錄像藝術啟示錄

|The **Apocalypse** of Video Art|

陳永賢 著
by Chen Yung-Hsien

藝術家
Artist Publishing Co.

CONTENTS

錄像藝術與文化思維的時代意義（自序／陳永賢）

以攝錄影機作為創作媒介的錄像藝術，結合了觀念藝術、行為藝術、裝置藝術，抑或與電影、動畫、紀錄……等動態影音屬性，相互在時間、空間向度裡共構出影像美學，成為當代藝術發展中的重要指標。本書從錄像藝術的發展歷史、創作風格與類型分析為基礎，繼而論及當今具有重要影響力的藝術家，串連這些深具指標意義的創作內涵和精神啟示，進而詮釋科技時代的藝術風格。

錄像藝術大師之菁華，如白南準（Nam June Paik）從早期實驗性創作探索到晚期的錄像裝置，將東方哲思的融合現代技術，作品涵蓋自我對於影像與電子媒介的組構詮釋。比爾‧維歐拉（Bill Viola）透過傳統宗教圖像思考，以影像並置的呈現狀態，追求深層話語的視覺結構，隱喻著世間的失樂園與人性超脱，顯現一種時序漸變下的靈光流匯。蓋瑞‧希爾（Gary Hill）藉由語言結構和語言詮釋的觀念轉化，把身體置於客體中的一個主體，顯現出其特性，不僅活化了影像和語言的律動，也讓身體／文字／語言達到共振共鳴的關係。湯尼‧奧斯勒（Tony Oursler）採用轉繹手法，把影像轉移到自製的物體上，藉由具體的外貌進而延展為影像特徵，以輕鬆詼諧／諷刺暗喻的形式，挑戰既定的社會價值觀。而席琳‧奈沙特（Shirin Neshat）則圍繞於性別與東西方文化差異的議題，對西方世界所迷戀的異國情調予以對等嘲諷，同時也試圖揭開伊斯蘭教黑色面紗，為守舊的社會訓規提出另一種關照。

再如馬克‧渥林格（Mark Wallinger）作品中透露的弔詭氛圍，是社會存在的一種迷失現象，並以諧謔的文字符號及象徵意義，經營一種對立性與矛盾感的視覺衝突，企圖顛覆傳統的視覺美學。山姆‧泰勒-伍德（Sam Taylor-Wood）精準地掌握住人際互動時所產生的溫暖、失落、憂傷、喜悅等錯綜複雜的反應，適時反應人生多變的情緒與感情，亦道盡人生頹美與死亡的意像。馬修‧巴尼（Matthew Barney）作品充滿了詭異圖像，以及隱藏著多重符碼，同時也在時髦光鮮的色彩裡，夾雜著虛構與形而上的視覺語言，其意義經由身體記憶而建構。史密斯和史都華德（Smith/Stewart）以自身的身體愉悦或痛苦表徵來表達一份屬於內在情緒，透過影像指射男性／女性之結構關係，藉此檢驗理想化的自身形象，以及以自我身體的實踐過程中所隱含的衝突與辯論。克里斯‧康寧漢（Chris Cunningham）則透過天馬行空想像力與荒誕的創作意念，結合實驗音樂與流行音樂，表達一種抽象的情慾關係，展現個人強烈且詭異的視覺風格。

筆者於1999年留學英國期間，在倫敦歌德史密斯學院巧遇薛保瑕老師，在她鼓勵下開始從歐洲各美術館觀察當代藝術現況，撰述相關文章並陸續發表於藝術家雜誌。筆者親臨拜訪各大美術館或國際展覽，發現錄像藝術已經從早期萌芽階段，而今已蛻變出令人震撼的視覺語彙。這段期間承蒙義大利威尼斯雙年展、法國龐畢度藝術中心、英國泰德現代館、泰德英國館、皇家藝術學院、ICA、Hayward Gallery、Serpentine Gallery、Saatchi Gallery、South London Gallery、Anthony D'offay等單位，熱心提供文字及圖片資料，特致謝意。

　　學成歸國後，筆者繼而從事錄像藝術創作與相關教學，並致力推動以台灣為主體的發聲平台。2003年和胡朝聖、呂佩怡策劃「夜視‧台北─國際錄像藝術展」（誠品藝文空間），之後再度與胡朝聖合作，分別策展「居無定所？2008第一屆台灣國際錄像藝術展」（鳳甲美術館）、「食托邦─2010第二屆台灣國際錄像藝術展」（鳳甲美術館、台藝大、香港微波新媒體藝術節），試圖將錄像藝術作為教育推廣，並讓更多的創作者共同參與展出。幸運地，這些想法在財團法人邱再興文教基金會與鳳甲美術館的支持下終於實現了。這要歸功於邱再興先生、施振榮先生、宋恭源先生、黃光男校長的帶動，以及感謝文建會、台北市政府文化局、財團法人建弘文教基金會、財團法人國家文化藝術基金會、財團法人台新銀行文化藝術基金會的協助，和所有辛苦工作人員的努力付出，讓我們為台灣錄像藝術的國際交流，繳出一張漂亮成績單。

　　因此，本書內容以國際錄像藝術大師的創作脈絡為主軸，著眼於藝術創造的精神性和視覺文化的延伸，主要目的在於擴展國際視野，透過創作者之思考脈絡與背景結合，探討科技時代下錄像藝術與文化思維的樣貌。然而，本書是近年的研究整理，疏漏之處尚懇請專業人士與讀者，不吝給予批評指教。筆者才疏學淺，雖努力將本書內容一再重複改寫，始終徘徊於腸枯思竭窘境而幾乎無法定稿。很感謝藝術家出版社何政廣先生的細心敦促與應允出版，以及財團法人國家文化藝術基金會的支持，讓這本書順利與大家見面。

　　最後，僅以此書獻給我的家人和熱情相助的師長，李義弘老師、張光賓老師、吳慎慎老師、張正仁老師、陳世明老師、董振平老師、吳瑪悧老師、釋惠敏老師、譚天瑜老師、Chris Mullen老師、David Mabb老師，感謝您們長期的鼓勵和教導。

錄像藝術的發展風格

錄像藝術發展初期與電視媒體

　　回顧錄像藝術發展之初，電視媒體一直和錄像製作過程產生絕對性關連。以電視影像傳播來說，初期一般民眾原本只能從電影院看到動態影音，直到1938年第一台電視機進入美國，乃至1950年代以襲捲般氣勢走進一般家庭後，電視媒體的影像傳播成為大眾生活的一部份而改變以往的觀看現象。根據麥可・若許（Michael Rush）所述，1953年已經有三分之二的美國家庭擁有電視機，到了1960年，擁有電視的家庭已達百分之九十。[1]至此，電視圖像傳播以迅速之姿在美、德、義、英、俄等國的電視頻道出現各類型節目，並且已經大張旗鼓地擴充電子媒材品質，尤其受到影像傳媒工作者不斷研發技術而更引人矚目，此全盛時期號稱「電波漫遊二十世紀」（The Roaring Twenties）的銘言，正刷新這段觀看螢幕的歷史，同時也吸引著普羅大眾接受傳播媒體的熱浪洗禮。

德國藝術家沃爾夫・佛斯特爾
（Wolf Vostell, 1932～）

一、錄像藝術與電視媒體關係

　　此時期，電視影像傳播力量快速發展，勢力影響所及，一方面不僅引發電視製作公司陸續崛起，包括美國盛宴公司（Raindance Corporation）、紙老虎電視公司（Paper Tiger Television）、弗里克斯錄影集團（Videofreex）和螞蟻農莊集團（Ant Farm）等相互

[1] Michael Rush. "New Media in Late 20th Century Art" (London: Themes & Hudsom, 1999).

[2] 錄像藝術之相關歷史說明參閱Michael Rush. "Video Art" (London: Themes & Hudsom, 2003)，以及陳永賢，〈錄像藝術的發展歷程〉，《藝術欣賞》（2005年1月，第1卷第1期）：60-67。

沃爾夫・佛斯特爾，〈電視Dé-coll/年代〉，1958（資料來源：德國媒體藝術資料網，截圖：陳永賢）

競爭，以製造迎合大眾口味的電視節目為主軸。同時，另一方面電視公司也釋出影像實驗系統，邀請視覺藝術工作者、藝術家參與節目製作，冀求突破刻板的、教條式的限制，以提升具有藝術性質的動態影音效果，因而造成一股商業傳播與藝術視覺影音相互較勁的潮流。[2]

然而，藝術家開始運用電視機作為創作媒介，可從1958年德國藝術家沃爾夫・佛斯特爾（Wolf Vostell, 1932～）的〈電視Dé-coll/年代〉做為起點，此作將六台電視監控器隱藏於一塊白色畫布後方，藉由畫布裂縫可以觀賞到電子影像的變化；1963年他則將一幅以電視監視器的圖像，擺放在命名為「Dé-coll/年代」的雜誌封面，藉以此宣稱電視機已經被一位藝術家所改造，正式納入藝術創作的版圖。因此，藝術家將電視機轉化為藝術媒介並宣稱「電視機是二十世紀的雕塑」，直接打破電視機被觀賞的角色，突顯監視器螢幕不再只是家庭的廣播中心。

另一角度來看，和電視節目相比較，純粹以錄像表現作為藝術媒材的歷史則可追溯於1965年。此時期，白南準（Nam June Paik）於紐約買下一台剛上市的SONY Portapak攜帶型攝錄影機，他以即興方式在計程車裏拍攝有關教宗行走於第五大道

1965年代SONY公司出品的攝錄影機　1965年代SONY公司出品的攝錄影機之機器結構（圖像截取：陳永賢）

的連續鏡頭。當晚白南準在藝術家群聚的阿哥哥咖啡廳（the Café a Go Go）公開播放，此一舉動，正和那些跟在教宗後面，亦步亦趨的新聞工作者之報導任務恰好相反，他以非商業化手法以及具有個性化的拍攝和呈現形式，揭櫫了首度亮相的錄像藝術。後來，白南準成為第一代錄像藝術家，也宣告其預言：「正如拼貼技巧取代了油畫一樣，陰極射線管（CRT）將會進而取代畫布。」[3]至此，藝術家使用攝錄影媒材與影音編輯技術的創作媒介，方才奠定日後的發展趨勢，也確切建立錄像藝術（Video Art）成為一門專業創作領域的課題。

二、媒介即資訊的影響

因此，二十世紀的電視、攝錄影機與電腦發明與運用，直接和媒體傳播訊息產生密切關係，猶如馬歇爾・麥克盧漢（Marshall McLuhan, 1911～1980）在1967年《媒介即資訊》論述中指出：「從某種意義上來說，任何一種新媒體，就是一種新語言，就是對經驗施行的一種新的編碼方式。」[4]由此看來，這種新語言不僅幫助人們理解媒體對日常生活所產生的影響，其新穎的編碼方式同時也搭載著媒體傳播之執行力量而不斷擴充。

不過，以昔日被排拒於美術館門外的錄像藝術創作來說，曾經是不被承認的

[3] Nam June Paik & John G.Hanhardt, "The Worlds of Nam June Paik" (New York: Distributed Art Pub Inc, 2003).

[4] Marshall McLuhan提出「媒介即訊息」的觀念，並以「冷與熱媒介」之論題來闡述虛擬真實和異度空間對感官、心理以及社會影響的種種關係。相關討論參閱Christopher Horrocks著，楊久穎譯，《麥克盧漢與虛擬世界》（Marshall McLuhan and Virtuality）（台北：果實出版，2002）。

[5] Christine Hill所述：'a fundamental idea by the first generation of video artists was that in order to have a critical relationship with a televisual society, you must primarily participate televisually.'，同註1，p.78.

「藝術」作品，原因在於它的收藏價值、複製、呈現器材等否定性言論而遭受各方質疑，歷經數十年之後卻以一種特殊的影像魅力展現於全球重要展覽場所。因此，回顧這段傳播與錄像藝術的相互關係，從起步到成長階段的歷史脈絡上，可以看到藝術家們不斷嘗試跨越媒材界線、結合多種視覺與聽覺的美感投注，其涵蓋的關係美學亦如一般平面或立體作品的視覺聯繫，同時也因應科技時代之電子媒材而挹注嶄新的表現型態，進而形塑了錄像影音創作的指涉意涵。

承上所述，錄像藝術的演譯過程不僅彰顯其媒介物之特殊性，我們可以從這段歷史探究其創作思想而建構一套完整的美學理論。因此，以下將錄像藝術的歷史與背景作為經緯軸線，依據藝術家創作實踐、作品內容區分不同的創作類型，包括：投入或抗衡電視的傳媒力量、影音紀錄與即興錄像、錄像中的身體行為、觀念錄像與文本精神、反饋錄像與技術實驗、電影與錄像的影像轉化、結合多媒體的視覺效果、物件投影與錄像裝置等議題逐項說明，藉此論析錄像藝術與時俱變的面貌以及所展現不同的風格差異。

第二節
投入或抗衡電視的傳媒力量

對於初期的錄像藝術發展而言，當電視媒體逐漸展現其支配群眾的力量時，從事錄像創作的藝術家仍是少數族群，他們一方面思索如何與龐大的視聽工業相互抗衡，另一方面則背負著如何製作與電視節目有所區分的使命而陷入一陣苦戰。然而，面對媒體傳播的時代趨勢，如何跨越藝術與商業之間的鴻溝呢？美國舊金山現代藝術博物館策展人克里斯汀·希爾（Christine Hill）曾大膽提出：「錄像藝術初期的第一代藝術家，最基本的想法便是批判整個電視媒體社會，那麼，其首要條件就是必須參與電視拍攝。」**5**

雖然早期的藝評家忽略了錄像藝術的即時評論，他們在藝術雜誌或報導上仍然以當時流行的派別為顯學，如普普藝術、極簡主義或任何與繪畫相關的作品為主要討論對象。然而，面對這種分配不均的衝擊現象，此時期的錄像藝術家在創作取向

上出現兩種情況：其一是從事或參與和電視節目相關的創作行列；其二是藉由電視傳媒的主體性，進行一連串的改造或賦予個人詮釋。這兩種形式的互補作用下，產生了不同行徑，有些藝術家分別投入電視台的媒體工作、探索電視播映系統與錄像藝術關係、藉由抗衡手段達到改變民眾觀賞電視的方式等，他們默默地為錄像藝術的創作內容投注心力，也為早期錄像藝術歷史增添一份摸索期的神秘色彩。

一、藝術家投入電視台的媒體製作

　　雖然電視台以商業傾向為目的，但仍招募一群視覺工作者投入影像創作，讓這些參與的藝術家得以使用昂貴的影像器具而受益匪淺。早期歐美的公共電視台對外開放裝備齊全的攝影棚，以此鼓勵藝術家進行創作實驗，例如：1960年後期，波士頓的公共電視台WGBH在洛克菲勒基金會資助下成立工作室；1969年，白南準、奧托・派恩、阿倫・卡普羅、湯瑪斯・塔德洛克、詹姆斯・希賴特和奧爾多・坦貝里尼等六位藝術家利用WGBH的設備製作了一個名為「媒體就是媒體」的電視節目，此舉是全國播出錄像發展史上最為轟動的展示。此外，羅伯特・縈貢（Robert Zagone）則利用在三藩市公共電視台KQED工作之便完成作品，如〈錄像空間〉（Videospace, 1968）運用多機反饋技術創作出抽象表現的視覺；〈無題〉（Untilled, 1968）選擇舞蹈家題材，以多層重疊技法製造夢境影像。而瑞典藝術家圖雷・肖蘭德（Ture Sjolander）、拉斯・韋克（Lars Week）和本特・莫丁（Bcngt Modin）則創作了實驗性的電視節目〈紀念碑〉（Monument, 1967），將事先錄製好的電影膠片、幻燈片和錄影紀錄以特定方式剪接組合，讓影像母帶於傳輸過程中發生扭曲效果。

推動早期錄像藝術發展的瓦蘇卡夫婦
（Steina & Woody Vasulka）

　　再者，如瓦蘇卡夫婦（Steina & Woody Vasulka），他們一邊掌握商業電視的控制權，一邊為藝術家開發設備，尤其是以數位和電子影像處理的相關設備來提高錄像技術。其作品〈家〉（Home, 1973），巧妙結合色彩構成和電子圖像技術；〈辭彙〉（Vocabulary, 1974）是經由數位圖像處理而製造一種電子光源雕塑。另一位藝術家彼德・達戈斯蒂諾（Peter

娃莉·艾斯波爾（Valie Export），〈面對一個家庭〉（Facing a Family）黑白／有聲，1971
（資料來源：法國巴黎龐畢度中心－國立現代美術館／工業創意中心典藏）（左圖）
比爾·維歐拉（Bill Viola），〈反轉電視－觀眾群像〉（Reverse television－Portraits of viewers），1983至1984年間為波士頓公
共電視台「新電視工作室」製作（資料來源：法國巴黎龐畢度中心－國立現代美術館／工業創意中心典藏）（右圖）

d'Agostino, 1945～）創作於紐約公共電視臺WNET的〈電視錄像〉（Tele Tapes, 1981），內容是將撲克牌遊戲、騙局和各種電視編輯效果組合在一起，讓觀眾判斷如何分辨電視的真實性。

二、探索電視播映系統與錄像藝術關係

　　既然電視傳媒成為一股抵擋不住的時代潮流，在拍攝和影像剪接所需的設備限制下，一群藝術家則以敏銳觀察力，適時擷取電視畫面或拍攝觀看者，以此思考電視影像的核心意涵。此類型作品如1971年奧地利電視台轉播娃莉·艾斯波爾（Valie Export）的〈面對一個家庭〉（Facing a Family），藝術家將攝影機放置於電視機上，直接拍攝一個家庭正在觀看電視的情景。[6]電視家庭與真實家庭間，有如劇中劇的影像疊合，而藝術家真正關心的是，電視霸權如何引領人們進入一種凝視/凍結的立方體機器？電視螢幕前如何解釋「看與被看」？

　　另一個例子是妲拉·貝恩堡（Dara Birnbaum）1979年的〈親吻那些女孩，讓她們哭泣〉（Kiss the Girls, Make Them Cry），她直接擷取美國電視節目片段剪接成作品，藉此揭露此陳腔濫調、虛假造作的好萊塢式表演，反擊偽善行為的背後，凸顯了那個時代女性受到制約的現況。再如，比爾·維歐拉（Bill Viola）1983至1984年間為波士頓公共電視台「新電視工作室」播送〈反轉電視－觀眾群像〉（Reverse television－Portraits of viewers），他在波士頓地區以十六至九十三歲之間的四十四位

白南準，Exposition of Music-Electronic Television，1963（圖像截取：陳永賢）

居民為對象，錄製一系列獨坐家中注視著鏡頭的人物影像。這些影像毫無預警地以插播方式出現於電視螢幕，一天播放五次並在三十秒內重播。[7] 藝術家藉由大眾媒體的放送，以顛覆性手段反轉觀者的觀看習慣，試圖把螢幕/媒體視為一種不可預期的視覺隱喻。

三、以抗衡手段改變電視作為載體的觀賞方式

對於電視媒體的轉化，部分藝術家採用獨立呈現或裝置手法，顛覆一般人對傳統電視的觀感。早在購買攜帶型攝錄影機之前，白南準（Nam June Paik）〈Exposition of Music-Electronic Television〉就已經利用電視從事藝術創作，例如他在1963年德國烏珀塔爾的帕納斯畫廊（Le Galerie Parnass）的展場上將電視機堆滿整個空間，螢幕或上或下的不規則排列方式，其目的就是在於打破觀眾和電視機之間的正常關係。

[7] 波士頓公共電視台「新電視工作室」播送企畫方案，在1983年11月14至28日播送比爾‧維歐拉的〈反轉電視－觀眾群像〉，一天播放五次，並在三十秒內重播每個影像。其後，公共電視台將這些影像的精華片段加以剪輯，依照每位人物的錄製順序，製作每段每人十五秒鐘錄影帶，構建出此電視節目企畫方案的影片。

[8] 參閱Arthur Rothstein著、李文吉譯，《紀實攝影》（台北：遠流出版，2004），頁8；以及陶濤，〈關於紀錄片的爭論〉，收錄於《電視紀錄片創作》（北京：中國電影出版社，2004），頁34-38。

儘管這一種改造電視機的目的不在於影像品質，但能將電視機從家庭/客廳的正常擺放位置挪移出來，也算是電視螢幕的轉移與錯置，具有改變電視觀看法則的抗衡作用，其創作精神具有指標性意義。藝術家的例子，如理查‧塞拉（Richard Serra, 1939～）的〈電視生產人們〉（1973），以文化差異來批評電視傳媒，諷刺它是否淪為一種集體的娛樂工具？達卡‧利姆拉（Taka Iimura）的〈雙面肖像〉（1973）則致力於語言虛幻性實驗，藉由聲音延遲和影像顛倒之手法，用來質疑電子影像的真實性；克勞斯‧馮‧布魯赫（Klaus vom Bruch, 1952～）的〈軟膠片〉（The Softy Tape, 1980），在影片中間穿插重複廣告與戰爭場面，進而提出對電視傳播的揶揄意涵；日本藝術家出光真子（Mako Idemitsu, 1940～）的〈是我，媽媽〉（1983）和〈偉大的母親〉（1983～1984），描述母親以監視器監控家人的情形，一切彷若電視肥皂劇般的劇情鋪陳模式而凸顯「楚門世界」般的生活束縛，同時也是對時下電視媒體不滿的強烈批判。

第三節
影音紀錄與即興錄像

長久以來，紀錄片與錄像作品之間的內容性存著某種模糊界線，由於使用第三者觀點的敘述手法而易流於「為何紀錄」之爭辯。「紀錄」（Documentary）一詞源自拉丁文Docere，意即「教導」，概括著一種寫實的（Realistic）、事實的（Factual）、史實的（Historical）等意涵，同時它也是證明或是證據的代名詞，作為現場目擊的佐證或支持某種條件說的最佳利器。以影像性質而言，紀錄片是作為一種活動影像的傳播媒介，它是具有文獻資料性質為基礎的媒介，最開始由電影膠卷拍攝。換言之，紀錄片注重非虛構的方法進行拍攝，並從現實生活中獲取影像與聲音等原始素材，以此表現客觀的實際狀態，如最早從事紀錄片拍攝與論述的約翰‧格里森（John Grierson）在《紀錄片的首要原則》中曾肯定地說：「紀錄片賦予我們從日常生活汲取戲劇，從困境中鍛造詩歌的能力。」[8]

以錄像藝術的創作者而言，他們採取紀錄片形式，並非強調其敘述情節的完整

度，或是純粹只是為了紀錄而紀錄的態度。換言之，藝術家汲取紀錄片的精神，在情境敘事體與錄像媒材上相互應用的語彙上，毫不矯飾地描述事件當下的真實狀況，活生生的記錄社會百態。最後所呈現的錄像作品經由個人詮釋手法與影音結構，或是以即興、紀錄作為表現方式的創作，成為一種概性念的影像語法。

一、遊擊式的影音紀錄

影像化過程無疑就是一種創造性的行為，這意味著藝術家個人的主觀意識與客觀紀錄之間的相互牽制，因此，潛藏於錄像作品之中的紀錄特質，猶如揭露一個錯綜複雜的文本結構，包括記憶和想像、真實和幻想等，這些來自於日常生活中的結構因子，藉由攜帶型攝錄影機，自由而便利地擷取影像紀錄，進而轉譯於螢幕、影音媒體和裝置的多層次播映，為即時性、游擊式拍攝找到創作的出口。

關於紀錄與錄像結合的觀念形式，最早見於1960年末期。以加拿大的李斯·勒文（Les Levine, 1935～）和美國藝術家弗朗克·吉列（Farank Gillette, 1940～）為例，他們經常在沒有新聞工作證的情況下，闖入各種政治會議和具有新聞價值的事件現場進行拍攝，兩人攝製的素材從不添加任何藝術構思與導演性加工，進而呈現出一種粗糙的、具有現場感的遊擊式紀錄風格。此外，李斯·勒文的〈流浪漢〉（Bum），曾深入紀錄紐約東部貧民區的窮困生活；而弗朗克·吉列則以一段長達五小時的時間，詳實披露嬉皮族群的生活實景。由此看來，遊擊式的錄像紀錄並非刻意美化視覺效果，而是在一種游擊、即興狀態下的記錄行為，進而呈現出兼具寫實與自由的影像風格。

二、紀錄形式的錄像創作

帶有紀錄性質的影像結構，素材可以從檔案紀錄、訪問紀錄或私密側錄等形式著手，加以組合後展現著不同節奏的紀錄式影音語彙。例如馬克·萊基（Mark Leckey）的〈費歐魯西讓我痴狂〉（Fiorucci Made Me Hardcore, 1999）是從英國電視台轉播的紀錄檔案剪輯完成，此作意圖探討英國1970年代「北方靈歌」、1980年代「電子迷幻音樂」、1990年代「銳舞」，以及「街頭流行文化」、「足球霸王」（Hooligans）、品牌崇尚之「運動風尚」等次文化。這些錯綜複雜的紀錄包含了

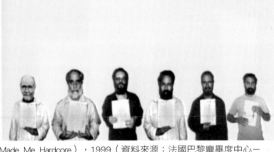

馬克‧萊基（Mark Leckey），〈費歐魯西讓我痴狂〉（Fiorucci Made Me Hardcore），1999（資料來源：法國巴黎龐畢度中心－國立現代美術館／工業創意中心典藏）（左圖）
瓦利‧拉德/圖鑑團體（Walid Rddd/The Atlas Group），〈人質：索希爾‧巴夏的錄影帶〉（Hostage: The Bachar Tapes），2001（資料來源：法國巴黎龐畢度中心－國立現代美術館／工業創意中心典藏）（右圖）

集體派對或歇斯底里的舞蹈狂熱、群體建構與社會認同的生活寫照，透過影片紀錄畫面，將觀眾拉回過去年代的文化氛圍。又如瓦利‧拉德/圖鑑團體（Walid Rddd/The Atlas Group）的〈人質：索希爾‧巴夏的錄影帶〉（Hostage: The Bachar Tapes, 2001）以黎巴嫩戰爭的回憶錄以及檔案為基礎來發展，呈現五十三個訪問者片段，其中如黎巴嫩機場員工以人質身份代表事件倖存者，指涉了當事人面對暴力與苦難時的種種記憶。另一種隱藏式的紀錄類型，如崔岫聞的〈女廁一瞥〉（Lady's, 2000），使用一台輕巧的攝影機悄悄拍攝化妝間的鏡子，反射出一群疑似在北京夜總會或是時髦酒吧女廁裡的豆蔻少女，她們在洗手台前面修飾整理服裝儀容，在隱藏攝影鏡頭前呈現屬於個人的私有領域。

此外，社會紀實的錄像處理手法，鏡頭中往往會出現社會邊緣人物或者少數民族人物，藝術家以敏銳和富於刺激感的影像裝置表現，凸顯較為隱私的個人生命歷程，藉此反映更廣泛的社會意義。例如谷特拉格‧阿塔曼（Kutlug Ataman）的〈帶假髮的女人〉（Women Who Wear Wigs, 1999），敘述四位不同職業身份的女人帶假髮的經驗，展現這四位女人的外表體態，並在她們自己的體態中尋找個人自信。而〈斐若尼卡路的四季〉（The 4 Seasons of Veronica Read, 2002）以四個螢幕播映一位園藝家，敘述她種植、繁殖喇叭花的經過與歷程；〈別想擄獲我的靈魂〉（Never My Soul, 2001）闡述一位變性人受到強暴以及為何變性的遭遇與內心告白；〈未接連擴音的樂器〉（Unplugged, 1997）以資深且年邁的女伶體態，表達戲子的內心世

谷特拉格‧阿塔曼（Kutlug Ataman），〈斐若尼卡路的四季〉（The 4 Seasons of Veronica Read），2002（攝影：陳永賢）

界。因為取材於現實人物的關係，〈九十九個名字〉（99 Names, 2002）則以男子不斷捶胸頓首的姿勢，表達源自古老傳說中對現代人面對壓力的懺悔與告解。作品中的人物來自社會的角落邊緣，如藝術家所一再強調：「這些情境敘事體，因事實而存在，是藝術創造的最後防線。」[9]

第四節
錄像中的身體行為

從現象學理解下的人類動作與在世存有狀態（Being in the World）來看，同唐‧伊德（Don Ihde）指出：第一人稱的身體，即是指第一層身體（Body One）；

[9] 谷特拉格‧阿塔曼之紀錄片形式的錄像創作觀點，參閱陳永賢，〈2004年泰納獎風雲錄〉，《藝術家》（2005年1月，第356期）：344-351。

[10] 參閱龔卓軍，〈身體與科技體現之間：媒體藝術的現象學〉，收錄於《2004國巨科技藝術國際學術研討會論文集》（台北：國巨文教金會、國立台北藝術大學共同出版，2004），頁71。

[11] 參閱尚新建、杜麗燕譯，《梅洛龐蒂：現象學與結構主義之間》（台北：桂冠圖書公司，1992），頁156。

披覆在身體之中的經驗意涵，即為第二層身體（Body Two）。以此推論，現在橫跨於第一層身體和第二層身體之間的第三層向度，其向度就是科技媒體帶來的身體經驗向度，或許可以稱為第三層身體（Body Three）。龔卓軍延續此觀點，在其〈身體與科技體現之間：媒體藝術的現象學〉論文中所述：「在身體存在與科技體現之間，媒體藝術指向了既非此亦非彼的中界地帶，在將他人或自我的身體存在轉換為科技條件下的存在處境時，透過不同條件的拆解、連結與互動，突顯、反諷出兩者的限制，亦提供其他互動的可能變樣。」10 如此，錄像中的身體行為表現，亦可視為第三層的身體意涵，它脫離了藝術家自身的身體表層，經由媒體呈現方式演譯為新的詮釋辯證。

藉此論述，回首錄像藝術從1960年代至今，拍攝器材的便利性讓藝術家得以在個人工作室拍攝一系列關於自我身體的影像，攝錄影機、觀景窗、身體等三者之間所代表的層次感，猶如畫家的自畫像一般，藉由攝影機拍攝、取景的運用，藝術家與自己面對面，面對被拍攝下的身影而成為另一形式的動態畫像，並賦予身體與所處空間一個特別的測量方法。無論是身體測量或儀式性的身體表徵，均突顯出身體知覺與科技體現彼此交錯的介面關係，如梅洛龐蒂（Maurice Merleau-Ponty）所指，相互轉圜的存在肉身，都在可見性與不可見性的混融交錯中不斷發生。11

一、指涉臨場行為的身體測量

由於錄像回饋影像的及時性，讓藝術工作者輕易地達到自我的身體動作轉化成一種對藝術的研究與實驗，當他們對表演的概念提出問題時，藝術家的身體、行為與空間關係也更形密切。因此，藝術家大膽採用自己的肢體作為測量工具，探索生命個體與空間關係、探測情緒感觀與時間因素的連繫。

關於藝術家拍攝自我身體的錄像表現，例如布魯斯‧諾曼（Bruce Nauman）1968年的〈漫步工作室〉（Stamping in the studio），他把觀眾變成目擊者，身入其境般地面對他一連行走的舉動，以踉踉步行來傳達一種深切的孤寂。〈牆‧地的位置〉〈Wall-Floor Positions, 1968〉精準地控制自己的身體在工作室內，一步接著一步，緩慢步行一個小時的過程；〈藝術上妝〉（Art Make-Up, 1967-8）則是在自己素淨的臉上塗抹白色，之後覆蓋金色，再塗蓋上黑色。其他作品像是〈大腿〉（Thighing,

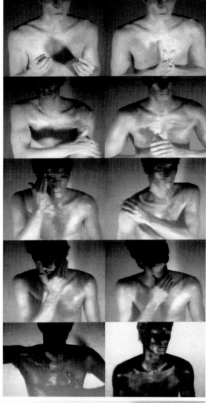

布魯斯·諾曼（Bruce Nauman），〈藝術上妝〉
（Art Make-Up），彩色／無聲，1967-8（資料來
源：Hayward Gallery）（上圖）
維托·阿康奇（Vito Acconci），〈商標〉
（Trademarks），1970（下圖）

1967）、〈捏擠〉（Pinchneck, 1968），分別捏
擰腿部和臉部的肌肉，以此探討空間與身體活
動的對應關係。

而維托·阿康奇（Vito Acconci）的〈開
啟〉（Turn On, 1974）則以螢幕上的頭部特寫
為主體，然後他對著觀者慢條斯理地說話：
「我們對質的時候到了，他已經等了太久了。
……我還可以再等一等，你們提到她，但是我
現在應該跟你們在一起，他只信賴你們，你們
應該相信我……」[12] 如此以一種具個人色彩的
方式，傾吐當下經驗，並在這過程中轉而尋找
一個探測身體的平衡點。再如作品〈商標〉
（Trademarks, 1970）緩緩地在自己的裸身上，
一口一咬印，留下滿佈齒痕印記的咬痕；〈開
張〉（Opening, 1970）一根根地拔除自己肚皮
上的毛髮，去除所有毛茸茸的表面肌膚；〈三
者關係的學習〉（Three Relationship Studies,
1970）兀自對著白牆，和自己身影不斷做出拳
擊對打動作，他不斷以自身的肉體實驗和冒險
精神，持續開發此兩者的互動關係。

二、儀式性表演的身體動作

除了純粹以身體與空間當作主題探討外，
延伸的身體藉由附屬工具或器材得到儀式性
宣言的呈現方式，譬如白南準的〈活動雕塑
的電視胸罩〉（TV Bra for a living Sculpture,
1969），將彈奏大提琴的女體視為科技和藝術
的結合品，她撥弄琴弦時，胸前的兩個電視小

[12] Vito Acconci, 'Some Notes on my Use of Video', "Art-Rite" (Autumn, 1974).

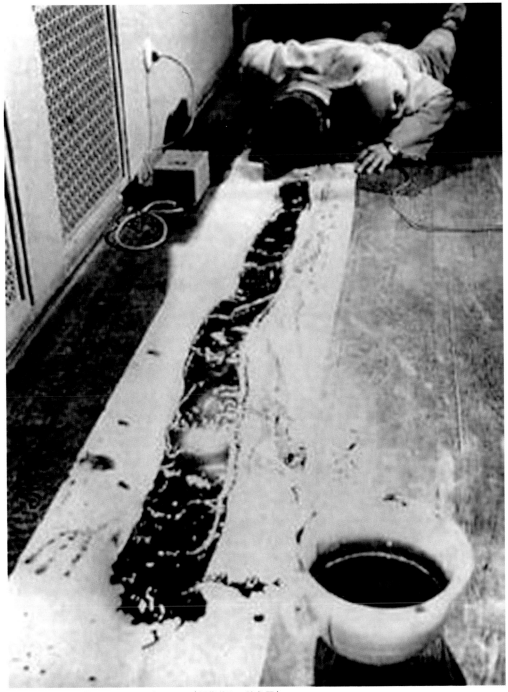

白南準，〈頭部禪機〉(Zen for Head)，1962（圖像截取：陳永賢）

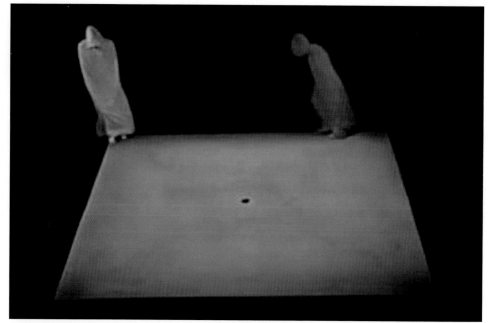

山繆·貝克特（Samuel Beckett），〈環形競技場中的四胞胎〉（Arena Quad I + II），1981（圖像截取：陳永賢）

螢幕也跟著出現演奏時的動作細節。而〈頭部禪機〉（Zen for Head, 1962），當羅伯特·莫里斯（Robert Morris）唸著詩句：「畫一道筆直的線條」時，白南準便趴在地板上，以頭部沾上墨汁和蕃茄汁混合的汁液，在狹長的紙面上畫下一道粗獷的黑線條。因而，藝術家以現場行為在公開場所中，展現當下所留存的儀式性表演紀錄，成為錄像藝術的一種類型。

再如，擁有舞台導演經歷的山繆·貝克特（Samuel Beckett），以〈環形競技場中的四胞胎〉（Arena Quad I + II, 1981）為錄像與身體形式提出個人看法。他在全黑的方形舞台上，讓四位身穿長袍的人物分別循著預先設定好的動線奔走，彼此小心翼翼地避免肢體接觸，並且以同樣的信念迴避著中央的方塊區域。此時，人物的肢體行為就像一齣引人注目的神秘儀式，也像是被操控般進行不停息的反覆動作。作者運用色彩與音效陪襯，讓人感受一種情境的衝突性，然而在暈眩的明暗對比形式中，是否激發人們的抽象感受？或許如藝術家所言「這是人一生都可以學習，卻永遠無法瞭解的事。」[13] 以此思索：儀式進行中，人們身體不斷行走的目的性與潛藏意念。

[13] 參閱 <http://www.medienkunstnetz.de/works/quadrat/>

[14] 福魯克薩斯，最初一張由組織、思想與實物交織而成的思維活動，藝術家們頻繁地進行各種旅行，並以書信往來作為思想交流。

[15] Tate Liverpool, "Mark Wallinger CREDO" (London: Tate Gallery Publishing Ltd, 2000), p.11；關於馬克·渥林格的作品分析，參閱本書第七章。

觀念錄像與文本精神

　　自1962年首次的福魯克薩斯藝術節以來，在標榜「關於最新的藝術及反藝術、音樂及反音樂、詩及反詩的活動」精神下，藝術家頻繁旅行中以書信往來作為交流思想。此外他們也致力於跨越藝術類別的界限而提出音樂、語言藝術、美術、舞蹈之推動，如狄克‧希金斯（Dick Higgins）所說「視覺的詩歌與詩化的圖像，行動音樂與音樂的行動，同時包括偶發藝術和活動，音樂、文學與美術是其構思的必要組成。」[14]因而，結合福魯克薩斯精神與觀念藝術的延伸之後，文本與語法的應用，儼然成為藝術創作的一種核心思想。

　　觀念錄像類型的創作者如馬克‧渥林格(Mark Wallinger)，他擅長經營圖像語法的辯證與觀念思維，其作品〈手術台上〉(On the Operating Table)把觀眾當成是臥躺於此平台的人，當手術台探照燈一亮一暗之際，隨即出現模糊字句「I.N.T.H.E.B.E.G.I.N.G.W.A.S.T.H.E.W.O.R.D…」（剛‧開‧始‧得‧時‧候‧只‧是‧一‧個‧字），燈光閃爍中讓清醒的意識受到干擾而產生迷惑。而〈當平行線遇上無限〉（When Parallel Lines Meet at Infinity, 1998），他讓觀眾的視線焦點再度面對另一種挑戰，藉由不斷行駛的地鐵路徑，鏡頭循環前進掃瞄著列車出站、靠站情景，彷若進入一個沒有終站的時光燧道，重複地停靠與行駛之間始終找尋不到最後目的地。另一件拍攝於倫敦地鐵車站的〈天使〉，藝術家則親自扮演成盲者模樣，雙腳原地踏步，一邊拄著拐杖一邊唱著歌，並在最後一幕於韓德爾的樂聲搭配下把人物送往電梯頂端，宛如天使飛翔於天際的氣勢，呼應著人間的救贖行動得到了回應。再如〈入王國之門〉（In Threshold to the Kingdom, 2000）則是成群旅客在飛機著陸後進入境內的情景，在電動門開啟和慢速播映效果呼應下，這群人彷彿是從天際降臨的天使們正魚貫式地進入人間。整體看來，馬克‧渥林格的觀念錄像即是探討一種社會存在的迷失現象，在人世間錯綜複雜的實際面相中，如何辯解對立性與矛盾感的衝突？如他在創作自述裡所說：「我對藝術產生盎然興趣，是在於藝術本身的真誠與曖昧，特別是它讓觀者產生偏見之時，而陷入一種不安的狀態。」[15]

馬克‧渥林格（Mark Wallinger），〈手術台上〉（On the Operating Table），
無聲，1998（資料來源：白教堂美術館提供）

使用文本精神作為中心架構的錄像類型，如蓋瑞‧希爾（Gary Hill）的〈（甕間的）騷亂〉（Disturbance—Among the Jars, 1988），他同時使用七個螢幕播放影像，觀者從中聽到一些句子或字幕，然而文字與聽到語句之間其實是各自獨立的。原來，作者使用1945年在埃及的納格‧漢馬地（Nag Hammadi）的一個甕中發現的神秘文件內容，用以闡述有關肉體與心靈的二元性、雙重人格、鏡面遊戲等元素，這些經常出現在書寫或是口語當中的雙重關係，即是探索讀本與閱讀之間的可能性。[16] 因此作品中的文本訊息成為直接指涉或是隱喻的條件，而物品與行動之間的影像則透過文字的象徵意義，轉譯為一種意識型態。此外，他的〈遺址吟誦（序曲）〉（Site Recite—A Prologue, 1999）畫面中浮現怪異的場景，沿著水平鏡頭逐一出現井然有序的骨頭、紙張、種子莢、蝴蝶翅膀等物體。這些像是博物館典藏或是考古遺跡的挖掘排列物，在攝影鏡頭掃瞄帶動下，顯現對焦、聚焦與失焦的影像對比，瞬間挑起觀眾的視覺壓迫感。然而透過旁白語句和影像搭配，這些清晰的語句韻律也隨影像轉動之前進或後退，敘述者沙啞粗糙的聲音/用詞/文本具體化後，把觀眾帶往一種飄忽不定的意識狀態。

[16] 參閱《龐畢度中心新媒體藝術》（台北：台北市立美術館、典藏藝術家庭出版，2006），頁1：84-89。

蓋瑞・希爾（Gary Hill），〈（甕間的）騷亂〉（Disturbance—Among the Jars），1988
（資料來源：法國巴黎龐畢度中心－國立現代美術館／工業創意中心典藏）

第六節

反饋錄像與技術實驗

　　錄像藝術家不斷開發輔助器材，藉由影像編輯或聲音搭配外，他們也勇於嘗試閉路監視器系統的串連或採用影像延遲效果，以此突破觀者與作品之間的距離。當觀者成為影像的主角而成為作品一部份時，其創作精神不僅挑戰觀者的視覺反應，同時也開啟作品與環境、參與者與作品裝置之間的互動關係。

一、閉路監視器系統應用

　　以監視攝錄影機作為影像即時播放的手法，無疑是不經過任何剪接技術處理，活生生將當下影像真實呈現。這種應用手法不僅讓觀眾看到自己而產生彼此共鳴，並提供一種瞬間性的影像回饋作用。例如1967年馬希亞・雷斯（Martial Raysse）

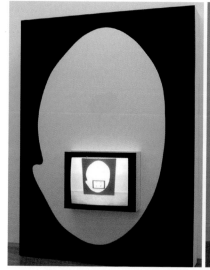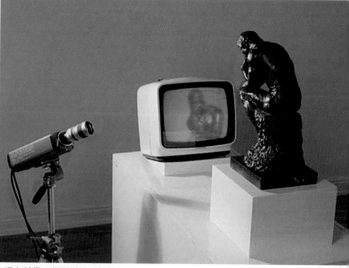

馬希亞‧雷斯（Martial Raysse），〈驗明正身，你現在就是一個馬希亞‧雷斯〉
（Identit ，maintenant vous tes un Martial Raysse），1967（左圖）
白南準，〈電視羅丹〉（TV Rodin），1976（右圖）

的〈驗明正身，你現在就是一個馬希亞‧雷斯〉（Identité, maintenant vous êtes un
Martial Raysse）是法國第一件錄像裝置作品，以黑色夾板建構一張橢圓形臉孔，白
色的板子襯托底部並在臉的部份鑲入螢幕。[17]當觀眾靠近作品時，透過後方仰角方
向所架設的監視錄影機拍下，影像便直接傳輸於螢幕上。這個橢圓形臉龐形狀取自
廣告中常見的女性造形，因此，觀者的身影被投射成為肖像的一部份，正也意味
著消費文化與形象差異的互補關係，在密閉空間裡逐漸產生消解作用。此類型作
品，再如白南準的〈電視佛陀〉（TV Buddha, 1974）與〈電視羅丹〉（TV Rodin,
1976），分別將佛陀、沉思者雕像放置於一台電視機之前，兩者相對位置之間架設
一台監視器，經由攝錄影像傳輸的閉路技術，直接把雕像呈現於電視螢幕中。

　　其次是彼德‧坎普斯（Peter Campus）1972年的〈交界〉（Interface）裝置作
品，主要配備是一片玻璃、攝錄影機與投影機。[18]這台監視錄影機面對著玻璃牆而
拍攝入場的觀眾，由於攝影機與投影機是以傾斜的角度彼此面對面，透過閉路監視
錄影機的裝置技術將拍攝影像與真實影像串連在一起。換言之，透過玻璃牆面，觀
者同時面對自我的是錄像正片影像，另一個則是玻璃反像的負片效果。透過這兩種
影像交錯的影像手法，觀者影像投影於玻璃面版時，即刻發現玻璃上具有雙重角色

[17] 1960年代初期，德國的沃爾夫‧弗斯泰勒（Wolf Vostell）與美國的白南準便開始嘗試錄影裝置的創作。而在法國，直至1968
年以後才逐漸發展錄像裝置藝術，包括尚-克里斯多夫‧阿維提與法國廣播及電視局合作所拍的一些影片，弗雷德‧佛斯特（Fred
Forest）為電視所做的一些節目，以及克里斯‧馬蓋與尚‧盧‧高達在1960年學運後期所拍的電影宣傳短片。然而，馬希亞‧雷斯的
〈驗明正身，你現在就是一個馬希亞‧雷斯〉錄影裝置作品於1967年4到5月間，便參與了巴黎亞歷桑德‧伊歐拉斯畫廊所舉辦的
「五件畫作、一件雕塑」展覽。就創作年代而言，這件作品是法國第一件錄影裝置作品，該作品成為法國錄像表現形式的先驅。
參見Marianne Lanavere專文，同註16，頁1：38-41。
[18] 參閱 <http://www.medienkunstnetz.de/works/interface/>

彼德‧坎普斯（Peter Campus），〈交界〉（Interface），1972（資料來源：法國巴黎龐畢度中心）

的觀者身影。藝術家試圖以現實的影像回饋機制，將觀者置於分裂與反轉的圖像中而製造真實與幻影的意境，如解構影像一般，探測參與者是否置身於自我反射空間裡，有感於內心與外表之間的多重心理狀態。

二、延遲效果和反饋錄像

藝術家藉由監視錄影器材作為主控式工具，由控制端設定影像傳輸的誤差，使螢幕播放出來的影像產生時間延遲效果，創作者以此納入作品之建構系統。

例如1970年布魯斯‧諾曼的作品〈繞行空間的角落〉（Going Around the Corner Piece）以一個密閉的方形空間為主體，外圍四周的角落分別置放四台電視機，藉由

牆面高處的攝影機依序拍攝走入展場的觀眾。當觀眾走入彷似迷宮般的空間，行走的身影與步伐被監視攝錄影機拍下，並以延遲的效果播映於電視螢幕上，因而，行走當下所看到的畫面是前一位觀眾的影像，而當事人的步伐動作則留給下一位進場者觀賞。依此循環，觀眾成為作品的主要參與者，他們沿著固定的路徑尋找自己的背影而凸顯一種身體運動的反射經驗。

布魯斯‧諾曼，〈繞行空間的角落〉（Going Around the Corner Piece）錄像裝置，1970
（資料來源：法國巴黎龐畢度中心－國立現代美術館／工業創意中心典藏）

而丹‧葛蘭漢（Dan Graham）1974年的作品〈過往延續至今的當前〉（Present Continuous Past）亦是運用延遲影像與時間、空間相互穿透的典範。他以八秒鐘為一個延遲單位，讓觀眾在鏡面空間裡感受到八秒鐘之前被錄下來影像，同時對應現在與過去的時間交疊層次，而體驗具有遊戲、劇場及戲劇特質的氣氛。關於時間延遲的意義，如作者所述：「鏡子反映當下的時間，攝影機錄下在鏡頭前即刻發生及鏡子牆所反照出的任何事物。觀賞者看鏡子中反映出螢幕裏的影像又是過去的十六秒鐘所錄下來的影像。一個無止盡的內部時間的連續倒退，內部時間的連續因此產生。」[19]

19 參閱＜http://www.medienkunstnetz.de/works/present-continuous-pasts/＞

丹・葛蘭漢（Dan Graham），〈過往延續至今的當前〉（Present Continuous Past），1974（攝影：陳永賢）

電影與錄像的影像轉化

　　一些熱愛電影的藝術家嘗試以拆解敘述手法，如好萊塢電影的舊式流動影像，或代表那個年代具有價值能夠再現的影像，於是他們以不同的手法將電影語彙加以轉化而成為電影、錄像的影像轉化類型。藝術家運用電影的模式加以延伸，包括影

伊薩克‧朱利安（Issac Julien），〈巴爾地摩〉（Baltimore），錄像裝置，2003（攝影：陳永賢）

像組合和錄像裝置手法，無論非敘述性和反敘述性的操作概念，透過電影語法轉換之後，新的敘述模式已然浮現，其錄像創作成為新形式的視覺語言。

一、電影形式的轉化

　　錄像藝術家除了採用較為經濟的攝錄影機作為拍攝工具外，仍然受品質絕佳的電影影像所吸引，因而創作者透過35厘米器材拍攝，並透過電影轉化的形式塑造另一種錄像表現。電影導演尚-盧‧高達（Jean-Luc Godard）把探究當作是一種「觀看電影」的方式，這種方式透過電影雛形的轉換，把影像與電影的誕生過程加以整合，邀請觀眾加入「從未看見到看見」的過程，如他所說：「藝術創作是介於幾近嚴謹的新發現，與具體製作工作之間的一個中界點。」[20] 例如他在1981年拍攝電影〈激情〉後數月完成錄像〈激情本事〉（Scénario Du Film Passion, 1982），藉由過去製作電影的拍攝，重新回顧此作的撰寫與放映片段。顯然，這樣的嘗試和一般電影工業的習慣相對立，但經由電影語言的轉化而衍生文獻資料、文學研究、試片結果、影片上映等程序，賦予大螢幕之外的另類見解。

[20] 參見Marianne Lanavere專文，同註16，頁2:10。
[21] Isaac Julien, Kobena Mercer and Chris Darke, "Issac Julien" (London : ellipsis, 2001).
[22] 參閱＜http://www.medienkunstnetz.de/works/24-hour-psycho/＞

再如英國藝術家伊薩克‧朱利安（Issac Julien）在〈巴爾地摩〉（Baltimore, 2003）的錄像裝置，分別以三部十六厘米影片投影在三個螢幕上。[21] 他以類似三聯畫的呈現概念，詮釋來自黑人科幻小說以及受1970年代「黑人電影」潮流所啟發的概念，將電影拍攝剪接手法，透過切割以及重複的播放而建構出一個非洲未來主義的情節。這種不同於電影情節的非敘述性手法，見證了一種家譜式的記憶經驗，如黑人蠟像館、主角梅爾文‧凡派柏（Melvin van Peebles是位著名宗教電影〈斯維特拜克之歌〉的導演與演員）、黑人女性機械人（凡妮莎‧米瑞Vanessa Myrie飾演）等三者均帶有象徵性的圖像寓意。再者，黑人導演與他自己的蠟像在博物館彼此照面，或與美國黑人公民權運動家杜伯（W. E. B. Dubois）的肖像畫相呼應，這一切影像鋪陳恍如鏡中所襯托的歷史痕跡，而影片中帶有藍光的冷冽氣氛，則襯托出想像與現實並列的異度空間，引發一連串關於種族與文化的討論空間。

二、重拍電影的詮釋手法

經典電影畫面是大眾熟悉的視覺語彙，一些藝術家鐘情於舊電影的改編或重拍部分情節，重新加入新的詮釋；甚至以過去重大事件為藍圖，予以重新拍攝或注入新的觀點切入視覺圖像之中。重拍電影的方式不一定是翻修整部電影的手法，而是擷取其片段或部分精神，例如道格拉斯‧戈登（Douglas Gordon）擅長援用他人的影片並融入個人觀點，巧妙地轉化這些影片的意涵，諸如〈24小時驚魂記〉（1993）與〈透過鏡子〉（1999）等作品。[22] 以他1999年的〈劇情片〉（Feature Film）來看，他援用了希區考克於1958年所執導電影〈迷魂記〉配樂，並拍攝巴黎

道格拉斯‧戈登（Douglas Gordon），〈劇情片〉（Feature Film），1999（資料來源：法國巴黎龐畢度中心－國立現代美術館／工業創意中心典藏）

國家劇院詹姆斯‧柯隆的指揮畫面，全片在沒有任何對話與連貫故事的鋪陳下，始終無法看見演奏樂團，鏡頭卻聚焦於指揮家的手臂、手指、額頭、眼睛和嘴部特寫，最後只在展場空間的小型電視機裡，發現它正播放著希區考克的〈迷魂記〉，兩者產生一種暈眩與懸疑的對應關係，同時也擾亂了傳統慣性的觀影經驗。此視覺衝突性，正如藝術家的敘述：「藉由將某物從其原本的發源處帶到他處或是另一個時間脈絡中，會使它產生某種認知上微小卻嚴重的斷裂。」[23]

　　另一個從舊電影中的情節找到靈感的例子，史提夫‧麥昆（Steve McQueen）十六釐米作品〈不動聲色〉（Deadpan, 1997）便是取材於巴斯特‧基頓（Buster Keaton, 1895- 1966）主演的默片電影《船長二世》，影片中藝術家本人身穿短T恤和牛仔褲，兀自站在一個空曠的草地上，畫面靜止無聲。瞬間，人物身後的一幢木屋毫無預警地倒塌，說時遲那時快，整個房屋的山牆忽然撲倒在麥昆的身上，觀眾以為會壓住麥昆的身體而尖叫不已，喘息之餘，發現木材結構的牆面有個玄機，牆面的木窗空格正精準地穿過他的身體，讓他毫髮無傷，最後仍舊保持原來姿勢，一動也不動地站在原地。這是藝術家以精心規劃和仿照經典電影畫面的具體呈現，重新詮釋默片所帶來的幽默與視覺震撼。[24]

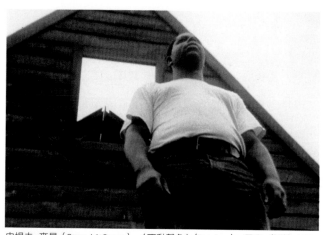

史提夫‧麥昆（Steve McQueen），〈不動聲色〉（Deadpan），黑白／無聲，1997
（資料來源：Virginia Button, The Turner Prize Twenty Years. London: 1997）

三、事件重演的再現模式

　　電影再現個體的模式也可見於皮耶‧雨格（Pierre Huyghe）〈配音〉（1996）一作，透過此片我們可以看見一部法文發音的美國影片的幕後團體，這群配音員正為〈白雪公主露西〉發聲，直接呈現了一個被娛樂工廠剝奪個體發聲的制約窘境。

　　再如皮耶‧雨格的〈第三類記憶〉（The Third Memory, 1999），這件作品猶如

[23] 參見Michael Rush專文，同註16，頁2:31-32。
[24] 關於史提夫‧麥昆錄像作品分析，參閱陳永賢，〈黑色力量—英國黑人藝術家的創作觀點〉，《藝術家》（2004年11月，第354期）：400-408。

皮耶・雨格（Pierre Huyghe），〈第三類記憶〉（The Third Memory），錄像裝置，1999，法國巴黎龐畢度中心－國立現代美術館／工業創意中心新媒體藝術部門，美國芝加哥大學文藝復興協會，紐約波漢基金會，Marian Goodman藝廊，Myriam與Jacques Salomon夫婦與法國國立現代影像工作室Le Fresnoy共同出資，影片拍攝製作則委由Anna Sanders 影片公司統籌完成（攝影：陳永賢）

一齣過去式事件與當事人描述現實情況的綜合體，結合了不同於好萊塢工業闡述的電影觀點，將重現現場作為主要架構。令人好奇的是，此一社會事件如何發生？原來這是在紐約1972年8月22日的銀行搶案及人質扣押事件，劫持者的動機是為了籌募戀人進行變性手術所需費用而引發，歷時十四個小時的過程中，一人遭受槍殺、另一人則被逮捕。這件引起社會震驚的真實故事，於1975年被改編為電影〈熱天午後〉。事隔二十七年之後，皮耶・雨格邀請當事人約翰・沃托維茲重回搶案現場，並由當事人依其記憶重現當時情況現身說法。此作品以當時文件資料和雙幕錄像投影呈現，透過重組同一事件中的兩個空間與兩種紀錄，完整呈現出此事件的真實與假象、記憶與陳述，透過事件重演的拍攝過程找尋瘋狂事件背後的傷痕與爭議。

結合多媒體的視覺效果

　　錄像除了結合編輯、特效技術外，仍可搭配電腦多媒體與軟體應用，達到視覺與聽覺相輔相成的目的性。以影像編輯和特效技術處理的作品，如克里斯·康寧漢（Chris Cunningham）的〈一切充滿了愛〉（All is Full of Love），影片中以3D動畫技術描繪了兩個面貌清秀模樣的機械人，冰冷的機械人在高科技實驗室裡成為試驗者的孿生機種，她們在焊接、噴沙、熔漿的製作過程中突然甦醒，玲瓏有緻的金屬外表下卻有著真人般的五官表情和豐富情感。另一件三十五釐米拍攝的〈收縮〉（Flex, 2000），在黝暗的背景下描繪一男一女的裸體動作，經由兩人耳鬢廝磨到情慾歡愉，展露兩性相互吸引情愫，接著，男女兩人爆發出激烈的肢體衝突，進而以暴力揮拳相向到兩敗俱傷，留下滿身鮮血和潸然汗珠。藝術家以極度為細膩的剪接後製，結合特殊環場音效而呈現詩意與詭異並存的氣氛，直接而大膽地將具有強烈意識的性與暴力美學凸顯出來，視覺聳動之餘，給予肉體愛慾最大嘲諷批判。**25**

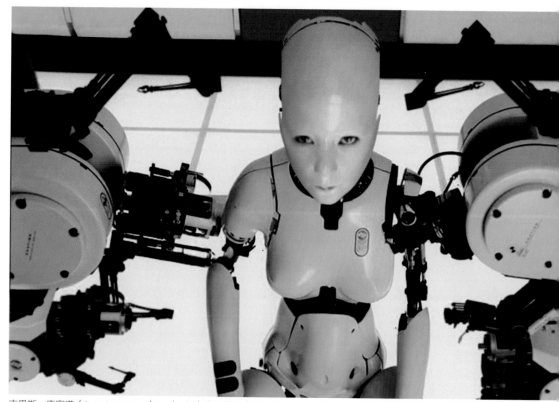

克里斯·康寧漢（Chris Cunningham），〈一切充滿了愛〉（All is Full of Love），1999（圖像截取：陳永賢）

Un autre poème ?

克里斯・馬克（Chris Marker），〈太古〉（Immemory），1996（圖片來源：法國巴黎龐畢度中心）

在多媒體錄像方面的表現風格，例如克里斯・馬克（Chris Marker）〈太古〉（Immemory, 1996）的文字意旨由三個法文形容詞組成，是指某件如此熟悉卻古老的事物，甚至讓人們忘了它的存在。因此，此作可視為藝術家想像的影片創作。事實上，〈太古〉是件網絡實驗性的作品，透過多媒體的圖像組合，讓觀者在瀏覽影像與串聯記憶時看到一個接一個穿越生命的時空版圖。在通路連接中，每個指示都將帶領人們進入八種區域的入口，使人不禁感受到一切既沒有秘密而得以穿梭遊走的內部，我們從一個記憶跳到到另一個回憶視窗而建構另一個見證者的虛擬面相。如評論者所言：「〈太古〉的獨特性在於，它是一件作品與一個生命寄存的地方，並將這一個世紀當作存放記憶的地方，存放了整個世界的記憶。」**26**

25 關於克里斯・康寧漢的作品分析，參閱本書第十一章。

26 參閱＜http://www.medienkunstnetz.de/works/immemory/＞

物件投影與錄像裝置

　　物件與投影的搭配不僅為空間裝置帶來新的思緒，同時也可藉由聲光、影像、場所等互為搭配的吸引觀眾注意的目光。例如湯尼・奧斯勒（Tony Oursler）的作品，他將事先剪接好的臉部影像 投影在事先製作的布偶臉上，然後再利用現成物，例如椅子、床墊或電視機等日常用品壓在布偶的臉上，配合影像人物臉部表情及說話的聲音，進而對觀者呻吟、哀嚎、謾罵或說教，如此投影出來的詭異氛圍以及聲音效果，乍看時心裡會有一種不自在的感覺，一段時間後卻又被這些假人所呈現的情境所吸引。其作品如〈有螢幕的模型人〉（Dummy with Monitor，1991）、〈X模型人〉（X Dummy，1993）、〈白人垃圾〉（White Trash，1993）利用穿衣人偶的頭部、手部放置小型的電視螢幕及影像投影，製造現成物與真實圖像之間的對比關係；而〈哭泣的娃娃〉、〈歇斯底里〉（Hysterical, 1993）、〈恐懼症患者〉（Horrerotic，1994）、〈恐懼〉（Horror，1994）、〈逃走〉（Getaway #2，1994）、〈角色切換〉（Switch，1996）等作品，則加入了人的內在情緒，將哭泣、憂慮、恐懼的表情訴諸於布偶的臉部，加上它們發出一些若似哀嚎求救的訊號聲，讓人產生一種心理上的移情作用，感受這種戚戚焉的處境。[27] 再如〈花束〉（Flowers，1994）、〈器官玩弄〉（Organ Play，1994），是將影像投影在一束花朵和一個玻璃器皿上，藉由現成物媒材與圖像轉譯手法，達到物件的擬人化效果。整體看來，湯尼・奧斯勒喜愛利用美術館展場的冷僻空間，如牆角、樓梯、玄關、樑柱、走道、休息區等處來裝置人偶與投影，讓觀者透過自發式的觀察，逐漸發現分散於各地的人物形象，以擬聲的方式來表達玩偶的情緒。[28] 由於觀眾意外地被吸引而有所震懾，他們反而在驚嚇後特別駐足於作品前徘徊而露出會心一笑，可見湯尼・奧斯勒的巧思不僅打破作品擺置之陳規，同時也以特殊人偶/投影組合模式，呈現介乎實際操作與戲劇化的表演效果。

　　關於錄像裝置的表現風格則展現了更多元的手法，有的以雕塑形體概念視為錄像裝置的一部份，有的則擴展至多重螢幕的投影方式呈現。例如白南準的〈機器人

[27] 湯尼・奧斯勒的作品有時加入一些喃喃自語的聲音，以〈歇斯底里〉（Hysterical, 1993）為例，其聲音的語句為："I am troubled by attacks of nausea and vomiting. No one seems to understand me. Evil spirits possess me at the times. At times I feel like swearing…At times I feel like smashing thing." 參閱Martin Kemp and Marina Wallace, "Spectacular Bodies: The Art and Science of the Human Body from Leonardo to Now" (London: Hayward Gallery, 2000), pp.200-203.

[28] 湯尼・奧斯勒作品說明與評論參見Elizabeth Janus and Gloria Moure, "Tony Oursler" (New York: Distributed Art Publishers, 2001)，以及本書第五章。

克里斯‧馬克（Chris Marker），〈太古〉（Immemory），1996（攝影：陳永賢）

系列〉（Robot）創造出機器人家族，由舊的電視機和錄影機所組合拼湊的機器人造形，象徵著七個不同的組合體；〈電視花園〉（TV Garden, 1974）藉由數十台電視機錯落放置於熱帶植物叢林中，螢幕中播放著不同內容的錄影，電視機像是叢林裡中綻放的鮮麗花朵，又像是巨大的食人植物，藉由影像消費慢慢地吞噬人類。再如2000年的〈同步變調〉，他運用最新科技，結合影像、雷射、聲音、光線，回應美術館特殊的空間結構，將古根漢圓形中庭轉換成一座大型影音劇場般的聲光場域。

此外，比爾‧維歐拉（Bill Viola）則採用液晶螢幕聯屏的組構方式，發展關於人類情緒的肖像組合，如「強烈情感」（The Passions）系列主題的創作，包括〈受難之路〉、〈悲傷的男人〉、〈目擊者〉、〈投降〉等作品，他把所有人物的微妙動作，以極其緩慢的速度播放，讓觀眾彷彿置身在凝結狀態的真空中，隨著影像的遲緩變化而產生視覺張力，加上作品本身的靜音效果，同時製造了一股難以言說的寂寥氣氛。而應用大型投影裝置的效果，例如其〈致千禧年的五個天使〉（Five Angels

白南準，〈同步變調〉，錄像裝置　2000（資料來源：古根漢美術館提供）

for the Millennium，2001），每個長約1.2公尺寬3.9公尺大的螢幕，在長方形的暗室空間以左邊兩個螢幕、右邊三個螢幕的投影模式呈現，畫面閱讀方式則由啟動順序的錄像畫面串連而下，換句話說，當第一個影像播放到兩分鐘，緊接著啟動第二個螢幕畫面，以此類推至第五個螢幕而重覆播映。畫面透過精心設計與播放秩序，藝術家運用交錯的影像效果藉以強化感官經驗，如此，在恬靜幽雅的視覺與聽覺震撼之間，循環式的非敘述情節裡，製造出一種昇華式的感動。再者，其影像品質的掌握方面，每單一影像均以一種主要色系為基調，呈現出波光粼洵、鼓動浪潮般的磅礴氣勢。[29]

第十節
小結：錄像藝術的未來發展

綜合上述，錄像藝術從早期攝錄影機與電視機介面組構模式，隨著時代推演而不斷擴充創作思辯，其類型與風格包括：（一）投入或抗衡電視的傳媒力量、（二）影音紀錄與即興錄像、（三）錄像中的身體行為、（四）觀念錄像與文本精

[29] 關於比爾‧維歐拉的作品分析，參閱本書第三章。

比爾・維歐拉（Bill Viola），〈致千禧年的五個天使〉（Five Angels for the Millennium），錄像裝置，2001（資料來源：Anthony Dóffay）

神、（五）反饋錄像與技術實驗、（六）電影與錄像的影像轉化、（七）結合多媒體的視覺效果、（八）物件投影與錄像裝置。除了以上的類型分析外，錄像藝術之延展性仍擴及至：多重螢幕的模組變化、戶外空間投影形式、錄像結合肢體表演、錄像與劇場元素、錄像互動感應機制、程式設計控制影像等形式。

因此，探測錄像藝術的表現類型與創作風格，並不侷限於單一的媒材或某種技術層面，在藝術創作思維與科技媒介不斷推陳出新之情況，以及當代社會差異與文化刺激中，錄像藝術將逐漸朝向多元面貌發展，其創作面貌亦將跟隨時間推移而增添無限風采。同時，在今天以地球村為觀點的概念下，東西文化早已交織成一個沒有疆域的世界，錄像藝術的表現也將結合更多元思維，創造出新穎魅力而留下歷史典範。

錄像藝術的 科技先驅

» 白南準
Nam June Paik

「有一天，藝術家們將會用電容器、電阻器以及半導體創作，就像他們現在以畫筆、小提琴及廢棄物，作為創作媒材一樣。」
——白南準

第一節
反科技的科技先驅

　　談到錄像藝術，總令人聯想到亞裔藝術家白南準，為何他能夠在此領域獨領風騷且屹立不搖？他的創作過程與奮鬥人生，又如何在西方世界留下鮮明印記？首先回顧白南準的藝術發展：1932年出生在韓國首都首爾的藝術家白南準（Nam June Paik），1950年因為朝鮮戰爭之故，跟隨家人曾先後移居香港與日本等地。1956年他在東京大學學習音樂、藝術史和哲學，之後以一篇關於阿諾德·荀伯格

[1] 參閱John G. Hanhardt, "The Worlds of Nam June Paik" (New York: Guggenheim Museum, 2000)。

（Arnold Schonberg, 1874-1951）的論文畢業。完成學業後，前往德國慕尼黑、弗萊堡、科隆等地進修西方古典音樂與現代音樂之課程。1958年在「慕尼黑國際新音樂研習營」巧遇藝術家約翰‧凱吉（John Cage），激發他接觸電子藝術與實驗性的藝術創作。1959年白南準發表行動音樂作品〈向約翰‧凱吉致敬〉，演出時他隨著音樂的節奏起伏不時砸毀樂器，被評論界譏諷為「文化恐怖主義」。1961年他加入由喬治‧馬西納斯（George Maciunas）發起的福魯克薩斯（Fluxus）活動，便以行動音樂（Active Music）參與當時與前衛藝術有密切關係的表演。1963年開始用改良的電視機來創作，於德國烏伯塔爾（Wuppertal）的帕那斯畫廊（Galerie Parnass）舉行「電子音樂—電子電視」個展（Electronic Music-Electronic TV）；1964年移居紐約繼續創作。1969年與日本工程師阿部修也（Shuya Abe）於波士頓WGBH新電視工作室研發「Paik/Abe電視合成器」（Paik/Abe Synthesizer），將色彩構成與動態影像之元素應用於創作。[1]

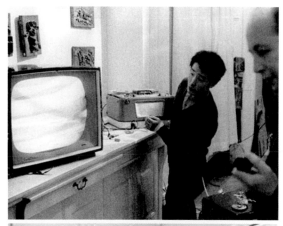

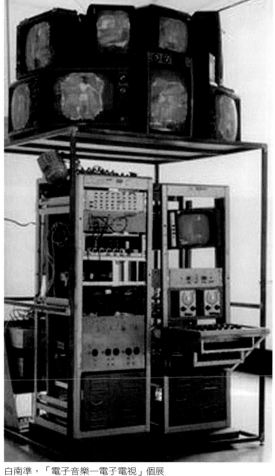

白南準，「電子音樂—電子電視」個展
（Electronic Music-Electronic TV），1963（上圖）
白南準／阿部修也，「Paik/Abe電視合成器」
（Paik/Abe Synthesizer），1969（下圖）（資料來源：藝術家官網）

之後，白南準於1979年至1996年期間，受邀在德國杜塞爾多夫藝術研究院擔任教授，因故離開教育界的原因是在1996年患有腦血栓疾病，由於身體左側神經癱瘓而迫使他在輪椅上度過生命的最後十年，但此期間並未停止個人創作，例如2004年10月，為追悼美國911恐怖襲擊遇難者，他在紐約曼哈頓舉辦臥病後的首場演出〈Meta 911〉。不幸的，2006年1月29日晚間七時左右，白南準於美國佛羅里達州邁阿密市的住宅中自然死亡，在夫人久保田成子和護士的陪伴下平靜地離開人世，享年74歲。葬禮完成後，他的骨灰分為三個地點存放，包括紐約的個人工作室、德國柏林古根漢美術館以及韓國出生地。

檢視白南準與錄像藝術的關係，是在1960年代的錄像藝術萌芽之際，白南準移居紐約期間，他擔任洛克斐勒基金會的駐地藝術家。當他購得剛上市的SONY攝錄影機時，立即拿著機器拍攝，同時透過計程車車窗往外拍攝紐約街景，並適巧用錄影機紀錄了教宗若望保祿六世造訪的行程，當晚即時將所拍的影像重現於咖啡廳（the Café a Gogo）。自此之後便與攝錄影機所拍攝的錄像藝術結下不解之緣，日後便採用此錄像媒材進行各種觀念性實驗與創作。

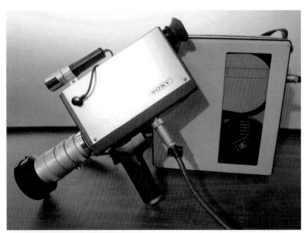

白南準使用的SONY攝錄影機「Portapak」，1965（圖像截取：陳永賢）

1970年代，白南準致力於媒體藝術發展的潛能，試圖讓傳統的電視機跳脫傳統的制式規則，一方面思考觀者與電視影像的相互關係，另一方面，也極力在傳輸影像中挹注一份嶄新的創作觀念。在媒材實驗部分，他嘗試將磁鐵、監視器等媒介作為電波干擾與影像反饋的特殊效果；而在身體行為的思考方面，他則結合表演形式，將動態影音帶入現場的身體語言當中，給予觀者另一層次的思考空間。1980年代之後，他深具強烈企圖心地建構個人對於錄像觀念之詮釋，結合了造形、空間、場域等載體，並且搭配視覺影像，創造出拼貼效果與裝置結構的作品。

[2] 同前註。　[3] 同註1。

[4] 從拉丁文而來的「Fluxus」，字義原為「流動」（to flow）之意。1961年，馬西納斯（George Maciunas）以Fluxus為名的雜誌策劃了一場實驗性的音樂晚會，這個雜誌肩負著「將所有能反映出流動狀態的藝術創建起來」；1962年9月，首次的「福魯克薩斯節」於德國的Wiesbaden舉行。基本上，福魯克薩斯（Fluxus）運動是一種精神性的狀態，以表現流動性生命的態度，藝術家常以幽默、顛覆的手法表現對於事件、觀念、音樂行動、行為藝術、錄像、照片、寫作等類型之觀察，並於平面或三度空間呈現。尤其對「物件的象徵功能」加以撻伐諷刺，似乎意圖在非畫作或物體的製造、反音樂、反詩歌，甚至從生活裡的片段去補捉新鮮的可能狀態。

白南準曾宣稱，他自己使用電子媒材創作是一種「反科技的科技」，言下之意在於接觸到這個新型的科技與藝術結合時，就像他早期面對電視、電子媒材之際，能精確而充分地運用了創作媒介的功能、檢驗其社會意義，以及評估它們的文化價值。因此，反科技並不是針對科技產物的反擊，而是將此媒體物件運用於藝術的做法放在宏觀視野上，作為觀念上對整個社會文化的反芻。換言之，對於機械紀錄性質的錄像工具來說，這是藝術家所能掌握與傳達意念的媒介物，因此在錄像藝術萌芽時期，他曾斷然表示：「有一天，藝術家會用電容器、電阻器和半導體進行創作，就像現在的藝術家以畫筆、小提琴和廢棄物當作是創作媒材一樣。」[2]時至現在，就當代藝術的現實情況來看，的確驗證了這段話語的真正意涵，而且影響至今。

由於白南準在整個錄像藝術發展過程中，持續地運用最新科技為媒材，也不斷地為當代藝術注入新的語彙，無論是在歷史性與創作性等軸線上，應用媒材，以及跨文化、跨領域的開創精神，皆具有開創者之重要角色，他是當代錄像藝術的前行者，也是新媒體藝術先驅，後人推崇他為「錄像藝術之父」。他先後曾受邀參加幾次重要展覽，包括：於1982年紐約惠特尼美術館舉辦個展、1993年代表德國參加威尼斯雙年展、2000年紐約古根漢美術館的大型回顧展等，在國際藝壇上享有極高聲譽。[3]

第二節
福魯克薩斯精神與行動表演

如前所述，白南準在1961年加入由喬治・馬西納斯（George Maciunas）發起的福魯克薩斯藝術節活動之後，在德國以行動音樂（Active Music）參與當時與前衛藝術有密切關係的表演，因而結識約翰・凱吉、約瑟夫・波依斯（Joseph Beuys）、沃爾夫・佛斯特爾（Wolf Vostell）、亞倫・卡普洛（Allan Kaprow）和喬治・布萊希特（George Brecht）等藝術家。[4]他們齊聚一堂，共同討論如何將聲音、影像、身體行為結合於跨領域概念，同時也呈現藝術的隨機性與偶發性概念，並藉由觀眾參與之

白南準，〈隨機存取〉（Random Access），裝置，1963（資料來源：藝術家官網，截圖：陳永賢）

時，以輕鬆而幽默的態度顛覆一向被視為嚴肅的創作議題，大膽解開藝術美學上的束縛。

在福魯克薩斯觀念的影響下，實驗式的視覺結構，轉化成為白南準挑戰創作的目標。在德國帕那斯畫廊的首次個展中，白南準嘗試以操作電視（Manipulated TV）為表現手法，透過電視機螢幕的上下擺置，或搭配撥音機、麥克風、串連線材的組構方式，讓觀者參與其中的可變性。例如其〈隨機存取〉（Random Access, 1963）是在室內白牆上張貼著無數交錯的錄音磁帶，懸掛的長條形狀代表著不同旋律之聲音片段，觀者自由選取後放置於播放機上，其動作可以隨時中斷、抽取、更換或播放這些隨機性的音樂，進而讓觀眾與陳列物件兩者產生互動作用。而〈參與電視〉（Participation TV, 1963）則是由一個麥克風與電視機所組成，當觀者在麥克風前發出任何聲音或聲響，螢幕上便會產生一些由線條組成的圖案變化，此時螢幕

5 白南準大約做了四十件福魯克薩斯影片（Fluxfilms）被紀錄，範圍從Dick Higgins的Invocation of Canyons and Boulders for Stan Brakhage（Fluxfilm No. 2, 1963）到Wolf Vostell的Sun in Your Head（Fluxfilm No. 23, 1963）和Paul Sharits的Word Movie（Fluxfilm No. 30, 1966）。參閱Michael Rush，"Video Art"（London: Themes & Hudson, 1999）。

6 「性科技劇場」（Opera Sextronique）於1967年2月9日在紐約演出，事件紀錄與報導參閱<http://www.eai.org/eai/title.htm?id=14359>。

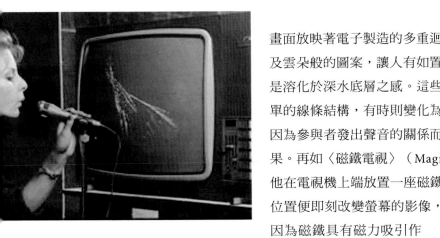

畫面放映著電子製造的多重迴音、裊裊煙霧以及雲朵般的圖案，讓人有如置身於飄浮空間或是溶化於深水底層之感。這些影像有時看似簡單的線條結構，有時則變化為繁複圖形，那是因為參與者發出聲音的關係而產生重複播映效果。再如〈磁鐵電視〉（Magnet TV, 1965），他在電視機上端放置一座磁鐵，觀者移動磁鐵位置便即刻改變螢幕的影像，因為磁鐵具有磁力吸引作用，每一次動作都足以造成映射管或機箱上的電波干擾。這些透過螢幕所傳達的視覺效果，不是透過電視台發射所播放的統一性圖案效果，而是透過其外圍牽制力量而產生不同的變化。這種以趣味手法改變視覺幻化的流動之美，的如白南準所述：「就像自然一樣，她是美麗的，她的美麗不是因為本身的美麗所改變，而是因為她小小的改變……變化本身即是一種美。」如此，藉由參與者改變螢幕圖像、聲音發射等做法，其干擾視覺與聽覺的變化之美，即是建構了一種隨機性的秩序感。[5]

此外，延續福魯克薩斯精神與身體行為的行動觀念，白南準關於身體的具體實踐，可從1967年在紐約由他專題策劃的「性科技劇場」（Opera Sextronique）窺見其企圖心。[6] 演出中他與大提琴家

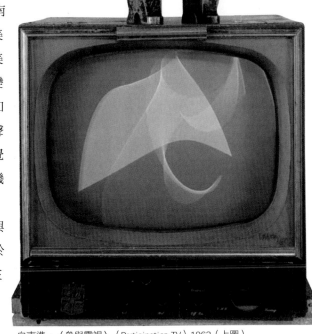

白南準，〈參與電視〉（Participation TV）1963（上圖）
白南準，〈磁鐵電視〉（Magnet TV），1965（下圖）（資料來源：藝術家官網，截圖：陳永賢）

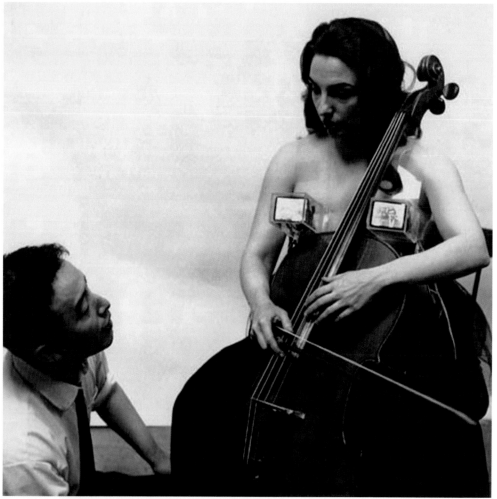

白南準，〈為活動雕塑設計的電視胸罩〉（TV Bra for Living Sculpture），1969（上圖）
白南準，「電視大提琴和錄影帶演奏會」（Concerto for TV Cello and Videotapes），1971（右頁圖）（資料來源：藝術家官網）

夏洛特‧莫曼（Charlotte Moorman）合作呈現。特別一提的是，此活動進行因夏洛特‧莫曼大膽裸露上半身乳房進行演奏而引起轟動，不料也因裸露事件而遭警方逮捕。事後白南準自認，夏洛特‧莫曼在其藝術生涯中是個不可或缺的人物，因而繼續於1969年5月13日為她製作了一件結合現場表演與錄像呈現的〈為活動雕塑設計的電視胸罩〉（TV Bra for Living Sculpture）。作品中由夏洛特‧莫曼穿著兩個電視映像的特製罩杯，當她演奏大提琴動作時，所發出的聲音藉由轉換、調變而讓電視螢

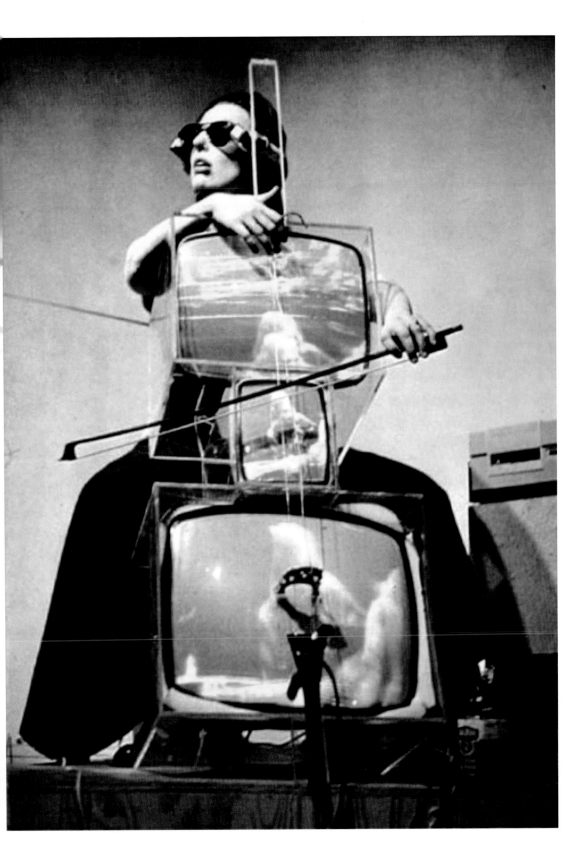

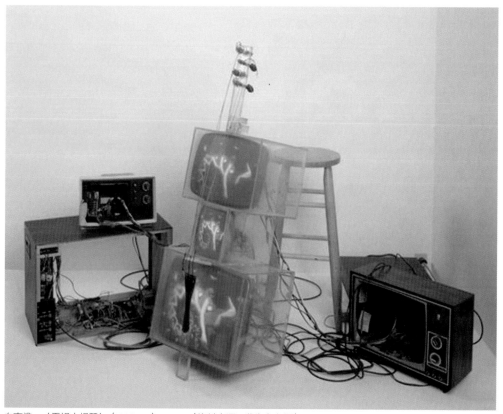

白南準，〈電視大提琴〉（TV Cello），1971（資料來源：藝術家官網）

幕產生圖像變化。之後於1971年，他再度和夏洛特‧莫曼合作「電視大提琴和錄影帶演奏會」（Concerto for TV Cello and Videotapes, 1971），並發表〈電視大提琴〉（TV Cello, 1971），此作是由大小不等的電視機所組成，分別套入不同尺寸的透明壓克力箱裡而建構象徵大提琴的視覺符號，再度引起熱烈討論。

如此，帶有前衛精神的福魯克薩斯活動，其實驗精神結合了偶發藝術、行為藝術、觀念藝術及表演藝術，白南準沈浸於此氛圍的創作環境，致力於媒體運用並挑戰各種形式的可能。而白南準和夏洛特‧莫曼一起演出連串讓電子科技貼近人們生活與藝術的經驗，如同白南準所說：「藉著將電視當作胸罩一般來展現……這種人類最親近的所有物……我們將示範科技的人性化用法；並且，刺激觀眾不要興起什麼惡意的想法，而是透過幻想，去找尋新奇、想像與人性的方式，去運用科技。」[7]

[7] "TV Brassiere for Living Sculpture (Charlotte Moorman) is one sharp example to humanize electronics . . . and technology. By using TV as bra . . . the most intimate belonging of human being, we will demonstrate the human use of technology, and also stimulate viewers, not for something mean, by stimulate their phantasy to look for the new, imaginative, and humanistic ways of using our technology." --Nam June Paik, 1969.

東方禪思與生活哲學

回顧福魯克薩斯活動，無論平面、複合媒材或裝置的技巧，藝術把創作態度轉化的一種動力。禪思哲學是其中的例子，當約翰·凱吉的靜音觀念挪用《易經》，表達了不可避免的音樂位移，其〈4分33秒〉（1952）即是一件重要的觀念作品。此作在沒有出現任何樂音、節奏、旋律、和聲的情況下，呈現了一種非樂音之靜默的時間結構，過程中，聽眾期待的心情隨著原先期盼聽到真實音樂，瞬間而突然落空。這件作品所開啟之觀念特色，包括：（一）徹底瓦解音樂、解放音符，使作者、演奏者和閱聽人均以身臨其境的方式感受「一切皆無」之狀態。（二）在寂靜時空之下，提出一種由偶發性和不確定性所產生的情境。（三）過程中消彌了創作者的存在，同時讓觀者透過臨場氛圍，激發為一種潛在的想像力。約翰·凱吉成為西方前衛藝術的靈魂人物，同時也開啟新媒體觀念的典範，他被藝評家認為是福魯克薩斯的創舉之作，和東方禪思對於「空」意境的解釋，確實有高度謀合之處。[8]

如此，在50、60年代的藝術思潮裡，體現出兩方面特質，一方面是生活驗證，其焦點集中於日常生活中的簡單行為、事件，或是對壓抑的消費主義、思考邏輯上的批判的關係；另一方面則是對世界大戰的恐懼，因為它能摧毀全世界，甚至徹底終結藝術和生命之間的連結。有此堅持的空無觀念，藝術化事件與現實生活內容之間的界限，避免美學空談的陳腔濫調，而客觀世界的存在，歸根究底是一種歸零狀態，即使一切皆空，但也不等於虛無。然而，在禪宗思想中所謂「空覺極圓」、「空所空滅」，知覺性的覺，行、住、坐、臥之中都有空之領悟，此東方思維的獨特立論，給予西方創作者另一種養分。無論從影像或聲音注入藝術創作，或以身體行為、錄像媒介作為轉化因子，進而帶動當時一股凝聚於東方禪思的氛圍。

關於白南準的禪思哲學與藝術創作方面，他在福魯克薩斯新音樂藝術節（Fluxus International Festival of New Music）中表演〈頭部禪機〉（Zen for Head, 1962），當羅伯特·莫里斯（Robert Morris）唸著詩句：「畫一道筆直的線條」時，白南準便趴在地板上，以頭部沾上墨汁和蕃茄汁混合的液體，於狹長的紙面上畫下

8 以「空」來解釋虛實之間的對應關係，無法以科學辯證而衡量。鈴木大拙認為「菩提只向心覓」，即是以一種神秘的直覺體驗，把悟性移植到人的心中，從中揭示「瞬間即永恆」與「悟性」的真理，這種所謂「空的智慧」不僅盛行於古代，即使對現代人來說同樣具有啟示精神。而約翰·凱吉帶有東方神秘主義色彩的核心思想，給歐美藝術創作者另類觀點，未完全走向禪的玄虛，仍影響當時各種媒介化藝術實踐中的想法。參閱鈴木大拙著，徐進夫譯，《鈴木大拙禪論集》，台北：志文出版社，1986。

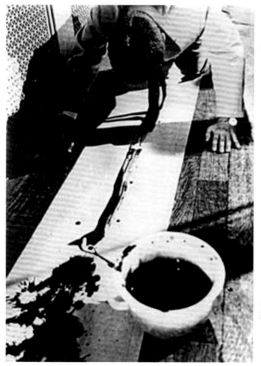

白南準，〈頭部禪機〉(Zen for Head)，1962　　　　　　　白南準，〈禪乃為電視〉（Zen for TV），1963

一道粗獷的黑線條。1963年，白南準的聲明：「我厭倦更新音樂的形式……但我必須更新音樂的本體論……在街頭實施『移動劇場』時，聲音不斷穿梭於街道旁，觀眾在街上看到或不經意地遭遇了這種『意想不到』的狀況。移動劇場之美是一種『先驗的驚奇』，因為大部分的觀眾在未被邀請的情況下，或者在不知情狀態中而疑惑那是什麼活動、甚至也不知道誰是作曲者和表演者。」[9]

再如他的〈禪乃為電視〉（Zen for TV, 1963）是一具向右旋轉九十度站立的電視機，一條白色線條垂直在螢幕中央，將畫面左右分割為二等份，「操作電視」利用電視陰極射線管的操作、干擾，進而產生螢幕影像改變之事實，如螢幕影像被扭曲縮減成平行或垂直的單一線條。而〈禪乃為電影〉（Zen for Film,1964）則連結電視、電影與禪思之間的影像關係，這作品刻意消除了影片圖像，表現其反藝術、反商業環境的行為。同時，他以媒體藝術作禪學思維的新平台，凸顯東方文化精神下的視覺表徵。數年後白南準繼而創造〈電視佛陀〉（TV Buddha, 1974），在一具古

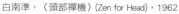

9 "I am tired of renewing the form of music…I must renew the ontological form of music…In the "Moving Theatre" in the street, the sounds move in the street, the audience meets or encounters them "unexpectedly" in the street. The beauty of moving theatre lies in this "surprise a priori", because almost all of the audience is uninvited, not knowing what it is, why it is, who is the composer, the player, organizer—or better speaking—organizer, composer, player." —Paik, 1963

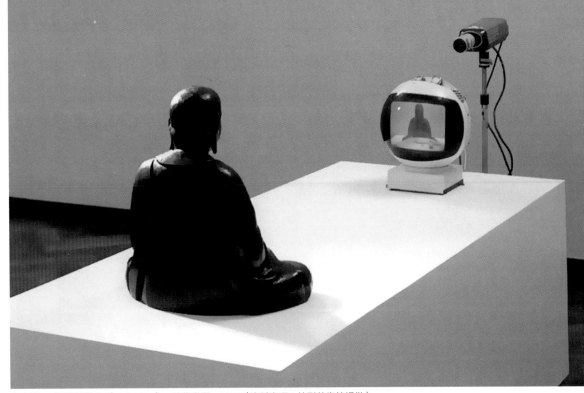

白南準，〈電視佛陀〉（TV Buddha），錄像裝置，1974（資料來源：蛇形美術館提供）

老的佛陀雕像前放置一台電視機，兩者相對位置間架設一台監視器，經由拍攝與直接傳輸的閉路技術，佛像所注視的電視螢幕即為自身畫面。

　　此外，白南準的〈月亮是最古老的電視〉（Moon is the Oldest T.V., 1965-1992）由十二座電視排列而成的裝置呈現，畫面裡播放從地球看到月球表面之連續不同階段的光影變化。藝術家特別在影像管上放置磁鐵，以電子信號來干擾磁鐵而產生一些波動效果。如此，白南準堅持以電視機呈現肉眼所能看到的月球形狀，而非電視機所擁有的大眾消費功能。[10] 特別一提的是，白南準自從1965年創作此作品以來，便以多種不同版本呈現，電視螢幕由剛開始的黑白影像到後來加入彩色的版本，期間未曾改變的是，作品呈現都在一間完全黑暗且安靜的空間中展出。這件作品令人回想其創作的時代背景，如1940年間美國電視機的發明、1950年代電視機普及化現象，以及1960年人類開始準備航向月球之夢、1969年阿波羅十一號航空母艦成功地將人類送上月球等因素。以科學角度來看，肉眼所觀察的月亮，其實只是光線反射

[10] 白南準創作這件作品的時代與馬歇爾‧麥克魯漢（Marshall McLuhan）的《了解媒體》（1964）形成有趣的對比。麥克魯漢探討對電視傳播所造成的真切反省，而白南準並沒有把電視機或電視節目所擁有的大眾消費特質運用在他的作品上，如Jacinto Lageira 所述：「他嘗試與媒材保持所謂東方智者式的適切距離。相較於噪音、聲音和快速，他比較喜歡沉寂、寧靜和緩慢；他將一目了然、純粹的視覺影像，對照於月亮的戲劇性、敘述性及變化性。對白南準而言，月亮一直都在那兒，它的影像消失後又從新開始，它沒有要說些什麼，或是它只是要訴說自遠古以來的過程。」「如果月球是最古老的電視機，那麼我們似乎也可以倒過來聯想，將電視機視為一個原始的形，而這形早在人們可以把它視為是自然的現象之前，它便一直存在著。」參閱哈辛多‧拉傑朗（Jacinto Lageira）專文，收錄於《龐畢度中心新媒體藝術》（台北：台北市立美術館、典藏藝術家庭出版，2006），頁0 :95。

白南準，〈月亮是最古老的電視〉（Moon is the Oldest TV），錄像裝置，1965-1992（上圖）
白南準，〈電視時鐘〉（TV Clock），錄像裝置，1977（下圖）（資料來源：法國巴黎龐畢度中心提供）

後呈顯的影像，因而，如果我們將月球的亮面想像成是一種類似用照明方式所製造出來的影像效果，那麼月球表面則不難讓人聯想到它可能也是用投射的方式，在月球表面製造出來的。這種聯想方式，猶如白南準的推論之說：「月亮，可以是最古老的電視機」。[11] 再如〈電視時鐘〉（TV Clock, 1977），原本由十二台黑白電視機所組成，後來改為二十四台彩色電視機組成，象徵白天與黑夜的二十四小時。

從〈頭部禪機〉、〈禪乃為電影〉、〈電視佛陀〉乃至〈月亮是最古老的電視〉，禪學中的「空無」是一個非具象的名詞，依《大正藏》（卷三十）所述「大聖說空法，為離諸見故，若復見有空，諸佛所不化。」而其中「既有生滅、得失」的凝視觀照，它只是說明人們腦中所形成的真實概念，抑或抽象式意念的存在。換

[11] 同前註。

[12] 關於白南準機器人雕塑之探討，另參閱余瓊宜，〈More Than Television—白南準的錄像裝置與錄像雕塑〉，收錄於《2004國巨科技藝術國際學術研討會論文集》（台北：國巨文教基金會、國立台北藝數大學出版，2004）頁108-121。

言之，如果僅從表象存在的思維來理解，這種「空」本身並非是一種什麼都沒有的情況，而是代表另一種精神層次的參悟本質。如此延伸，不論是電視、陰極射線管之操作，或影像同步傳輸的介面，白南準預言了「媒體禪思」的趨勢，並為日後的新媒體藝術，留下一道深具文化意涵的伏筆。

第四節

機器人雕塑與錄像裝置

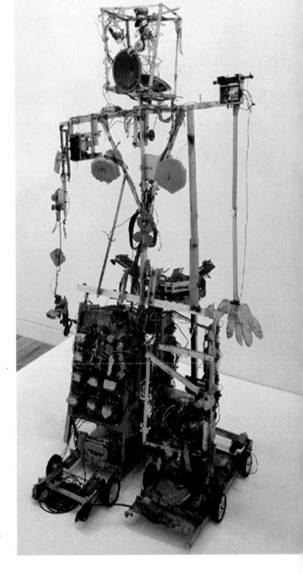

在白南準的創作中，機器人形式的呈現，始終佔據重要地位。初期，白南準和阿部修也（Shuya Abe）合作〈機器人K-456〉（Robot K-456, 1964）於倫敦當代藝術中心（ICA）首次發表。此作藉由人類形狀的機器人，讓四組機器控制移動腳步，並可以在播放錄音帶聲音後，從機器人後方排出白色豆子，試圖製造一具人工生命的靈活角色。接著，他延續〈機器人K-456〉概念而創造出另一系列機器人。〈機器人家族〉（Family Robot, 1986）由舊的電視機和錄影機所組合拼湊的機器人造形，分別象徵祖父、祖母、爸爸、媽媽、叔叔、嬸嬸和小孩等七個不同的組合體。這些由數個電視機和電路版組成的人型機器裝置，在螢幕中播放電子拼貼形式的錄影，並結合電視機裝置本身的造型，兩者相互輝映成趣。[12]

白南準／阿部修也，〈機器人K-456〉（Robot K-456），1964（資料來源：英國當代藝術中心提供）

之後，以機器人造形作為錄像裝置的創作如：〈葛楚德・史坦〉（Gertrude Stein, 1990）紀念與其內心景仰的美國詩人史坦，將電視機與圓形喇叭作為身體延伸，整體造形幽默地呈現現代主義文學作家的女性特質。[13]〈波依斯之音〉（Beuys Voice, 1990）以德國藝術家波依斯之名而命題，除了連結被視為「社會雕塑」大師的特質外，並將波依斯經常使用的帽子作為物件象徵，而影像內容也提供消費與大眾之間的互換關係。〈阿提拉〉（Attila the Hun, 1990）亦有異曲同工之妙，這些藉由機器人之體型，連結至多重影像的排列。有趣的是，白南準是否藉此形塑了人類與電視機等科技產品之間的共生共存？抑或在其轉化而產生的質變過程中，提出現代人所具備的肉體外觀與機器綜合體的投射作用？此外，從機器人造形而延伸的紀念雕像，作品例如〈約翰・凱吉〉（John Cage, 1990），陳舊的木製電視機盒組成一個人物身體的造形，以琴鍵、鋼琴弦線、唱機、唱盤等相互連結，透過電視螢幕播放著約翰・凱吉的影像。為紀念1990年死於癌症的大提琴家夏洛特・莫曼，白南準創作〈夏洛特・莫曼〉（Charlotte Moorman, 1990）由一個電子機器和琴弦組成的立體造形，作為昔日藝術同伴的悼念。[14]

白南準，
〈葛楚德・史坦〉
（Gertrude Stein），
錄像裝置，1990

在大型錄像裝置方面，白南準的〈電視花園〉（TV Garden, 1974）將數十台電視機錯落放置於熱帶植物叢林中，滿地叢叢綠葉裡的螢幕播放著不同內容的錄影，電視機像是叢林裡中綻放的鮮麗花朵，又像是巨大的食人植物，藉由影像消費慢慢地吞噬人類。〈電視魚〉（TV Fish, 1975）透明水族箱的活魚和事先預錄而播映在電視螢幕的魚隻影像，真實與幻影相互融合。〈魚在空中飛〉（Fish Flies on Sky, 1976）懸掛在挑高天花板的無數電視機，螢

[13] 葛楚德・史坦（Gertrude Stein, 1874－1946），美國詩人與作家，主要在法國生活，後來成為現代藝術與現代主義文學發展中的觸媒，著有《愛麗斯・B・托克拉斯的自傳》（The Autobiography of Alice B. Toklas）一書。

[14] 白南準創作為數不少的紀念性錄像雕塑，藉此向他所尊敬的藝術家致意，指涉藝術家的個人特色與創作上的情誼。例如：他深受約翰・凱吉在行動音樂、創作理論上的影響，而以〈約翰・凱吉〉（John Cage, 1990）為名，作為兩人深厚情感之象徵。這件是由老舊的木製電視、鋼琴琴鍵、弦線、唱機、唱盤組合成人物造型，所有螢幕則播放與約翰・凱吉相關的錄影影像。另外為紀念好友夏洛特・莫曼1990年因癌症而過世，白南準也特別製作一件錄像雕塑，由電子機器與琴弦組合而成的〈夏洛特・莫曼〉（Charlotte Moorman, 1990）。

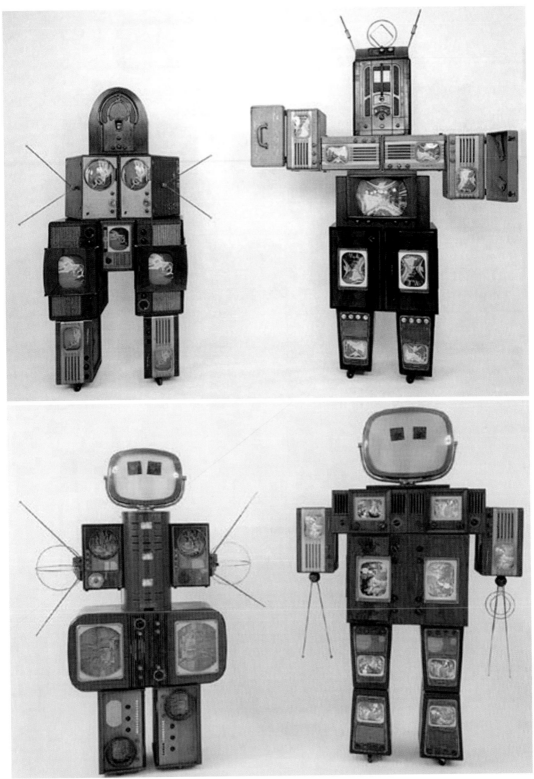

白南準，〈機器人家族〉（Family Robot），錄像裝置，1986（上圖）
白南準，〈機器人家族〉（Family Robot），錄像裝置，1986（下圖）

白南準，〈波依斯之音〉（Beuys Voice），錄像裝置，1990（左圖）
白南準，〈阿提拉〉（Attila the Hun），錄像裝置，1990（右圖）

　　幕朝著下方，觀眾看到熱帶魚和飛機來回飛翔，遠眺之下的場景，猶如遙遙廣闊的星際，閃著點點飛梭光影。

　　此外，白南準與約翰·古德菲（John Godfrey）合作的〈全球常規〉（Global Groove, 1973），此作影像特別凸顯一段複雜的剪接片段，集錦式的畫面包括一系列的表演畫面、其他藝術家的影片、美國詩人包括艾倫·金斯柏格（Allen Ginsberg）以及約翰·凱吉（John Cage）演出的電影片段，同時也將韻律舞蹈、流行音樂、電視節目等不同屬性的片段組合在一起，有如一系列混搭與拼貼效果的畫面。這件

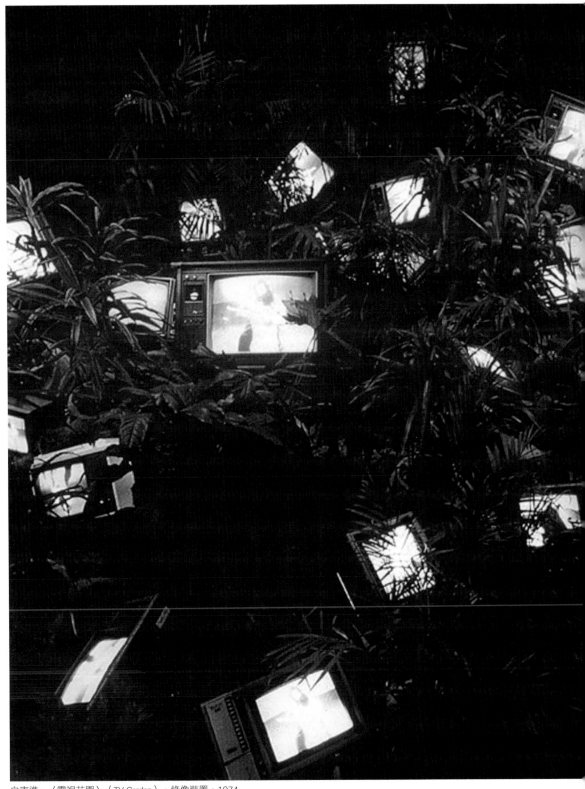

白南準，〈電視花園〉（TV Garden），錄像裝置，1974

白南準，〈魚在空中飛〉（Fish Flies on Sky），錄像裝置，1976（資料來源：德國媒體藝術資料網，截圖：陳永賢）

作品可以說是一種最接近電視形式的錄像小品，主要也是配合紐約公共電視台的播放節目所做。[15] 在這裡，白南準運用獨特的視覺美學，以及過去製作影像的經驗為基礎，透過那些既有影像紀錄的片段予以組構，進而以解構後的思維重新定義被創造、被扭曲與再次被利用的影像，屬於實驗影像的明顯例證。影像中播放羅素·寇諾爾（Russel Connor）的旁白聲音：「這是一個新世界景觀，此世界可以接收到人和星球所傳送的電視節目……」[16] 電視圖像被隱喻為供應養份的土壤，是傳播媒體

[15] 〈全球常規〉（Global Groove）於1973年由「紐約公共電視台藝術家電視實驗室」出品，1974年由紐約公共電視台第十三頻道重播。這件作品可以說是一種最接近電視形式的錄像小品，白南準就利用和電視台合作的方式更接近藝術。藝術家把多元素材集合在一起，並在配樂的節奏中插入不同影像，呈現一種幻覺似的視聽結構，進而讓觀眾可以在藝術、文化、影像以及電視媒介本身之間，去思索其中的關聯。參閱阿曼達·古斯塔（Amanda Cuesta）專文敘述，收錄於《龐畢度中心新媒體藝術》（台北：台北市立美術館、典藏藝術家庭出版，2006），頁1:04。

[16] 〈全球常規〉（Global Groove, 1973）於1974年1月30日WNET-TV播出，影片開頭旁白即敘述：「This is a glimpse of a video landscape of tomorrow when you will be able to switch on any TV station on the earth and TV guides will be as fat as the Manhattan telephone book.」參閱<http://www.medienkunstnetz.de/works/global-grove/>。

白南準／約翰・古德菲（John Godfrey），〈全球常規〉（Global Groove），1973（圖像截取：陳永賢）

中的藝術生存之根源。

再如白南準發表於紐約古根漢美術館[17]的〈同步變調〉（Modulation in Sync, 2000），結合影像、雷射、聲音、光線，回應美術館特殊的空間結構，將古根漢圓形中庭轉換成一座大型影音劇場般的聲光場域。[18]〈同步變調〉系列是由兩件作品組合而成，包括「甜美與莊嚴」、「雅各的天梯」。前者在圓頂天窗上，投射出不同形狀、不同顏色的雷射光而呈現多變的幾何圖案；後者則將雷射光投射於七層樓高的水柱，同時以鏡子反射雷射光而製造梯形影像。猶如如由天而降的水流與投影效果，對照著大廳裡平放的一百座電視機，與坡道上垂吊的七個大型投射螢幕，頓時產生一種絢麗而具有速度感的磅礴氣勢。換言之，這些由雷射、電視機、水流、投影螢幕等媒材所共構的形體，不但成為聲光傳達的媒介，也藉由顏色延伸而形塑出具有豐富的動態影像。[19]

[17] 紐約古根漢美術館（Guggenheim Museum），由美國建築師萊特（Frank Lloyd Wright）設計，1945年開始動工時正值世界大戰，建築材料的價格飛漲成了古根漢和建築師之間爭執的焦點，鑑於物價與有限的預算，三度修改藍圖，一直到1956年終告定案開始興建，1959年美術館正式開幕後即成為當地一個重要的地標，在美術館建築史上添加了重要的一頁。紐約古根漢美術館除了擁有四個樓層的挑高藝廊外，其橢圓形外觀亦成為一大特色，內部螺旋式的參觀走道也是一絕，沒有窗戶，唯一的照明來自頂樓設計成類似蜘蛛網結構的天窗。自然光穿透屋頂，照耀在螺旋走道的展覽品上，別有一番風味。此外，古根漢美術館於全世界擁有數座分館，包括美國的拉斯維加斯、西班牙的畢爾包、義大利威尼斯、德國柏林、巴西的里約熱內盧都有它的足跡。

[18] 劉美玲，〈白南準的世界〉，《藝術家》（2000年4月，第299期）：170-173。

[19] Nan June Park, "The Worlds of Nan June Park" (New York: Solomon R. Guggenheim Museum, 2000).

錄像藝術之父的傳承精神

　　1960年代電子媒材與攝錄影機設備的發展，激發了藝術家對動態影像操作的創作觀念，而錄像藝術史發展的軸線上，白南準一直扮演深具影響力的重要角色。他突破陳規，以實驗性精神顛覆傳統的媒材，初期連結身體行為、觀念、極簡、東方禪思等理念，建構一套完整的創作模式。中期以後更大膽地以錄像裝置手法，顛覆組構雕塑型態的媒體串連，具有嘲諷語意。其創作晚期則更具雄心壯志，超大型錄像裝置、幽默中顯現其批判精神，並重塑了當代影像藝術的認知。

　　相信電子媒介與藝術之間的關係，並非一種冰冷的表象，而是維繫於人性化的溫度，猶如白南準1969年時一語道出：「『藝術與科技』中隱含的真正意義，並不在於製造另一種科學玩具，而是如何使科技和電子媒介更為人性化。」在此信念的堅持下，歷年來創作不懈的認真態度，以及不斷嘗試新媒材介入錄像藝術，使白南準奠定其個人風格，並廣受藝評家讚賞。誠如美國新媒體藝術評論家約翰‧漢哈特（John Hanhardt）說：「白南準是錄像藝術的代表，他的創作發展多元，包括：錄像、電視工程、行為、裝置、物體、寫作等，檢視白南準對於錄像的處理手法，是相當重要的。」戴克-菲立普斯（Edith Decker-Phillips）在《白南準錄像》（Paik Video）中指出：「他的錄像和錄像裝置、物件、圖畫、素描和印刷作品，以一種兼具娛樂與批判的方式，針對電視機制和傳播議題提出質疑。」而伍爾夫‧赫爾索根哈特（Wulf Herzogenrath）更直指：白南準樹立了一個「藝術家的新典型」。

　　綜觀白南準多元的錄像作品，從早期實驗性創作探索，到晚期的錄像裝置，作品中幾乎涵蓋著自我對於影像與電子媒介的組構詮釋。換言之，他從解構層次探討如何建構作品模組、將東方哲思的融合現代技術，也透過影像的靜、動對比，逐次讓影像在消逝與持續之間，凸顯其時間與空間的交疊意涵。白南準的創作觀念給予後輩藝術家諸多啟示，同時也帶動錄像藝術的發展動力，他的傳承精神，包括：

　　（一）兼具東、西方跨文化之內涵：白南準來自東方文化背景，兼具西方藝術的思維方式，他從韓國、日本到戰後歐洲的德國，輾轉定居於美國，穿梭於跨越文

化特徵的洪流之中，卻能以其對電子藝術的憧憬，不斷從摸索中開創新局。這種跨文化的創作經驗，使他在全球化過程中，益顯其時代潮流的獨特性。

（二）立下跨界合作的創作典範：白南準大學時期，在東京接受西方古典音樂和哲學的訓練，之後到德國與約翰·凱吉相遇，開始具有禪學色彩的表演活動。他以跨界合作方式，將自己對於電子、錄像之專長，與夏洛特·莫曼創造科技／音樂／表演的實驗創作；與工程師阿部修也共創光學／機械／錄像的新技術化裝置；與約翰·古德菲合作集錦式影像，納入詩句／舞蹈韻律／流行音樂，整合電視圖像

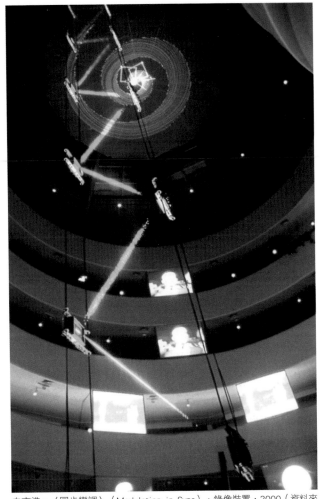

白南準，〈同步變調〉（Modulation in Sync），錄像裝置，2000（資料來源：古根漢美術館提供）

傳輸系統。他以積極而開放的態度，接受不同學科和新技術，使新的跨界合作概念轉化為藝術媒介，提高藝術創新能量。

（三）整合資訊化社會的錄像意涵：白南準的藝術實踐穿越國家和文化的界限，在當代全球化的資訊傳播下，以直接行動參照社會脈動。尤其在工業化、技術化的洪流中，迅速地建立一套創作體系，融入作品與觀者的視覺感動。科技不再是冰冷的外表，而是賦予一層具有文化意涵的整合體現，凸顯錄國際化之像藝術與跨界、跨領域結合的撞擊火花。

3

時序遞嬗的一道靈光

» 比爾·維歐拉
Bill Viola

> 「我的作品，是我個人發現事物和體會生命的中心，而錄像創作，就好比是我身體的一部份，它已經結合了我的直覺和意識。」
> ——比爾·維歐拉

第一節
從中世紀宗教畫汲取靈感

　　宗教圖像是一種寧靜的因子，總以一種無形的力量讓人虔誠地投入思緒，這股神秘力量散播於藝術家的身上，進而轉化為追尋自我與創作表現的無形媒介。比爾·維歐拉（Bill Viola）[1]對早期宗教圖像一直保有濃厚興趣，事實上他是西方宗教的信仰者，他曾與妻子在日本居住過一段時間的機緣，因而對東方宗教與禪學思想亦有著自我憧憬。然而，面對人生中生離死別的真實處境，讓人多了更深刻的體驗，

[1] 1951年生於美國紐約的比爾·維歐拉（Bill Viola），1973年畢業於雪城大學，從事創作期間曾居住於義大利的佛羅倫斯十八個月，擔任錄像藝術工作室之技術指導。此後，他開始周遊各國，先後客居於所羅門島、爪哇、峇里島與日本等地，對當地傳統的表演藝術進行研究和記錄。1980年在日美文化交流基金的贊助下，他偕同妻子於日本生活一年，並以客座藝術家的身份在新力公司旗下的Arsugi研究實驗室進行創作研究，同時也受教於日本禪師Daien Tanaka門下學習佛教。1984年，在美國聖地牙哥動物園擔任客座藝術家，參與「動物意識」之研究與創作計畫；1995年以〈埋葬的秘密〉（Buried Secrets）一作代表美國參加了第

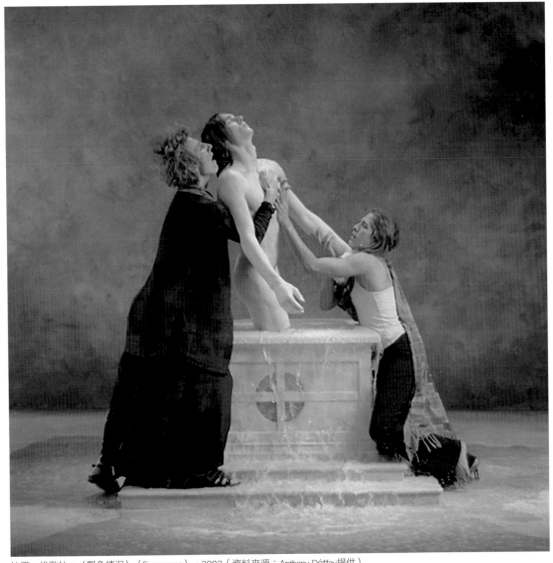

比爾·維歐拉，〈緊急情況〉（Emergence），2002（資料來源：Anthony Dóffay提供）

比爾·維歐拉曾在創作的敘述中表示，1997年父親逝世帶給他無限悲痛，走過這段心傷的日子，對於生、死之理解有著更深刻體悟。因而，死亡應是沉重或輕盈？死亡應該面對或逃避？種種糾結盤繞的內心感受，的確需要一段時間來沉澱。這個亟待思緒豢養的生命觀點，雖然每人均有不同詮釋方法，然而對於此時的比爾·維歐

四十六屆威尼斯雙年展；1997年，於美國紐約惠特尼美術館舉辦大型作品回顧展「比爾·維歐拉：二十五年的回顧」。之後，每年發表新作，展覽巡迴至美國及歐洲等各國重要博物館、美術館展出。回顧比爾·維歐拉的創作歷程，從1970年代初期已開使接觸單頻錄影、電子音樂、傳播媒體等媒材，1980年代，全力投注於影像和聲音結合的錄像裝置，1990年之後將自我對人生體驗轉化為創作元素。綜觀其作品類型與內容，可以窺探出他的創作主軸是以人類的生活經驗為基礎，探討生命、死亡、感官、潛意識等議題，他的藝術引起舉世矚目與迴響，是當代錄像藝術的先鋒。參閱比爾·維歐拉官方網站＜http://www.billviola.com/＞。

拉來說，看到中世紀傳統的宗教繪畫，尤其是關於靜態的人物描繪，不論是耶穌圖像的哀傷神情，還是東方神像對情感的內斂表達，以及畫中所釋放的一股平和寧靜或波動情緒，讓他產生戚戚焉情懷，這種感動逐漸成為日後創作的靈感來源。

更早之前，他1995年的作品〈問候〉（The Greeting），其畫面構圖與創作概念即是來自一張十六世紀的宗教畫，畫中內容為三位婦人在廣場碰面、彼此問候的情景，這件作品開啟他繼續發展從傳統繪畫轉換為錄像創作的想法。

1998年他獲得保羅蓋逖博物館（J. Paul Getty Museum）的支持，邀請他擔任訪問學者，並以「情感表現」為年度的研究課題。藝術家如何演繹人類情感？如何使用新媒材來擴充創作與表現內涵？在該館豐富的館藏與研究資源的奧援下，比爾‧維歐拉對中世紀和文藝復興時期的古典油畫特別感到興趣，他傾注心力於藏品的分析與研究，進而完成〈緊急情況〉（Emergence）一作。之後他從典藏油畫品中發想，對中世紀以來的宗教聖像做深入研究，並由這個思考點向外發展，完成了此一系列的作品。2000年，比爾‧維歐拉受到倫敦國家藝廊之委託（National Gallery）完

成〈驚愕五重奏〉（The Quintet of the Astonished），其創作靈感來自此藝廊收藏品〈加戴荊冠〉（Christ Mocked）。比爾‧維歐拉選擇北歐文藝復興時期畫家耶羅尼姆斯‧波希（Hieronymus Bosch，1450-1516）的油畫作品為原型，同時參考宗教題材的人物結構，加以轉換為戲劇化表情。畫面中，五位男女角色緊緊地靠在一起，他們的身體相互依偎卻同時感受到一種悲涼情境，人物從歡喜、悲傷到憤怒、恐懼的表情，清晰而生動

比爾‧維歐拉，〈問候〉（The Greeting），1995（資料來源：Anthony Dóffay提供）

比爾‧維歐拉，〈驚愕五重奏〉（The Quintet of the Astonished），2000（資料來源：Anthony Dóffay提供）

地展現最原始的內心激情，猶如處於相同的物理空間，卻閃動著不同的孤獨心靈，瞬間演繹著人類共同的情感語言。

2001年的〈無言的山丘〉（Silent Mountain, 2001），創作靈感則來自於中世紀荷蘭畫家迪里克‧鮑茨（Dieric Bouts 1415~1475）的繪畫作品〈天使報喜〉（The Annunciation）。比爾‧維歐拉的作品以左右兩個直立式的螢幕為呈現方式，從一男一女的表情與肢體動作，可以看見他們先是將自己往內退縮、雙手抱胸，蘊藏的壓抑情緒轉化為痛苦容顏。分屬於不同螢幕的男女，彷若兩個不同時空裡的人物，看不見彼此卻有著相同的痛楚，當緩慢的延遲過程到達臨界點之片刻，他們的身體開始向外伸展而旋轉臉部，進而雙手狂抓頭髮，並扭轉身體與揮舞手腳。於是，人物在情緒崩塌後放聲哭喊，盡情宣洩，最後精疲力竭。對於影像情節的安排，從情感交融到情緒爆發，不同時空下同時經歷著極限的情感發洩，如比爾‧維歐拉所

比爾·維歐拉，〈無言的山丘〉（Silent Mountain），2001（資料來源：Anthony Dóffay提供）

說：「這是在無聲的作品中，記錄人們情緒昇起後最撕心裂肺的吶喊。[2]」同年之作〈凱薩琳的房間〉（Catherine's Room，2001）原始素材是安德利亞·迪·巴托羅（Andrea di Bartolo）創作於1393-94年的一幅作品。這件作品的五種影像呈現一種幽雅情境，比爾·維歐拉將液晶螢幕橫向並列，分別呈現同一個場景內的五個不同實況，包括畫面人物凱撒琳靜坐、打掃、讀書、禱告和睡覺等一天中孤獨的生活。觀眾像是同時觀賞著五齣獨幕劇，在相同舞台背景和題材上，檢視著不同時序裡的凱撒琳以及她的私密行為。換個角度來看，當觀者知覺進入這個步調緩慢的影像中，凱撒琳化身一位虔誠信徒，平心靜氣地默默沉思，進行日常的儀式性行為。

　　如上所述，比爾·維歐拉從傳統宗教圖象中找尋靈感，並在中世紀大師作品裡獲得一些啟發，無論是西方祭壇畫像或是東方式的哲思觀點，無不牽引著他所關注

2 參閱Chris Townsend，"The Art of Bill Viola"（London: Thames & Hudson, 2004）.

比爾‧維歐拉，〈凱薩琳的房間〉（Catherine's Room），2001（資料來源：Anthony Dóffay提供）

的人類真情。雖然他採用冰冷的液晶器材，然而在螢幕所呈現的人物表情，就像是一幅細緻的繪畫，包含瞬間表現出激烈的情感或是舒緩的情緒張力，一種以靜制動、以動止靜的思考態度，無疑是作者對於宗教圖像的聯想延伸，以及對生活靜觀凝視後的深刻體察。

第二節
「強烈情感」多聯屏系列

　　除了從觀察中世紀宗教繪畫得到靈感外，比爾‧維歐拉意外發現，這種傳統古畫聯屏形式的視覺效果，可以應用現今新媒體媒介，因而，他試圖採取液晶螢幕並列呈現方式來呼應古畫聯屏。換言之，液晶顯示器與科技媒材的輔助，不僅提升影像品質，也可製造接近於古典油畫之細膩的色彩效果，他有感而發地表示：「雙聯屏或三聯屏的宗教畫，像是現代人的筆記型電腦，折疊後便於攜帶，假如把影像放在液晶螢幕上，不也可以成為觀賞影像的新媒介？」由此，他發展一系列關於人類情緒的肖像組合，均以這種聯屏形式呈現。

　　比爾‧維歐拉以「強烈情感」（The Passions）為主題的創作，這一系列的動態影像如〈受難之路〉、〈悲傷的男人〉、〈目擊者〉、〈自我屈服〉等作品，他把

比爾‧維歐拉，〈受難之路〉（Dolorosa），2000（資料來源：Anthony Dóffay提供）

所有人物的微妙動作，以極其緩慢的速度播放，讓觀眾彷彿置身在凝結狀態的真空
中，隨著影像的遲緩變化而產生視覺張力，加上作品本身的靜音效果，同時製造了
一股難以言說的寂寥氣氛。[3]作品〈受難之路〉（Dolorsa, 2000）彷如祭壇雙拼畫形
式呈現的兩個銀幕，左右影像中的男女，雖然彼此面對面，卻同樣以目光呆滯的神
情望向前方。過了一段時間，彷若逼真肖像畫的人物臉部開始起了變化，眼睛逐漸
紅腫，眼角緩緩湧出淚光，滴流的淚水有如灑落的珍珠般汩汩而下。而〈悲傷的男
人〉（Man of Sorrows，2001）則描述一位情緒起伏的男人，主角人物從臉部鬱悶
的表情裡，漸次顯露出平淡、憂愁、低潮、感傷、啜泣、哀號等微妙變化。雖然沒
有任何音效搭配，影像在極為緩慢的速度處理過程裡，影像人物的眼眶漸而泛著淚
水，滴滴淚珠滑落於雙頰，頓時，抽離了哭泣聲音的當下，觀眾完全融入於一種屬
於私密的內在情緒，和他分享這段憂傷而失語處境。

[3] 比爾‧維歐拉受邀於英國國家畫廊展出「比爾‧維歐拉：強烈情感」（The Passions），於2003年10月至2004年1月展出，這個展
覽是由國家畫廊與保羅蓋茲博物館共同策劃，展出比爾‧維歐拉從1995年至2003年的十四件作品。展覽介紹參閱呂佩怡，〈用高
科技回歸人性─談比爾‧維歐拉的強烈情感個展〉，《典藏今藝術》（2004年2月）。

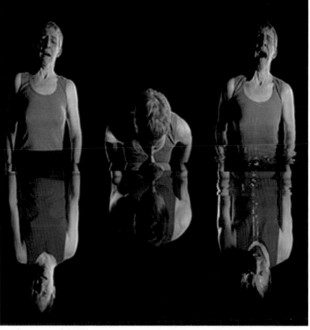

比爾‧維歐拉，〈悲傷的男人〉（Man of Sorrows），2001（左圖）
比爾‧維歐拉，〈自我屈服〉（Surrender），2001（右圖）（資料來源：Anthony Dóffay提供）

　　直立式三聯屏的影像作品〈目擊者〉（Witness，2001），內容描述三位女子目睹事件發生時所產生的表情變化，人物彷彿是遭遇突發事件或受到某種精神刺激所產生的情緒反應。三位女子臉上的神情不約而同地由平常臉孔，轉為瞠目結舌、漸而表現唐突錯愕，從無法置信到接受事實等情節安排，依序將人物內心所承受的壓力或情感，轉換為驚訝、驚嚇、驚慌，甚而低頭哭泣以及卸除心房後的情感抒發。同樣的，這件作品彷彿是古典油畫質感般，主題人物在適切的構圖和鮮豔的色彩搭配下，呈現一種極為細膩而有豐厚意境。再者，藝術家以極慢速度所處理出來的影像，讓觀者可以靜下心來，仔細地欣賞著這一群組人物的情感世界。另一件作品〈自我屈服〉（Surrender，2001），以兩個長方型的螢幕上下並置，分別呈現兩位人物半身顛倒的影像。這兩位分別是以穿著紅、藍色的主角人物，紅衣男子與藍衣女子之間的交界處，則以水波漣漪將兩者原本不協調的畫面結合為一體。如此，男女相互對應下的容顏都顯露著悲傷，直到後段一刻，難以抑制的感傷讓他們往水面沉入，水中倒影的紋理逐漸散開而漂動，加深了心裡層次的沉重壓力。比對之下，

男女彼此的自我倒影與晃動波紋，更加襯托出豔麗色彩下的情緒反應。最後，人物影像以極慢速度融解於觀者眼前，讓人進入一種極為迷漫的夢幻情境之中。

　　昔日，中世紀到文藝復興時期的藝術家，無不努力探索平面二度空間與三度空間的關係，除了透視法則的應用之外，極力在寫實畫面裡留下幻覺透視和立體透視的伏筆。而今，科技日益發達的年代，比爾・維歐拉則將影像藝術用框架圍起，轉化為看似平面卻又立體的平面視覺。假如，這種經由數位壓縮的影音媒介是視覺暫留殘影，不如說比爾・維歐拉的藝術精神回歸古典的藝術結構，例如著重光線、背景單純化、取消景深，以及讓所有的力量集中於人物臉部表情。再者，其多聯屏系列以人類情緒表徵為探討主題，邀請觀者進入時序暫緩暫變的情感邊界，以喜怒哀樂般的臉部表情與內心情境的哀悽或歡愉，進而體會到一種視覺上漸緩停頓的張力。同時，他使用35釐米攝影機以每秒240格的高速攝影進行拍攝，之後經由數位的影片掃描，轉換成每秒低格數的錄像品質，以極緩慢的速度移動，提醒了觀眾對於時間流動與當下感受之對比性。

第三節

「致千禧年的五個天使」錄像裝置

　　除了悲傷的情節之外，比爾・維歐拉除了積極發展錄像創作主題外，他也嘗試使用不同的媒材。他的大型錄像裝置作品〈致千禧年的五個天使〉（Five Angels for the Millennium，2001），每個長約1.2公尺寬3.9公尺大的螢幕，在長方形的暗室空間以左邊兩個螢幕、右邊三個螢幕的投影模式呈現，畫面閱讀方式則由啟動順序的錄像畫面串連而下，換句話說，當第一個影像播放到兩分鐘，緊接著啟動第二個螢幕畫面，以此類推至第五個螢幕而重覆播映。[4]

　　這五個畫面的標題包括：〈啟程天使〉（Departing Angel）、〈誕生天使〉（Birth Angel）、〈熾火天使〉（Fire Angel）、〈昇華天使〉（Ascending Angel）、〈創造天使〉（Creation Angel）。從第一個螢幕開始，畫面出現一個由遠至近的人影，伴隨著緩慢、低調而具神祕感的背景聲音，人物衝撞水面而激起漣

4 參閱陳永賢，〈比爾・維歐拉的錄影藝術新作展〉，《藝術家》（2001年8月，第315期）：119-121。

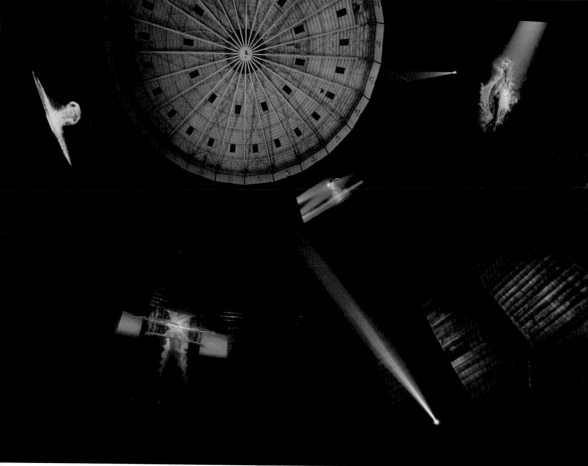

比爾・維歐拉，〈致千禧年的五個天使〉（Five Angels for the Millennium），錄像裝置，2001（資料來源：Anthony Dóffay提供）

漪的水流氣泡，瞬間，天際的閃光雷擊與傾盆大雨劃破了四周寂靜，水面持續激盪出一朵深藍水花。最後，直到第五個螢幕以鳥瞰式拍攝畫面，比爾・維歐拉刻意將男子縱身跳水動作，以倒轉剪接的手法，呈現一種反向影像，與先前平視的拍攝角度產生對比，以此呼應著畫面上男子破水而出的動作。稍停片刻，當水面活動結束後，一切再度平靜，所有影像回歸至初始的靜穆狀態。

〈致千禧年的五個天使〉的畫面透過精心設計與播放秩序，比爾・維歐拉運用交錯的影像效果以強化感官經驗，如此，在恬靜幽雅的視覺與聽覺震撼之間，循環式的非敘述情節裡，製造出一種昇華式感動。再者，其影像品質的掌握方面，每單一影像均以一種主要色系為基調，呈現出波光粼洵、鼓動浪潮般的水邊場景。特別

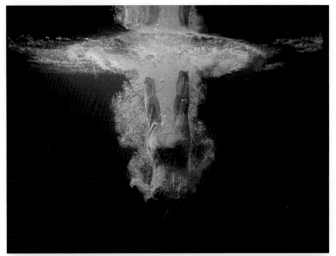

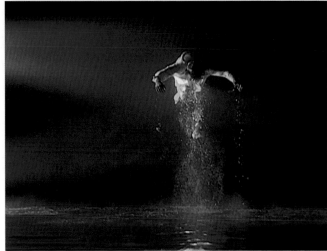

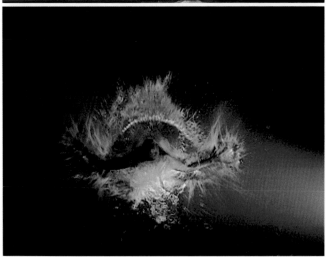

一提的是，藝術家採用極慢速度來呈現每個畫面，包括正轉與倒轉影像的效果，而攝影角度也分別以水中仰視、高空俯視的方式，呈現人物從高處躍入深水的過程。因此，觀者仔細觀察到人物跳水的瞬間、身體與水面激烈擦撞的剎那、呼氣與水流間的強烈節奏。另外，在聲音的控制部分，比爾·維歐拉使用真實的環境聲音搭配，自然音律如蛙鳴、蟲叫、水聲、火聲、氣爆聲等音效，搭配著暗夜的寂寥意境與潮浪的拍打聲響，勾勒出一齣宇宙交融的情節變化，從而詮釋五個天使降臨人間的瞬間。

以藝術媒介的傳達意念而言，比爾·維歐拉延續對生命價值的一貫探索，他以「水」為母題，以「高空跳水動作」作為象徵性手法，如跳躍、騰空、轉身、入水、掙扎、潛水中等不同的身體姿勢，其轉譯元素則描述著人類生命歷程的不同階

比爾·維歐拉，〈啟程天使〉（Departing Angel），2001（上圖）
比爾·維歐拉，〈昇華天使〉（Ascending Angel），2001（中圖）
比爾·維歐拉，〈創造天使〉（Creation Angel），2001（下圖）（資料來源：
Anthony Dóffay提供）

比爾·維歐拉，〈致千禧年的五個天使〉（Five Angels for the Millennium），錄像裝置，2001（資料來源：Anthony Dóffay提供）

漪的水流氣泡，瞬間，天際的閃光雷擊與傾盆大雨劃破了四周寂靜，水面持續激盪出一朵深藍水花。最後，直到第五個螢幕以鳥瞰式拍攝畫面，比爾·維歐拉刻意將男子縱身跳水動作，以倒轉剪接的手法，呈現一種反向影像，與先前平視的拍攝角度產生對比，以此呼應著畫面上男子破水而出的動作。稍停片刻，當水面活動結束後，一切再度平靜，所有影像回歸至初始的靜穆狀態。

　　〈致千禧年的五個天使〉的畫面透過精心設計與播放秩序，比爾·維歐拉運用交錯的影像效果以強化感官經驗，如此，在恬靜幽雅的視覺與聽覺震撼之間，循環式的非敘述情節裡，製造出一種昇華式感動。再者，其影像品質的掌握方面，每單一影像均以一種主要色系為基調，呈現出波光粼洵、鼓動浪潮般的水邊場景。特別

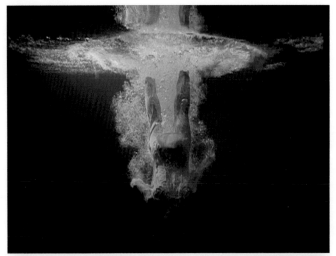

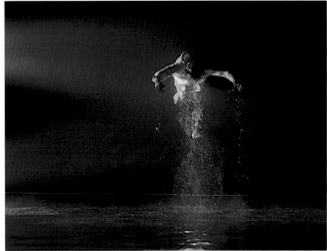

一提的是，藝術家採用極慢速度來呈現每個畫面，包括正轉與倒轉影像的效果，而攝影角度也分別以水中仰視、高空俯視的方式，呈現人物從高處躍入深水的過程。因此，觀者仔細觀察到人物跳水的瞬間、身體與水面激烈擦撞的剎那、呼氣與水流間的強烈節奏。另外，在聲音的控制部分，比爾·維歐拉使用真實的環境聲音搭配，自然音律如蛙鳴、蟲叫、水聲、火聲、氣爆聲等音效，搭配著暗夜的寂寥意境與潮浪的拍打聲響，勾勒出一齣宇宙交融的情節變化，從而詮釋五個天使降臨人間的瞬間。

以藝術媒介的傳達意念而言，比爾·維歐拉延續對生命價值的一貫探索，他以「水」為母題，以「高空跳水動作」作為象徵性手法，如跳躍、騰空、轉身、入水、掙扎、潛水中等不同的身體姿勢，其轉譯元素則描述著人類生命歷程的不同階

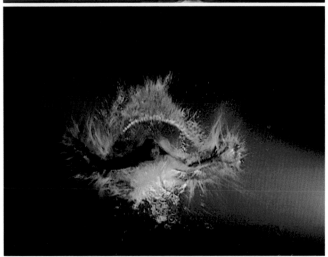

比爾·維歐拉，〈啟程天使〉（Departing Angel），2001（上圖）
比爾·維歐拉，〈昇華天使〉（Ascending Angel），2001（中圖）
比爾·維歐拉，〈創造天使〉（Creation Angel），2001（下圖）（資料來源：
Anthony Dóffay提供）

比爾‧維歐拉，〈日間行進：五種循環影像〉系列，2002（資料來源：Anthony Dóffay提供）

段。當觀眾游移於不同的螢幕之間，沉澱心靈之餘，即刻感受到一股強烈而真實的共鳴意象，讓人們看到今日的人間天使早已躍昇於你我身旁。

第四節
「日間行進」錄像裝置

比爾‧維歐拉延續1989年創作〈人城〉（City of Man）與1992年〈天堂與人間〉（Heaven and Earth）中對生命、死亡的探索，繼而於2002年由柏林古根漢美術館委託創作〈日間行進：五種循環影像〉系列（Going Forth By Day: A Projected Image Cycle in 5 Parts，2002）。這件大型創作概念源自於《埃及度亡經》（Egyptian Book of the Dead）中所謂「在日光下前行的寶典：當靈魂由肉體的黑暗中解放出

來，終於能在日光下前行時之導引。」[5]，這五件分別長達四十五分鐘的高畫質動態影像，同步播放著〈浴火重生〉、〈小徑〉、〈洪水〉、〈出航〉、〈曙光〉等標題作品，在同一諾大空間裡佈滿展場四面牆壁，形塑一座聲光影音俱佳的視聽場域。

展場入口的牆面上，觀者回首即刻感受一道紅色光束籠罩於周圍，這是〈浴火重生〉（Fire Birth）的影像。內容呈現一個若隱若現的抽象形體，在鮮紅如火的液態中漫遊。特殊光線與不規則圖像的融合處理，象徵著前世與今生的渾沌摸索，而虛無渺茫的非具象人體與視覺深處，則說明一種生命追尋的契機，那種撲朔迷離間的情愫猶如藝術家所說：「我試圖創造一個空間，一種對死亡所在的真實描繪，甚而創造出不是關於死亡的作品，而是那個比死亡更遙遠的方位。」[6]

而展場左側的〈小徑〉（The Path），則以三台投影機並列投射出連屏影像，視角寬廣的畫面裡透露著人們日常生活中的片段。晨曦場景裡的人們不間斷地移動腳步，雖然他們的年齡、體態、衣著、裝扮各有差異，卻一致性向右徒步。這些熙攘人群最後要前往何處？還是尋找一處避世的桃花源？他們無止歇的步伐，像是時針推移的漸進動作，所留下的記憶與想像空間，誠如作者之創作自述所言：「清晨曦陽映照著森林，林間小徑中川流不息的人群，他們來自於生命中的不同階段，每個個體都依循著自己的步調與方式在小徑上旅行。這個行列沒有起點也沒有終點，他們一直走著，在離開你我視線之後，也是這麼一直地走下去……」

位於展場後方中央位置的〈洪水〉（The Deluge），畫面以一棟白色石材建築為背景，正午陽光灑落於屋前街道，人來人往的景象，有的駐足、閒聊或忙碌於自己的工作。忽然，隱約的轟隆聲響逐漸逼近，瞬間，眾人的行動步調越來越快，這一剎那，驚爆性的洪水從房內湧出，翻天覆地穿破門窗而湧入未能即時脫逃的人群，雖然人們四處倉皇奔逃，但殘酷而無情的洪水即刻氾濫成災並淹沒眼前一切，直到剩下這棟蒼白的建築空殼，徒留日光下的淒涼之景。展場右側的〈出航〉（The Voyage），描述著傍晚時分的海邊景象，一棟海邊石崖上的小屋，門口一位

[5] 此作名稱源自於埃及 "Egyptian Book of Dead" 的英文："The Book of Going Forth by Day" - a guide for the soul once it is free from the darkness of the body to finally - go forth by the light of the day"。引述參閱葉謹睿，〈30而立的錄影藝術—從比爾·維歐拉新作《在日光下前行》談錄影藝術風潮〉，《典藏今藝術》（2002年12月）：81-83。

[6] 同前註。

身著白西裝的男子盤腿靜坐，屋內一對年輕夫妻臉上掛著愁容，似乎是為身旁的老人即將出航遠行而有所牽掛。崖下沙灘上，一位白髮婦人在船邊靜靜地等待，幾位搬運工人正從岸上的家具雜物打包上船。當天色漸趨昏淡，年輕夫妻起身出門後，那位門口靜坐的男子旋即起身將門上鎖之後也隨著離去。老先生突然出現在沙灘上與老婦人相擁聚首，不一會兒，這對老夫婦攜手上船，船隻緩緩駛向遠方而逐漸消失在海平線上。最後，年輕夫妻回到小屋門口，發現大門已被深鎖，丈夫開始用力敲門，邊敲邊喊、越敲越急，用盡所有力氣，沒人回應而放聲嚎啕，乃至垂首離去，留下夕陽餘暉下未盡的惆悵。事實上，這件作品是比爾·維歐拉的親情寫照，也是他在父親過世三年後的構思，影片中的老者是自己父親形象之縮影，藉此比擬父親已經航行到遠方的幸福之島，或許那是一個遙遠而無需物質的世界，他的父親與母親正共聚一堂。

同樣陳列在展場右側的〈曙光〉（First Light），場景是礦石區裡的一群救災人員，他們似乎經歷了一場搶救工作而略顯疲憊，在傍晚時分拿著手電筒繼續收拾器具。畫面前景有個水塘，岸邊站著一位焦急如焚的老婦人，她引頸企盼的表情夾帶些許無奈，等待著親人能從災區中脫困，而隨伺在後的救護車則為此增添一份災難時的淒涼況味。隨著夜色低垂，天空簇擁的烏雲更形詭譎。當救護車緩緩離去後，

比爾·維歐拉，〈小徑〉，2002（左頁圖）　比爾·維歐拉，〈曙光〉，2002（上圖）（資料來源：Anthony Dóffay提供）

救難人員打包工作之餘拿出禦寒毛毯交給婦人，眾人各自就地休息，在疲憊狀態中酣然入睡。頓時，等待的奇蹟突然乍現，天際湧入一道曙光，一位身著白色衣褲的年輕男子從水塘中悄然向上竄起，全身被池水浸透的肢體逐漸冉冉上升，猶如接受上天的召喚一般，無言且靜默地與旁邊的沉睡者擦身別離。最後，男子有如天使飛翔般飄往天際，身上滑落下來的水滴也逐漸幻化成一場傾盆大雨，驚醒了災區裡的沉睡者。一段時間過後，風消雨停，天邊掛起一道彩虹，畫面只留下拂曉後的陣陣微光與一片沉靜的大地。

　　整體而言，比爾‧維歐拉的〈日間行進：五種循環影像〉系列是精緻的影像製作，動員了一百三十餘位工作人員進行拍攝，在內容上早已跨出實驗性嘗試，以專業的團隊力量創造出細膩而豐富的視覺體驗。值得一提的是，此作除了以多重螢幕的投影呈現外，特別關注於人性內在情感的陳述，細膩而深刻的情節猶如人間生活之片段，有平凡的家居、有突然的意外、有災難的記憶，也有親情的緬懷，彼此交織出人間浮世繪般的複雜情緒。當觀眾流連忘返於展場，面對精美的影像品質與非敘述性影片內涵，受到感動的不止於悵然若失的訝異，更是一份濃郁的禪意，瞬間劫永恆般，裹著震撼餘波而沁入心坎，讓人久久不能自己。

第五節
「淨化」多聯屏系列

　　比爾‧維歐拉2005年的作品〈淨化〉（Purification）系列，包括七個部分，分別是〈接近〉（The Approach）、〈抵達〉（The Arrival）、〈裸現〉（The Disrobing）、〈齋沐〉（Ablutions）、〈淚池〉（Basin of Tears）、〈浸入〉（The Dowsing）、〈消解〉（Dissolution）等。整個系列作品持續五十分鐘，以雙畫面併置的方式於電漿電視中呈現，一男一女各自進行為其轉化和重生的象徵動作，帶有濃厚的的儀式性意涵。

　　例如其中的〈消解〉一作，畫面出現一男一女以上半身肖像的方式左右並置，右方影像裡的蓄鬍中年男子與左方梳著髮髻的女子，兩人緊閉著雙眼，微透而明亮

7 比爾‧維歐拉的〈消解〉2006年於台北當代藝術館中展出，作品説明參閱林志明專文，收錄於賴香伶主編，《慢》（台北：財團法人當代藝術基金會、台北當代藝術館出版，2006年），頁119-124。

比爾・維歐拉，〈淨化〉（Purification）系列，2005（資料來源：Anthony Dóffay提供）

的光線照射於兩人上半身，加上湛藍背景的襯托下，使得整個畫面變顯得相當蕭
靜，他們像是在等待某種心靈事件來臨前的預告，給予觀者無限想像空間。[7]慢慢
地，男女的臉孔逐漸趨向前方讓鼻尖碰觸水面，直到整張臉潛入潔淨而清澈的水
中。浸入水裡的容顏顯露出一種蒼白色彩，停頓一段時間後兩人各自緩慢地張開了
雙眼，進而吐呐出無數的流動氣泡。當兩人離開水面時直接產生的攪動和滴流水
珠，促使影像更加模糊，直到光線漸暗並由彩色轉近黑白，所有影像即刻溶於一片
黑暗之中。

　　在這整個循環約八分鐘的作品中，藝術家由水底往上拍攝影片的技巧，改變
一般平視角度的觀看慣性。再者，此系列作品使用35釐米攝影機以高速攝影進行拍

比爾‧維歐拉，〈齋沐〉（Ablutions），2005（資料來源：Anthony Dóffay提供）

攝，之後經由數位掃描轉換成低速播映格式，換句話說，幾近於靜態之影像彷如平面攝影般的視覺效果，以極其緩慢速度運轉著，讓觀者得以看到一般肉眼所無法辨識的細節。

綜觀此系列作品，影像不僅出現了微妙的光線變化，尤其透過水面張力所凸顯的動態、變形、反射的人物形象，猶如折射平台的顯微鏡，讓觀者直接透析著溶合性原理下的思考，也貼近藝術家意欲傳達的淨化、轉變、消溶、突破、懸置與延續心靈轉化的循環性，猶如呈現了一面人生萬象之鏡，淋漓盡致地彰顯其內醞的藝術語彙。

比爾‧維歐拉，〈消解〉（Dissolution），2005（資料來源：Anthony Dóffay提供）

第六節
時序遞嬗中的一道靈光

　　比爾‧維歐拉透過錄像、影音、科技媒材作為藝術媒介，創造一個屬於個人的情感世界，如他所說：「我的作品是我個人發現事物和體會生命的中心，而錄像創作就好比是我身體的一部份，它已經結合了我的直覺和意識。」的確，他將自我生活融入創作的精神，以實際的人生體驗轉化為藝術動力。

　　如其作品〈南特三聯幅〉（Nantes Triptych, 1992）的影像，內容以一位在床上

臨盆中的婦人、水中載浮載沉的男人、帶著呼吸器而瀕臨死亡的老婦人，從左至右的並列畫面與情節，藉以象徵生命誕生、現實生活、面臨死亡等三個截然不同的實況對比。事實上，最右邊的影像人物是比爾·維歐拉的母親臥病情景，中間人物則比喻他自己在夢幻般的俗世中沈浮，雖然所構成的影像取材相當嚴肅，卻是他長期關心於生命與死亡之間的創作主題，之後一直擴展至〈成為光之源〉（Becoming Light，2005）、〈無岸的海洋〉（Ocean Without a Shore，2007）等系列作品。換言之，生死離別與個人救贖，是他長久以來專注的主題。而〈無岸的海洋〉以三面直立液晶螢幕細膩地呈現出畫面主角由遠自近走來，黑白身影穿越過一道不容易察覺的水幕，緩緩跨入彩色的現實世界，在水聲的搭配下，慢動作的影像隨之再度回歸於人世間的過程。

從另一個角度來看，其作品取材雖然延續一種「過時」（Old Fashion）的潮流，不時透露出一股「回歸藝術傳統」的訊息，如他自我坦言：「那些中古世紀的繪畫作品只是一個導火線，我並不是要將它們挪用或重組，而是要走入那些作品深處，與畫中人物相伴左右，感受他們的呼吸。最終變成他們精神與靈魂的維度，而不是可視的形式。我的初衷就是要到達感情以及感情自然流露的根本。」事實上，比爾·維歐拉在宗教圖像的當代思考上，兼具追求深層話語的視覺結構，以及在多重影像並置的呈現狀態裡，卻超越了觀者試圖控制眼前所見的慾望，顯現一種時序漸緩下的靈光精神。

這種靈光是屬於超驗特質的現象，班雅明曾在《迎向靈光消逝的年代》書中解釋「靈光」，他說：「時空的奇異糾纏，遙遠之物的獨一顯現，雖遠，猶如近在眼前。靜歇在夏日正午，沿著地平線那方山的弧線，或順著投影在觀者身上的一截樹枝，直到『此時此刻』成為顯像的一部分。」[8]然而，比爾·維歐拉應用當代的先進媒材，讓循環的影像再度啟動，週而復始的形態有如永恆的生命週期。而高速或慢速的運動模式，隱喻著世間的失樂園與人性超脫，猶如傳統宗教繪畫寓意的再現，試圖傳達「神聖是意識組織中的一個元素，而非意識史中的一個階段。」如此，當我們的目光還深深受到綺麗畫面的誘惑之際，每一個影像的昇華寓意，靈光特質或神聖的意涵則是在這異質的世界中自主的覺醒與堅強的信念，存在於人們心中。

在錄像創作領域的範圍，比爾·維歐拉是眾人矚目的焦點，藝評家或策展人不

[8] 「靈光」（aura），是班雅明在〈攝影小史〉與〈迎向靈光消逝的年代〉文內的核心概念，他將遙遠地靈光的存在與傳統非複製藝術相結合，認為具有獨一性藝術創作，是一種傳遞神的旨意，具有投射與顯現「靈光」的藝術品，而複製品則不再具有獨一性，是經由機器複製的作品。然而對於「此時此刻」藝術形式的獨特觀點，他也表示：「大眾就像是一個模子，此時正從其中萌生對藝術的新態度。量以變成了質。參與人數的大量增加改變了參與的模式。而這種參與模式起先是以受貶抑的形式呈現的，這點必然無法矇騙明察者。然而有許多人卻無法超越這個膚淺的表象，只一味地猛烈批評」。參閱班雅明著，許綺玲譯，《迎向靈光消逝的年代》，（台北：台灣攝影工作室出版，1999），頁65-96。

僅觀看他新作走向，並且評估他對科技媒材、空間與觀念的掌握。從他的創作歷程與個人對於錄像藝術的獨到見解，比爾・維歐拉被預測為是繼錄像藝術開創者白南準之後，另一位深具前瞻性的靈魂人物。

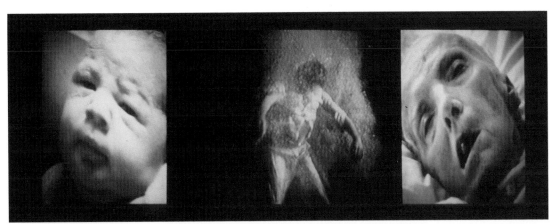

比爾・維歐拉，〈南特三聯幅〉（Nantes Triptych,），1992（資料來源：泰德現代館，攝影：陳永賢）

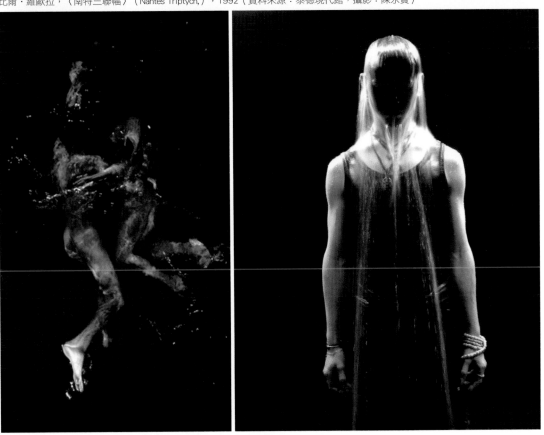

比爾・維歐拉，〈成為光之源〉（Becoming Light），2005（左圖）
比爾・維歐拉，〈An Ocean Without a Shore〉，2007（右圖）（資料來源：Anthony Dóffay提供）

Chap.

4

視覺文本的
共振韻律

≫ 蓋瑞‧希爾
Gary Hill

「對我而言，藝術作品本身的呈現，即是讓作品說話。藝術作品，不會被哲學或是心理學的分析所穿透而取代。」
　　　　　　　　　　　　　　——蓋瑞‧希爾

第一節
從雕塑到錄像創作

　　出生於美國加州的蓋瑞‧希爾（Gary Hill）[1]，早期他以鋼鐵媒材創作雕塑作品，在此時期，亦嘗試記錄鋼鐵的聲音，後來因參與藝術家社群活動而接觸錄像創作。自1970年代以來，他藉助其它輔助工具來處理影像和聲音，將以資訊傳播為主要目的攝錄媒體，轉化成為一種新的錄像形式。為了能夠使用這個媒材，做進一步的更深層的表現，他自認作品重點不在拍攝實物的影像，而是具體呈現影像產生的

[1] 蓋瑞‧希爾（Gary Hill），1951年出生於美國加州聖塔莫妮卡（Santa Monica），早年學習雕塑，1973年開始從事錄像藝術創作。他在1970年代，已經開始關於電子影像和聲音藝術的實驗，1970年代晚期，他已經是個資深的駐校藝術家，並同時擔任紐約北部各校的教師，其中包括紐約州立大學水牛城分校，其和Woody、Steina Vasulka之錄像合作計畫，以及Hollis Frampton和Paul Sharits等實驗影像社群活動。他的作品發表於多項個展，也受邀參加於世界各大展覽，例如德國文件展（Documenta）、威尼斯雙年展（Biennale Di Venezia）、美國惠特尼雙年展（Whitney Biennal）等。此外，他獲頒各項榮譽獎章，包括1995威尼斯雙年展金獅獎、洛克斐勒和古根漢基金會獎等。參閱蓋瑞‧希爾官方網站：<http://garyhill.com/>。

蓋瑞・希爾，〈（甕間的）騷亂〉（Disturbance—Among the Jars），錄像裝置，1988（攝影：陳永賢）

過程。於是，他試圖將影像從螢幕的框框中解放，運用聲音與動態影像，不斷探索語言文字與符號互動之間的關係，並藉此引導觀者，換個角度來理解周遭的日常事物。

　　從蓋瑞・希爾的創作發展來看，可分為幾個階段：在70年代初期，受創作鋼雕時所發出的聲音吸引，開始嘗試錄音實驗；70末期他發現錄影同時可紀錄聲音與影像，開始以自己的身體作為錄像實驗的對象，例如：〈窗〉、〈浴〉、〈片段〉、〈鏡路〉、〈物之其所〉等單頻錄像。乃至80年代，他著迷於這種新媒體的電子影像變化而做了一些作品，曾有一段時間他陷入創作僵局。之後他在錄像中放入語言元素，例如：〈發聲〉、〈基本上說來〉，也漸漸地加入和觀眾互動而走向身體空間的營

蓋瑞・希爾，〈窗〉（Windows），單頻錄像，無聲，8分28秒，1978（資料來源：藝術家官網，截圖：陳永賢）

造，如〈高桅帆船〉、〈記憶亂語〉）和〈黑色表演〉等作品。90年代以後，〈牆作〉、〈語言意志〉、〈記憶亂語〉等作品，益加強調語言符號的象徵意義。綜觀其創作過程，錄像一直是他探索的媒介而非目的，作品也並不僅侷限於純粹的影像表現，而是傾向於身體的、存在的、物理與心理空間的演繹，為當代錄像藝術注入一種新語彙。

如上所述，蓋瑞・希爾關注於聲音和自己的身體影像結合在一起，他試圖擺脫掉純粹的聲響與媒體實驗，並深入語言、身體、影像等相互關係之探討，進而質疑人們對影像、聲音必然相關聯的慣性思維，甚至更細膩地挑戰身體感知的部份。於是，語言、聲音、影像在此作一巧妙的融合，甚至加入的話語之後，文本和影像之間串連出一種直接聯繫。

如何串連語言和影像？又如何詮釋影像的「語言化」？抑或言語的「影像

2 蓋瑞・希爾對哲學與文學喜愛，其中人類學家貝特森（Gregory Bateson）與法國小説家莫理斯・布朗修（Maurice Blanchot）的小説，均影響其創作思考。
3 引述自巫祈麟與蓋瑞・希爾之訪談，參閲〈蓋瑞希爾之非正面問答與他的黑色表演〉，《破報》，2003年8月。

蓋瑞・希爾，〈物之其所〉（Objects with Destinations），單頻錄像，無聲，3分57秒，1979（資料來源：藝術家官網，截圖：陳永賢）

化」？蓋瑞・希爾認為，他並非以理論作為創作主軸，而是來自日常觀察所得的創作靈感。其中一項重要來源之一是「閱讀」，因為閱讀，讓他感受到對自己所存在空間與生存的價值感。[2]換言之，他的作品廣泛呈現的不同語境面貌，包含對於語言學、哲學、身體觀、社會觀察等文本內容，影射當今社會結構與人們生存之間的關係，如他所說：「作為一個藝術家，若要將心理學、社會科學、政治、哲學等各門派的學問當作其創作主導，其實是困難且有其危險性。雖然有許多藝術家的作品，創作主題和意涵，具有強烈的個人思維或是文學寫作在背後支撐。但對我而言，藝術作品本身的呈現，即是讓作品說話。藝術作品，不會被哲學或是心理學的分析所穿透而取代。」[3]因此，在純理論架構之外，他的創作思考猶如一張聚合的網絡，涵納了各種元素和想像的可能，而視覺和聽覺彼此之間所傳達之符號系統，將擦撞出怎樣的火花？

蓋瑞・希爾，〈基本上説來〉（Primarily Speaking），錄像裝置，無聲，1981-83（資料來源：藝術家官網，截圖：陳永賢）

語言敘述和影像寓意

　　承上所述，雖然蓋瑞・希爾早期接受雕塑的訓練，但日後卻從傳統雕塑漸漸轉移到錄像創作。最早他在1970年代在紐約的胡士托（Woodstock）藝術家社群裡，以輕便型攝錄影機紀錄相關活動，開始融合了詩句、語言、行為、雕塑的創作。他首次以跨界形式的作品〈牆洞〉（Hole in the Wall, 1973），在牆壁上挖了洞口，在洞裡螢幕播放他先前破壞牆壁的行動，將他著迷已久的媒體／行為／雕塑融入其中，進而探討時間和身體、語言和錄像等之間的相互關係，並思考影像媒介如何作為思想的導體。

蓋瑞·希爾，〈基本上說來〉（Primarily Speaking），錄像裝置，無聲，1981-83（資料來源：藝術家官網，截圖：陳永賢）

　　此時期，蓋瑞·希爾對於語言敘述、文本結構與影像的組合，極感興趣。他70年代時期的作品〈浴〉（Bathing, 1977）、〈窗〉（Windows, 1978）和〈物之其所〉（Objects with Destinations, 1979）等，他操弄入浴者、窗戶、鐵鎚等日常生活中的，使人物與物件轉變為抽象的景物，隨著躍動影像的節奏感，鋪陳一段電子密度與色彩影像的幻化語意。

　　80年代他的一系列作品，加入更多關於語言敘述，例如在〈基本上說來〉（Primarily Speaking, 1981-83）作品中，螢幕上切成兩個畫面，擴音器裡傳出第一敘述者和第二敘述者的口白。事實上第一敘述者和第二敘述者，乃是一段無特定意義的獨白，但透過聲音場域的建立，加上動態影像搭配聲音節奏而進行畫面變化，此影音互相襯托的手法，形成個別敘述與影像片段共振的韻律。這種視覺和聽覺彼此

蓋瑞‧希爾，〈怎麼一團亂〉（Why Do Things Get in a Muddle？），單頻錄像，33分09秒，1984（上圖）
蓋瑞‧希爾，〈意外的機率〉（Incidence of Catastrophe），單頻錄像，43分51秒，1987（右頁二圖）（資料來源：藝術家官網，截圖：陳永賢）

交錯的對話，是否在獨白的字句和影像之間，有著必然的關聯？作品呈現時，似乎提供了開放的想像空間，甚至帶有反諷意味，提醒觀者在聽覺與視覺進行中的交互影響。

再如作品〈怎麼一團亂〉（Why Do Things Get in a Muddle？〔Come on Petunia〕1984），是從葛雷格里‧貝特森（Gregory Bateson）所著《朝向心智生態學》（Steps to an Ecology of Mind）[4]一書，對語言語文本動作之間的微妙拆解所構成。影片中的愛麗絲（如同愛麗絲夢遊仙境中的主角化身）和她的父親倒著說話來爭論，對話中的語意包含著混淆（Muddles）和錯意（Mismeaning），接著影片倒轉，呈現出一種令人驚奇的語言反轉效果。[5]另一件〈意外的機率〉（Incidence of

[4] 葛雷格里‧貝特森（Gregory Bateson, 1904-1980）受過人類學的訓練，曾在新幾內亞和巴里島研究模式與溝通，而後又從事精神醫學、精神分裂，以及海豚的研究。他對於早期控制論有重要的貢獻，並將系統和溝通理論引介到社會科學和自然科學的領域。當今我們對學習、家庭，及生態系統的了解，凸顯了葛雷格里‧貝特森的重要影響力。他的著作包括了《朝向心智生態學》（Steps to an Ecology of Mind）及《天使之懼》（Angels Fear）。葛雷格里‧貝特森的研究為一種「致力於結合各種信息的科學」，其要點是「連結的模式」。他的《朝向心智生態學》內容主要就是為整個心智世界打造一個圖像。觀念、信息、符合邏輯的或實用的一致性所需的步驟，因而，邏輯、形成觀念鏈的標準程序，與一個由物體和生命、部分和整體所組成的外在世界。藉此重塑人們的心智景觀─使人們了解觀念的生態和心智的生態，以及彼此連結的模式。參閱Gregory Bateson著，章明儀譯，《朝向心智生態學》，台北：商周出版，2003。

[5] Holger Broeker ed，"Gary Hill: Selected Works and catalogue raisonné"，Wolfsburg: Kunstmuseum Wolfsburg, 2002, pp. 113-115.

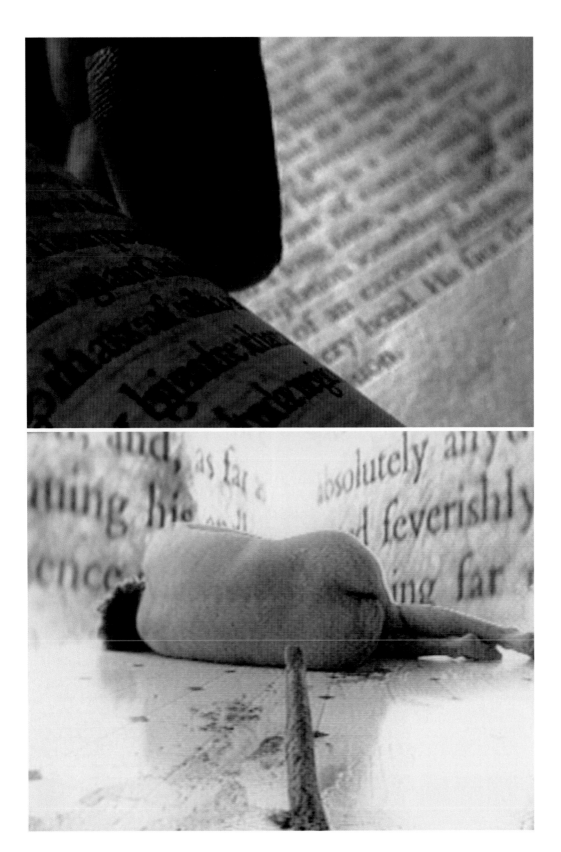

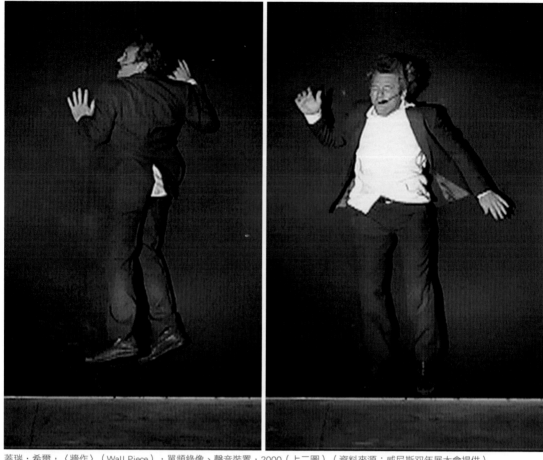

蓋瑞·希爾，〈牆作〉（Wall Piece），單頻錄像、聲音裝置，2000（上二圖）（資料來源：威尼斯双年展大會提供）

Catastrophe, 1987），創作靈感則來自看到自己小女兒試著開口說話的模樣，加上他閱讀著莫理斯·布朗修（Maurice Blanchot）的小說《黑暗托馬》。[6]作品中影像以放大的書本印刷和漬染的鉛字文字結合，同時夾雜敘述的語意。最後，裸露的男人軀體橫躺於文字牆前端，這一幕，他巧妙地組合了詩句、敘述、聲音和電子媒材，呈現出身體和語言符號之間的對話。

　　繼而在〈牆作〉（Wall Piece, 2000）中，蓋瑞·希爾選擇以自我身體作為表現主體。他以自己的身體猛然撞向牆壁，並在撞上的瞬間，用力喊出一個單字，字字串連出猶如囈語般的片語，同時受到一道強烈的閃光照射，兩者合而為一。為

[6] 莫理斯·布朗修（Maurice Blanchot）法國著名作家、思想家，1907年生於索恩·盧瓦爾，2003年逝世於巴黎。布朗修一生行事低調，但作品卻深深影響法國文學及思想界。布朗修曾著有《黑暗托馬》、《雅米拿達》、《文學空間》、《災難書寫》等。《黑暗托馬》為布朗修的第一部「虛構作品」1941年於法國出版，創作期間長達九年。之後作者重新修改，新版《黑暗托馬》於1950年間世，此即目前可見版本。兩個版本之間，正好可見作者從「小說」走向「敘述」的轉變過程。參閱Maurice Blanchot著，林長杰譯，《黑暗托馬》，台北：行人出版社，2005。

蓋瑞・希爾，〈語言意志〉（Language Willing），單頻錄像，2002（資料來源：藝術家官網，截圖：陳永賢）

何有此想法？蓋瑞・希爾表示：「我不斷地向牆壁撞去，同時發出一些言不及義的字眼。在未發表作品之前，這個影像一直存留在腦海裡許多年。對我來說，此作靈感來自貝特森的話語：『有些點子是永遠活著，有些點子則是不存在的死亡。』」因而，閃光、啪聲、身體、語言、殘像、猛烈激情的動作，這一連續性的撞擊聲，以及夾帶著吶喊而出的字眼，刺激了觀者的心理反應，將所有情緒濃縮於剎那間，然後周而復始。在此，口白中的文字意義顯得十分微妙，一方面彷彿是受到身體直接衝撞的揶揄，另一方面卻又因這種語言撞擊的力度，彰顯人們溝通對話時的脆弱感。此作概念，之後蓋瑞・希爾延伸至行為藝術〈黑色表演〉，當觀眾提問，這樣物理再現作品是否有其意義時，蓋瑞回答：「我認為身體與影像，都是各自獨立，也和媒體之間有互相聯繫的關係。」

此外，在〈語言意志〉（Language Willing, 2002）作品中，他的雙手分別置放於圓形轉盤和碎花壁紙上，一邊白色底層，另一邊紅色。影像的背景聲音，則

是澳洲詩人克里斯‧曼（Chris Mann）快速地朗讀了一首關於聆聽、語言、因果關係的詩詞時（因口語朗讀速度之故，幾乎無法理解其內容）。觀眾看到手部漫遊在碎花壁紙上的特寫鏡頭，其實，這件作品的起源是1990年早期，蓋瑞‧希爾躺在位於法國里爾房子的床上，在床鋪旁邊的是一些典型的碎花壁紙，他以一種幽雅的手勢開始撫摸它，然後逐漸發展成手部的舞動構成，他用雙手動作來「轉譯」詩人的詞語。相對於眼睛、嘴巴之於語言之觀看和口說，如何衡量此兩者的感官距離？

　　蓋瑞‧希爾認為，當人們觀看物件之時，以物理性邏輯來看，眼球是比較接近所耳朵聆聽的接收，但實際上大腦卻不停的進行感知分析，進而理解這些複雜訊息。以這種角度看來，負起思維重任的大腦，比較於身體的接收器官—眼睛，要來的更接近訊息接收。於是，此觀點表現於作品〈簽署與重簽〉（Sign and Re-sign）與〈我相信，影像或許有其他意涵〉（I believe the image maybe is the other），藉此質疑，人們觀看到或相信觀看到的物件，是否有真實物質的存在？再如其作品〈記憶亂語〉（Remembering Paralinguay, 2000），在一片黝黑的空間裡，逐漸漂浮出行走人物的身影，慢慢地出現了一位女人的臉部特寫。她搖擺著蹣跚的身軀，最後對著鏡頭歇斯底里般狂叫吶喊，聽不出任何語句內容的叫聲裡，雖無法分辨其咆哮原委，卻感受到一股強烈的焦慮和恐懼。尤其在這片黑不見底的背景襯托下，形塑出一種劇場般的情境張力，讓觀者腦中與影像之間，即時產生了強大且純粹的騷動力量。

　　無可否認，自由的想像世界永遠多一分聯想空間，誠如蓋瑞‧希爾文本裡的一段話「腦的想像力，勝於眼睛的觀看」（Imagining the brain are closer than the eyes）。然而，從一開始，蓋瑞‧希爾的錄像創作即擴展了敘述技巧的可能性，但進一步來說，他是藉由語言「敘述」產生聯想，以開放式之解讀形式，讓觀者自由地建構出有意義的敘述意涵。的確，文字和錄像間難以捉摸的關係，產生一種模糊的界線，而蓋瑞‧希爾的作品卻是以其流動性和形態美的視覺語彙，交織出所謂「永無止盡地嘗試溝通的過程」之諸多聯想。

蓋瑞・希爾，〈記憶亂語〉（Remembering Paralinguay），單頻錄像、聲音裝置，2000（上二圖）（資料來源：台北藝術博覽會提供）

第三節
錄像裝置與互動作品

　　蓋瑞・希爾在錄像裝置的作品方面，他的〈十字架〉（Crux, 1983-87）是將錄影機鏡頭分別綁在兩手腕和雙腳上，還有一個對著他的後腦勺，然後走進一座森林，錄下行走過程中的環境，這些影像事實上也是他的身體的延伸。作品呈現時，則刻意將五個螢幕裝置成十字架的分佈點，觀眾看到彷若被置放在切除後的身體十字架，留下臉部、雙手和和雙腳的特寫畫面。另外，〈紙牌屋〉（House of Cards,

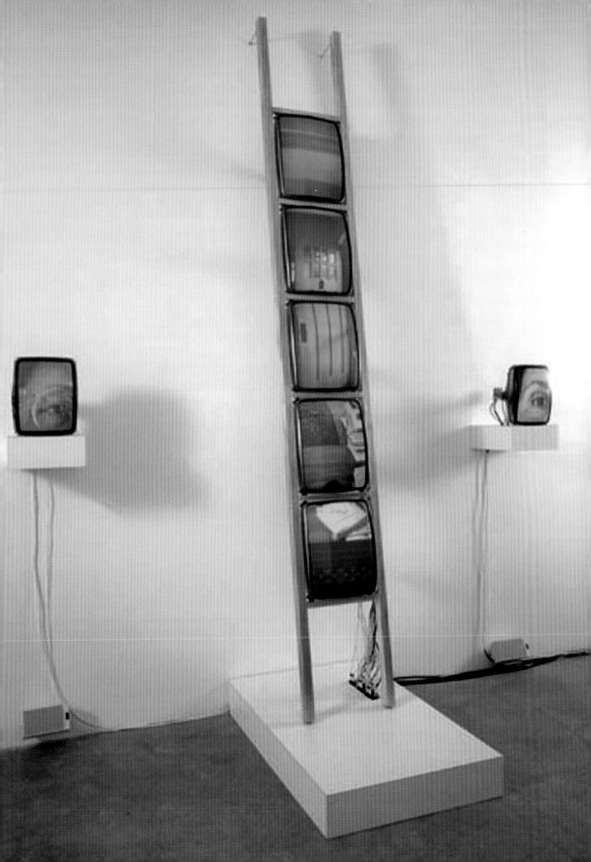

蓋瑞・希爾，〈高桅帆船〉（Tall Ships），錄像互動裝置，1996

1993）則排列出居所空間的物件，漸次抽離了身體結構的隱匿性，突顯兩個觀看與
凝視之間的眼睛特寫。

　　探討影像與身體的延伸方式，他也創造了一個對應的環境空間，例如〈高桅帆
船〉（Tall Ships, 1996），當觀眾走進這個黑暗而靜默的空間，彷彿步入夢境隧道
一般，遇到日常中排序不一的人影。觀眾走到面前時，逐一出現的人物影像，又隨
及隱沒於黑暗之中。如此徘徊於環境空間與人們身體的對應關係，如創作者所言：
「因日常偶然相遇的狀況，想要建立一種相互關係，卻經常隱藏著虛假的親密關係
之中。」

　　蓋瑞・希爾也關心語言與歷史之間的交錯關係。他的〈（甕間的）騷亂〉
（Disturbance—Among the Jars, 1988），使用七個螢幕播放影像，觀者聽到一些句子
或看到字幕出現的文字。而〈遺址吟誦（序曲）〉（Site Recite—A Prologue, 1989）
畫面浮現怪異的場景，彷彿是博物館典藏或是考古遺跡的挖掘排列物，透過旁白語

句和影像搭配，顯現一種隱喻的雙重關係。若將上述兩件作品一起討論，可以發現蓋瑞·希爾試圖處理有關肉體與心靈、雙重人格、鏡面遊戲等問題。然而，有趣的是，作品中的文本、訊息成為指涉條件，空間的構成與裝置成為了象徵意義，彼此間建構出一種意識型態。此意識型態穿梭於過去歷史與現今之時空隔界，一個

蓋瑞·希爾，〈遺址吟誦（序曲）〉（Site Recite—A Prologue），錄像裝置，1989（資料來源：藝術家官網，截圖：陳永賢）

是過去的飄渺虛幻，另一個是當下的真實聽覺，共同組構了這座交雜場域，最後由口語中的文本加以統整串連。問題是，觀者聽到什麼敘述？聽懂了嗎？的確，作品最弔詭之處，是在於拆解文本與閱讀後所能理解的資訊。若話語轉換為相異於言語本身的文字體系時，觀眾會因異質文化的對立，對於文本的無感而造成疏離。相對的，被分離的言語與意識脫離後，僅能當下接聽到一種時而清晰、時而含糊不清的音律。在此狀態，視覺、聽覺同時顯現於聚焦、對焦與失焦的間歇性影像，瞬間亦挑起觀眾對於接收訊息的某種壓迫感。另一個角度來看，這些重複的語句韻律，也隨影像轉動之前進或後退，聽到敘述者用著沙啞粗糙的聲音／用詞／文本，以及空間裝置具體化氛圍，把觀眾思緒帶往一種飄忽不定的意識狀態。

　　跟隨攝影機移動的鏡頭，猶如視覺逐步掃描一般，用以檢視日常生活中的景觀。他的〈室內反射〉（Reflex Chamber, 1999），投影機從天花板以一種斷斷續續的方式，將影像投射至桌面，觀眾俯瞰時則跟隨一部攝影機畫面，視野緩慢地接近森林裡荒廢房子，漸次進入一扇窗戶之內的居家用品，接著乍然響起一個模糊而片斷的聲音，說著：「我正在行走，…我正在看著自己行走。」這裡藉由影像、聲音和文本的概念，顯現出話語的隱喻力量，強烈地激發觀眾去思考影像如何敘述隱性的情節反應。而〈靜物〉（Still Life, 1999）則再一次揭發出日常中的怪誕，讓觀眾的視線從大螢幕轉到小螢幕的錄像裝置，影像內容透過電腦動畫與後製效果，製造了

一處虛擬空間。從一個寧靜的居所，家具緩緩出現又消失，所有空間中的物件移動時，又毫不間斷地拉出真實影像的距離，突顯人們面對理想國的生活憧憬，卻又在剝離單調乏味的環境裡，隱隱產生些許恐懼感。此外，由五個螢幕所構成的〈手風琴〉（Accordion, 2001），影像拍製阿爾及利亞阿拉伯（Algerian Arab）郊區居民，呈現出當地民眾的日常肖象。觀眾看到的不僅是人像的組合，更能發現肖象背後關於文化、語言、宗教體系與視覺影像之間的衝突，令人不斷在腦中翻攪思緒，並察覺正在改變中的語言，從語句聲音緩緩釋放出強大且震驚的力量。

第四節
視覺與文本之間的共振

　　綜合上述，蓋瑞·希爾擅長使用語言文字的轉化，透過語言視覺化的探索，源源不斷地創造出令人驚奇的作品。他不倚賴理論主體，並從自身經驗中找尋符號與意義，以影像格放出一般人習以為常的文字、話語和身體動作，融入日常生活的場景之中。最後透過這些影像與聲音的結合，突顯感官差異或矛盾撞擊下，所引發更多物理、生理乃至心理知覺上的感動，頗令人玩味。

　　換言之，他擅長掌握這種視覺元素的轉化，例如身體影像，或是殘像，融合於人們平時溝通的語句，隨著影片鋪陳順序，讓觀者將注意力轉移到作品裡顯現的文字，以及所發出的語言聲音上。猶如美國惠特尼美術館館長克莉思·伊勒斯（Chrissie Iles）稱他的作品為：「建構於肢體和感官之上的對應方式……這是發自內心的藝術表現。」此時，影像內容的文字符號，顯得十分微妙，一方面彷彿受到身體直接衝撞的揶揄，另一方面又似乎消除文字所代表的意義象徵，而語言符號的指涉系統也隨之開放。

　　那麼，語言符號系統如何開放給閱聽者？以結構語言學而言，索緒爾（Ferdinand de Saussure）認為，在語言結構裡，所有的人都是講著同樣的語言；同樣的符碼或者聲音和意義的語言系統，構成了絕大部份說出和書寫出的言辭。討論言說的作品從這時候起，不曾拒絕過任何的體系思想，可是它拒絕相信一種單純和

一般的體系構成所有言說的基礎。而在任何的一種語言裡，意義不是由任何確定的東西來決定的，無論是聲音或書寫出來的印象以及語言的意義，都是只在它們彼此的關係中才存在著的。又如傅柯（Michel Foucault）對語言詮釋學的解釋，他說：「當古典言說（Discourse）不再以完美的方式出現，其自然元素不在表象世界的自然元素時，表象關係本身才成為一個問題。」

依此理念延伸，蓋瑞‧希爾之創作，藉由上述所提的語言結構和語言詮釋的觀念轉化，把身體置於客體中的一個主體，而且還成為衡量所有事物的尺度。並且，身體現在由於介入一種語言（它不再是透明的工具，而成為了自身具有不可思議的歷史的、稠密的網絡）而顯出其有特性。文字符號的抽離／錯置／解釋與解構，加上人們的視覺思考，對蓋瑞‧希爾而言，觀眾發現的不是一種表象的分析（Analysis），而是一種解析（Analytic），也就是說，這是存在於人之慾望和語言詞彙的相互關係裡。此語言符號之言說，如何維繫於人們的經驗實證？這部分如傅柯所言：「一種身體被賦予人的經驗中，這一身體就是人的身體—模糊空間的一部份……；一種語言也同樣被賦予這一經驗，透過它的連結，所有時代的言說、所有承繼過程、所有同時關係都可以得到安置。這就是說，人是憑其自身有限性的背景才獲得所有這些在其中他所知到有限的實證形式。再者，其自身的有限性的背景下，還不是完全純粹的實證性實質，而是實證性有可能產生的基礎。」藉此脈絡觀察，可以發現，蓋瑞‧希爾不僅活化了影像和語言的律動，也讓此兩者達到共振共鳴的相乘效果。

蓋瑞‧希爾，〈室內反射〉（Reflex Chamber），錄像裝置，1999（資料來源：藝術家官網，截圖：陳永賢）

荒謬弔詭的
幽默語彙

》湯尼·奧斯勒
Tony Oursler

「巨大的事物可以讓我們知道一些小東西的趣味，就好比是，某個人可以告訴我們關於一些平常而普通的知識。……我大部分的作品，即試圖用來串連這兩種介於大與小之間的規範。」
——湯尼·奧斯勒

第一節
劇場概念出發的創意

　　出生於文學家庭的湯尼·奧斯勒（Tony Oursler）[1]，自小受到父母親薰陶而對文藝創作產生興趣，於大學時期結識約翰·曼德爾教授（John Mandell）而對開啟觀念藝術的思考。當時除了對素描、繪畫的練習外，也嘗試將創作連結於日常生活中電視媒介與戲劇表演的思考，進行一系列以錄像、繪畫、劇場、表演等相互結合的創作表現。剛開始，他的作品即採用幽默、詼諧、調侃、荒謬等結構語法，並與手繪

[1] 1957年生於美國紐約的藝術家湯尼·奧斯勒（Tony Oursler），1979年畢業於加州加利福尼亞藝術學院後便從事藝術創作，並任教於波士頓馬薩諸塞學院。他的錄像作品經常採用投影於物件上，尤其是自製的人形布偶，再藉由物件與空間裝置效果，讓布偶臉部展現栩栩如生的喜怒哀樂表情，刻意凸顯現成物具有生命感的視覺張力，其表現手法深獲觀眾喜愛。湯尼·奧斯勒的創作形式包含繪畫、雕塑、錄像、表演、以及投影裝置，曾參與多項國際性展覽，包括德國文件展、惠特尼雙年展、里昂雙年展、雪梨雙年展、聖保羅雙年展、伊斯坦堡雙年展等，作品亦被廣泛收藏於美國、歐洲和日本等地。其歷年作品與發展，參閱湯尼·奧斯勒官方網站＜http://www.tonyoursler.com/＞。

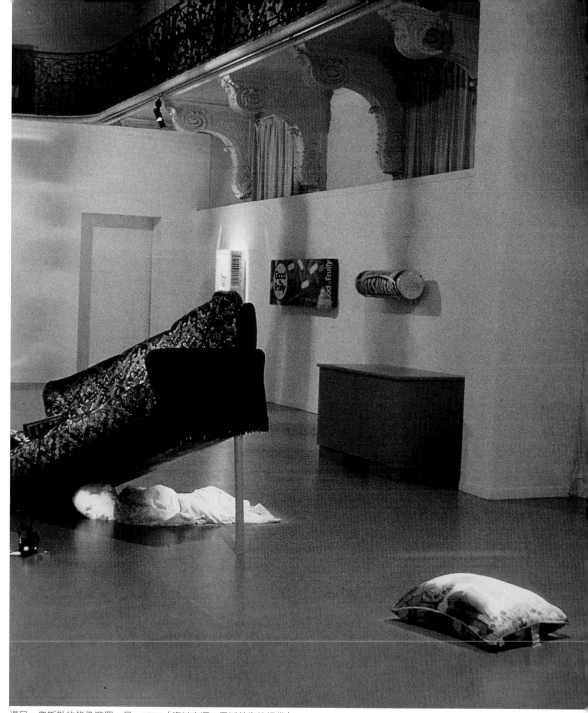

湯尼‧奧斯勒的錄像裝置一景，1994（資料來源：黑沃美術館提供）

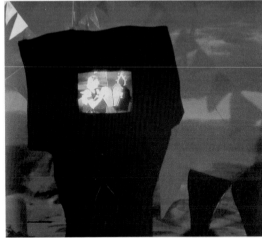

湯尼‧奧斯勒，〈脆弱的子彈〉，裝置，1980（上圖）
湯尼‧奧斯勒，〈獨行俠〉，裝置，1980（中圖）
湯尼‧奧斯勒，〈油之子〉，錄像裝置，1982（下圖）

道具或背景融合，產生一種人工式的稚拙趣味。

在錄像創作方面，則大量以人像的頭部作為主題，採用裝置方式將這些投影物件轉換為有趣的畫面，如布娃娃、白色物體、日常所見的器皿，結合真實影像投影和現成的物體表面。布娃娃有時被壓在沙發底下、椅子上、彈簧墊下、衣櫃內部、天花板上，甚至置放黑暗的角落裡，這些影像雖然搭配於物件的原始材質，卻能在藝術家細心安置下而展現栩栩如生的表情。為了表達這些布娃娃的內在情緒，湯尼‧奧斯勒特別加入聲音效果，如低沉的抱怨聲、乾澀無力的求救聲、楚楚動人的哀嚎聲，或是百般無奈的呻吟聲，讓原本沒有生命的玩偶，頓時間化身為具有靈魂般的軀體，賦予它們一具動容的生命個體。

湯尼‧奧斯勒利用錄像的媒材優勢，將聲音和影像結合於人性思維，以模擬人物的技巧創造出虛擬人物般的布偶，讓人們從視覺、聽覺、觸覺等方面感受到這些無生命物體的存在，其充滿想像力的思惟不僅豐富了個人的創作語言，也引起觀者的高度興趣和共鳴。為便於討論其創作歷程，以下概分為四個時期作為

2 Michael Rush, 'Tony Oursler' in "Video Art" (London: Thames & Hudson, 2003), p.118.

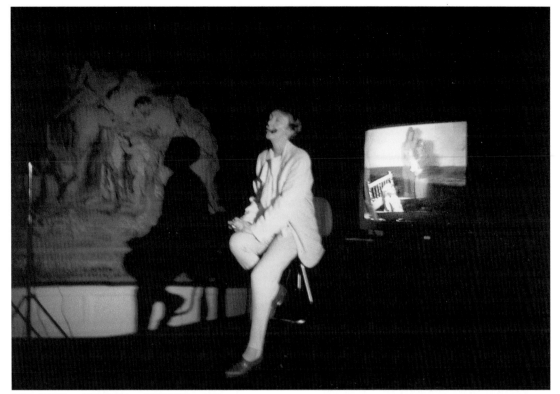

湯尼・奧斯勒，〈親屬關係〉，表演與裝置，1988

階段性分析，包括：1980~1989年的劇場繪畫時期、1990~1994年的實物投影時期、1995~1999年的影像裝置時期、2000年以後的戶外影像時期。

　　湯尼・奧斯勒在1980至1989年期間，以劇場表演的概念為思考。他結合自行製作的舞台佈景和簡易道具，有時加上演員的肢體動作，成為此時期實驗與趣味性濃厚的作品特色，其作品如〈脆弱的子彈〉（The Weak Bullet）、〈獨行俠〉（The Loner）、〈崇高的惡〉（Grand Mal）、〈油之子〉、〈親屬關係〉等，均是仰賴繪畫佈景、劇場道具所組構的創作模式。[2] 在道具與布景的搭配下，他試圖瓦解一般人對於視覺藝術的形色要求，不僅凸顯遊戲性質，也強調劇場概念裡的聲音與肢體動作，兩者相互襯托而延伸立體繪畫的概念。例如，在其自製的小劇場空間，雖然沒有華麗的佈景與燈光，他以自編自導的方式，將時下發生的新聞事件，特別針對電視文化、宗教道德等題材加以發揮，融入劇情故事並提出批判和質疑。

雖然這是從劇場概念出發的創作思考，除了展現手繪技術與空間佈置的能力外，這類作品並沒有一個固定腳本。作品呈現後，有時他會從佈景框外走進和友人聊天，有時則從窗戶探出頭來比出中指，嬉笑聲中完全沒有合理劇情，也沒有特定的舞台走位。這種即興式的構成概念，彷如一種無俚頭的身體對話，以嘻笑怒罵的態度和行為來敘述一些當下的流行文化，進而在打鬧聲中傳遞他屬於個人式的幽默與嘲諷語言。湯尼‧奧斯勒從詼諧的、風趣的、好玩的遊戲狀態中，尋找個人的創作手法。當然這種劇場形式的表演與展示方式，不免讓人聯想到超現實主義的觀念，以及時下電視節目所受到的影響。類似於傾向社會文化與大眾品味的幽默，正與嚴肅的說教語法劃清界限，迎合了一般人對於娛樂性質的視覺需求，猶如張心龍所說：「湯尼‧奧斯勒以幽默和帶點超現實風格的方法來應用錄像媒材。成長於電視文化下的他，敏銳地觀察到電子媒體影響我們對世界的認識，在社會中有重大的影響力。……湯尼‧奧斯勒以一種幽默而又具娛樂性的形式抓住觀眾的注意力。」[3]

第二節
物件投影的視覺語言

湯尼‧奧斯勒在1990至1994年期間，開創實物投影的技巧。他從實驗性的思考中獲得靈感，除了運用簡易道具及現成物，加上塗繪式的平面視覺外，也開始結合錄像投影的媒材。一開始，他突發奇想的運用他自己的臉部表情，投影在咖啡廳或商店的窗戶中，突然出現的臉部特寫影像，使路過行人產生一陣錯愕與驚嚇。後來，無意間發現「人們往往被面孔所吸引」的現象，因而朝著投影人像與結合現成物的概念進行創作。[4]

通常湯尼‧奧斯勒會將事先剪接好的臉部影像投影在他所製作的布偶臉上，然後再利用現成物，例如椅子、床墊或電視機等日常用品壓在布偶的臉上，配合影像人物臉部表情及說話的聲音，進而面對觀者釋放出呻吟、哀嚎、謾罵或說教等聲響，如此投影出來的詭異氛圍以及聲音效果，乍看時心裡會有一種不自在的感覺，一段時間後卻又被這些「假人」所呈現的情境所吸引。這段時期的作品，如〈有螢

[3] 張心龍，〈從錄影藝術展望21世紀的前衛藝術〉，《典藏今藝術雜誌》（2002年6月，第117期）：84-86。

[4] Elizabeth Janus and Gloria Moure ed., "Tony Oursler" (New York: Distributed Art Publishers, 2001).

[5] 湯尼‧奧斯勒的作品有時加入一些喃喃自語的聲音，以〈歇斯底里〉（Hysterical, 1993）為例，其聲音的語句為："I am troubled by attacks of nausea and vomiting. No one seems to understand me. Evil spirits possess me at the times. At times I feel like swearing…At times I feel like smashing thing." 。參閱Martin Kemp and Marina Wallace, "Spectacular Bodies: The Art and Science of the Human Body from Leonardo to Now" (London: Hayward Gallery, 2000), pp.200-203.

湯尼・奧斯勒，〈白人垃圾〉，錄像裝置，1993　　湯尼・奧斯勒，〈X模型人〉，錄像裝置，1993

幕的模型人〉（Dummy with Monitor, 1991）、〈X模型人〉（X Dummy, 1993）、〈白人垃圾〉（White Trash, 1993）利用穿衣人偶的頭部、手部放置小型的電視螢幕及影像投影，製造現成物與真實圖像之間的對比關係；而〈哭泣的娃娃〉、〈歇斯底里〉（Hysterical, 1993）、〈恐懼症患者〉（Horrerotic，1994）、〈恐懼〉（Horror, 1994）、〈逃走〉（Getaway #2, 1994）等作品，則加入了人的內在情緒，將哭泣、憂慮、恐懼的表情訴諸於布偶的臉部，加上它們發出一些若似哀嚎求救的訊號聲，讓人產生一種心理上的移情作用，感受這種戚戚焉的處境。[5] 再如〈花束〉（Flowers, 1994）、〈器官玩弄〉（Organ Play, 1994），則是將影像投影在一束花朵和一個玻璃器皿上，藉由現成物媒材與圖像轉譯手法，達到物件的擬人化效果。

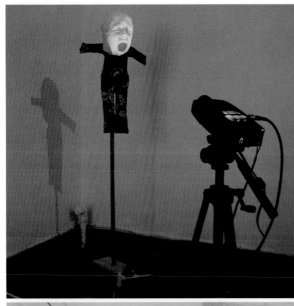

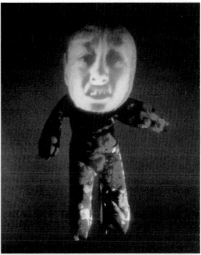

湯尼‧奧斯勒,〈恐懼症患者〉,錄像裝置,1994（左上圖）　湯尼‧奧斯勒,〈有螢幕的模型人〉,錄像裝置,1991（左下圖）
湯尼‧奧斯勒,〈恐懼〉,錄像裝置,1994（右上圖）　湯尼‧奧斯勒,〈器官玩弄〉,錄像裝置,1994（右下圖）

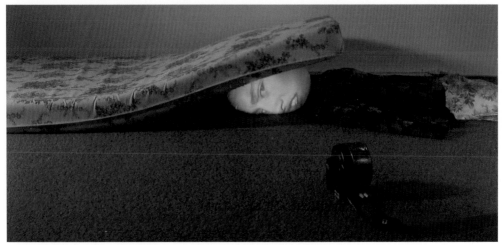

湯尼‧奧斯勒,〈逃走〉,錄像裝置,1994

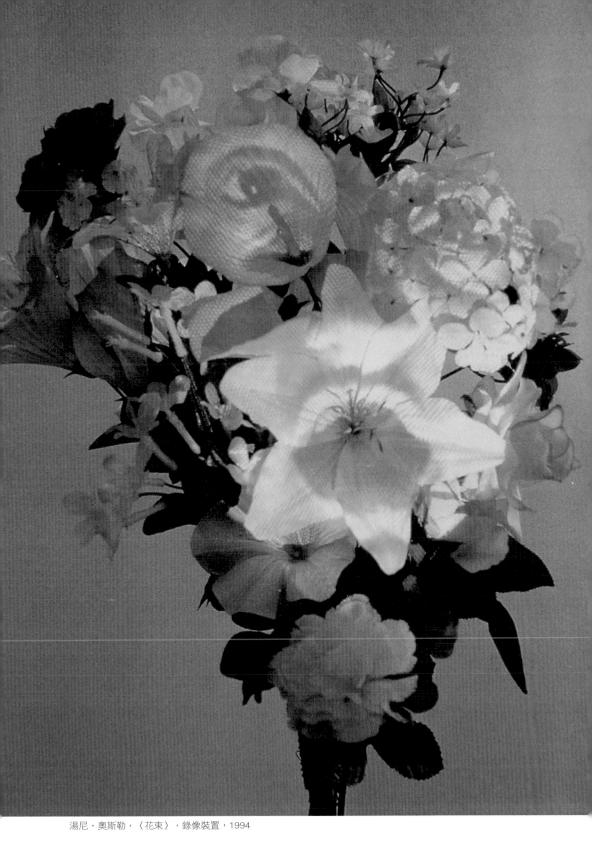

湯尼・奧斯勒，〈花束〉，錄像裝置，1994

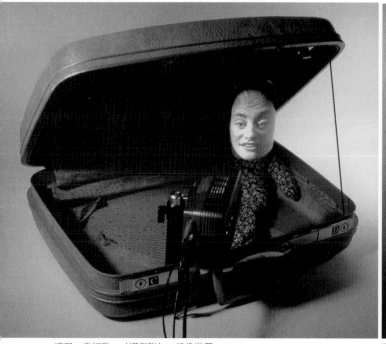
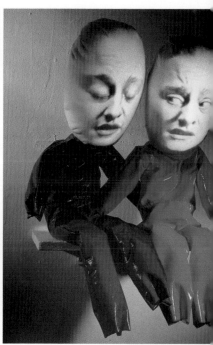

湯尼・奧斯勒，〈護衛隊〉，錄像裝置，1997　　　　　　　　湯尼・奧斯勒，〈憂愁者〉，錄像裝置，1997（攝
　　　　　　　　　　　　　　　　　　　　　　　　　　　影：陳永賢）

　　影像投影於人偶或物件上的方式，是湯尼・奧斯勒擅長錄像創作的標誌，如一個身穿花朵布紋的布偶被騰空架在一根支架上，像是動彈不得的求救樣貌，端詳許久，原來這個被投影的男性臉部，不斷地釋放著歇斯底里般的話語，配合著他的表情反覆講話的動作。換句話說，他藉由人像投影、日常物件加以拼湊，形成一種看似合理卻特殊的詭異現象。從觀賞者的視覺心理層面來看，雖然目睹這些誤以為真的現象，乍看之下不免產生突兀、驚訝的表情，仔細端詳之後才慢慢發出陣陣的會心微笑。

第三節
擬人形象與空間裝置

　　湯尼・奧斯勒在1995至1999年期間，確切掌握了影像裝置的創作理念。他從布

偶或模型人的製作上繼續推展，進而延伸投影與空間之間的氣氛掌握，同時也特別注意到一些細微的問題，例如：如何讓原本無生命狀態的現成物擁有它們的精神？如何使布偶在特定空間裡產生呼應關係？又如何讓現成物與投影的影像產生彼此共鳴？

他的〈護衛隊〉（Escort，1997）把人偶放置於行李箱中，藉由開啟的箱口和投影機一併呈現，而〈憂愁者〉（Troubler，1997）則將兩具紅藍色人偶，彷彿是一對情侶般並排於牆面的木板上，透過彼此爭執的表情對話，幾乎可判定它們存在某些爭執或心情上的不愉快。接著，湯尼‧奧斯勒嘗試讓語言、聲音加入影像與空間裝置之中，如〈眼睛〉（1996），以十顆眨眼的圖像投影於圓形的球體上，整體用眼球來構成此空間裝置；〈哲學家〉（1996）則以一對布偶，彼此你一言我一語，參透辯論玄機；〈發言的燈〉（1996）則採用日常實物，製造一個會說話的燈泡影像。

之後，他在〈詩人計畫〉（The Poetics Project，1997）以裝置的概念，製造多重影像與多彩燈光的效果，模擬詩人的內心情竟；〈骷髏頭與靜物〉（Skulls and Still Lives，1998）則特別以一個大型的白色骷髏頭雕塑為主體，把投影的色彩安置於物體表面上，因而讓慘白平淡的骷髏頭，頓時產生豐富影像。而〈公牛的蛋蛋〉（Bull's Balls, 1997），則是在圓形透明的玻璃器皿中置放著動物的器官，最特別的是，公牛性器官在福馬林容器中顯得清晰可辨，不過投影出的影像卻是一個人類嘴巴。此影像不偏不倚地投射在器官上，像是這只性器官開口講話的模樣，其支支吾吾自我呢喃的畫面，顯得十分唐突而逗趣。

湯尼‧奧斯勒，〈Man She She〉，錄像裝置，1997（資料來源：沙奇美術館提供）

湯尼・奧斯勒，〈眼睛〉，錄像裝置，1996（上圖）
湯尼・奧斯勒，〈骷髏頭與靜物〉，錄像裝置，1998（下圖）

湯尼・奧斯勒，〈詩人計畫〉，錄像裝置，1997

湯尼・奧斯勒擅長使用物體與影像的搭配，以及裝置所建構的形體、比例之間的對比關係。藉由大物件、小物件和投影、聲音效果的相互襯托，彼此產生了一種難以言說的黑色幽默，如他所說：「巨大的事物可以讓我們知道一些小東西的趣味，就好比是，某個人可以告訴我們關於一些平常而普通的知識。……我大部分的作品，即試圖用來串連這兩種介於大與小之間的規範。」[6]

　　2000年之後，湯尼・奧斯勒於發展出大型的戶外影像裝置系列。他似乎有意與戶外場景結合，藉以探討時間與空間、影像與裝置之間的相互關係。在此之前，他的作品幾乎都是在美術館或畫廊等室內完成，此時期他把所做的臉部圖像獨立出來，直接將影像投影在城市建築、人行道樹木，甚至橋墩、電機板主體等戶外空間。此外，他也竭盡心力尋找更合適的器材，以發揮投射明度與質感，原先從一個在室內的影像裝置，慢慢轉變為戶外大型影像，所採用器材不只是電力的問題，也要求更高的技術來克服創作所需。因此，其投射的規模最大甚至到整座山頭，這時投影機不再只是單槍投影機，而是選擇雷射投影，這種高效能的投影法可以在有光害的地方使用，使影像呈現更具良好的視覺效果。

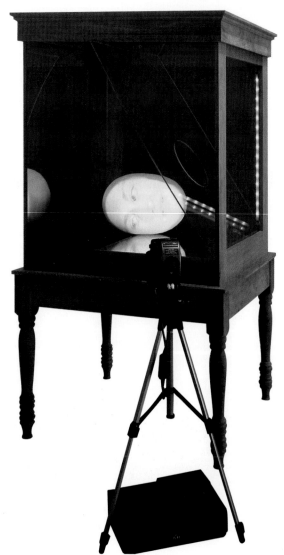

　　他的作品〈有影響力的機械〉（The Influence Machine，2000），即是發表於紐約麥迪遜廣場公園（Madison Square Part）和倫敦蘇荷廣場（Soho Square），以此特殊的戶外廣場作為場域，以女人的臉部圖像投影於戶外的樹葉上，彷彿幽靈乍現的情景，樹稍隨風飄動時，臉部五官的影像也隨之移動，讓人再度感受他所刻意製造的

[6] Elizabeth Janus, 'To Pain in Moving Images', in Elizabeth Janus and Gloria Moure ed., "Tony Oursler" (New York: Distributed Art Publishers, 2001) p.47.

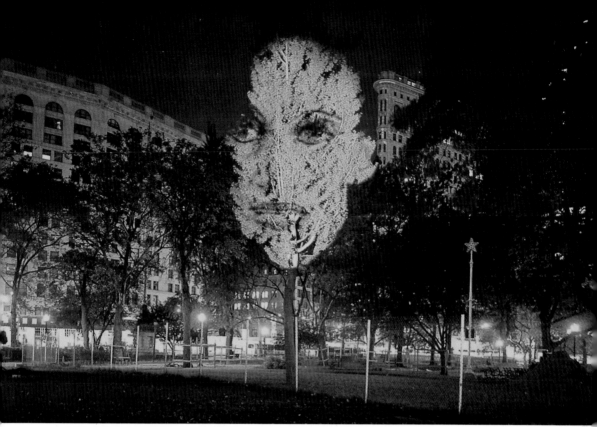

湯尼‧奧斯勒，〈穿越眼洞〉，錄像裝置，2000（左頁圖）（資料來源：沙奇美術館提供）
湯尼‧奧斯勒，〈有影響力的機械〉，錄像裝置，2000（上圖）

幻象，一種介於虛擬與漫遊者的夢幻心情。此種虛擬夢幻效果，亦可於〈紐西蘭計畫〉、〈St. Roth〉及〈藥草花園計畫〉中發現其具有視覺張力的投影魅力。而〈穿越眼洞〉（Through the Hole，2000）他則以木製的桌子作為展示台，桌上玻璃容器內的蛋形物卻呈現人物五官，投影人物不時眨眼喊叫，雖然是博物館的展示台，所展示的內容卻延生突兀性的視覺衝擊。相對來說，更具挑戰性的戶外空間裝置，無非需要考慮天候問題，然而在其強烈企圖心的創造意念下，他把樹葉、煙霧、外牆當作白幕的投影對象，一改室內空間佈置的作法，讓錄像作品更貼近人們的生活。當觀眾不經意路過而看到這種影像表達，不免停下腳步，仔細欣賞這種宛如愛麗斯夢遊般的人造仙境，幻想著精靈一同遊歷的趣味而充滿無限遐思。

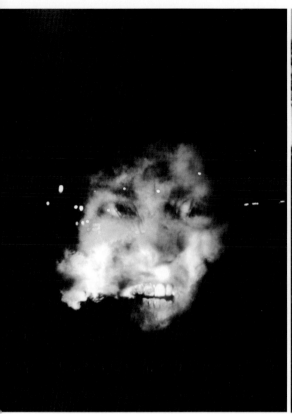

湯尼‧奧斯勒，〈有影響力的機械〉，錄像裝置，2000　　　湯尼‧奧斯勒，〈紐西蘭計畫〉，錄像裝置，2008

第四節
荒謬語彙的視覺結構

　　綜觀湯尼‧奧斯勒的創作歷程，他從繪畫佈景、簡易道具、錄像媒材到多媒體裝置，每個時期都留下實驗性的嚐試，進而結合這些元素製作出獨具代表性的創作。此外，其作品呈現的方式看似簡單，甚至毫不保留地顯露投影器材或線材的擺放位置，而視覺效果總能在突兀的察覺狀態下，觀賞後令人產生莞爾而留下深刻印象。

　　布偶、模型人、人像等視覺符號是湯尼‧奧斯勒經常使用的元素，而啜泣、呻吟、自語的聲音亦是他作品中不可或缺的因子，此兩者結合錄像投影的特色直接反應在他的作品

湯尼・奧斯勒，〈St. Roth〉，錄像裝置，2008（上圖）
湯尼・奧斯勒，〈藥草花園計畫〉，錄像裝置，2010（下圖）

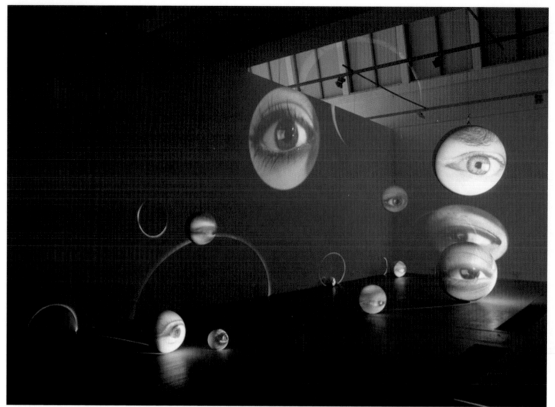

湯尼‧奧斯勒，〈加或減〉，錄像裝置，2010

呈現，逐漸成為獨樹一格的個人風貌。就其創作語言來說，除了表現技巧有別於一般的錄像藝術外，其思考模式也具有一種獨特的個人式觀想。為什麼他的視覺符號如此不同？其幽默詼諧的表徵下，具有什麼樣的創作內涵？以下分析其創作特色，包括幾項因素：

第一、去除影像既有框架：一般人認為，電視螢幕或投影出來的影像具有固定邊框，這個螢幕框架讓觀眾能夠自然地產生聚焦，進而與影像內容產生共鳴。湯尼‧奧斯勒則採用逆向思維，他不僅突破映像管的框架，也將錄像作品直接投射在物體上，藉由物體的表面造形、體積，承載破除方框限制後的影像實體，使動態化的視覺體驗更具活潑性格。

第二、以物映物的虛實表現：投影介面是錄像藝術的一大特色，然而在非暗即白的空間和螢幕上，即是講究良好品質的投影效果。然而，湯尼‧奧斯勒採用轉注手法，把材料簡單化、結構單純化，也把影像直接轉移到自製的形體上，藉由具像實體

湯尼‧奧斯勒，〈情緒〉，錄像裝置，1996　　　　　湯尼‧奧斯勒，〈開關〉，錄像裝置，1996

的外貌再次延異為影像特徵，賦予媒材一種特殊的傳遞任務。

　　第三、動漫形式的視覺語言：湯尼‧奧斯勒作品中具有及其強烈的動漫特質，一如他經常採用兒童式幻想，在天真浪漫的情境中製造黑色幽默，在其對比明顯的形色搭配上，處理各式夢幻情境，而隱藏於作品背後的特質，即是以這些童真趣味，來挑戰既定的社會價值觀。

　　第四、感性的荒謬劇結構：湯尼‧奧斯勒尤其擅長將不搭調的、與一般觀念脫節的影像組合在一起，如同法國作家卡繆（Albert Camus）在《薛西弗斯的神話》（The Myth of Sisyphus, 1942）一書中的「荒謬」（Absurd）哲學，拒絕以傳統理智的手法反映現實生活，而是將冷酷的、不可理解的生活問題，用強烈的的諷刺技巧直接表現。換言之，他摒棄傳統視覺結構和表達情節上的邏輯性外，反而以輕鬆詼諧的形式、象徵暗喻的方法，傳遞著嚴肅的悲劇主題，令人咀嚼反思。

跨越性別的
影像之歌

≫ 席琳·奈沙特
Shirin Neshat

「我把我的作品看作女性主義和當代伊斯蘭的一種視
覺表述，……這種表述將某種虛構的東西和現實混合
在一起，藉此希望告訴人們，現實生活遠比我們所想
像的要真實的多……」
　　　　　　　　　　　　　　　　——席琳·奈沙特

第一節
世俗與宗教的異度衝擊

　　出生於伊朗的藝術家席琳·奈沙特（Shirin Neshat）[1]，17歲移居美國、29歲回到家鄉，她的作品於土耳其、摩洛哥、紐約拍攝製作，給予觀眾一種跨越文化的另類思維。事實上，因為1978至1979年在伊朗發生伊斯蘭原教的革命事件，促成了席琳·奈沙特生活與創作的重要轉捩點，伊朗家鄉所發生的巨大變化是一生中所經受最大震動，1997年的一次訪談中她表示：「我記憶中的伊朗文化和我現在所見到的

1 席琳·奈沙特（Shirin Neshat）　1957年出生於伊朗奎茲文，於1974年移居美國，在伯克利加州大學就讀，直到1986年，她和幾位旅遊者回到伊朗，發現這個國家由於伊斯蘭革命而發生了巨變，也因此激發她思考東西方文化、現代與傳統交織的影像創作。席琳·奈沙特的作品包括攝影和錄像、影片裝置，曾舉辦多次個展，展出地點包括：1993年紐約富蘭克林·佛尼思藝廊；1995年紐約安妮娜·諾塞藝廊；1996年瑞士現代文化中心、義大利馬可·諾依現代美術館；1997年舊金山郝斯菲藝廊、斯洛維尼亞現代美術館、紐約市安妮娜·諾塞藝廊；1998年英國倫敦泰德藝廊、紐約惠特尼美國藝術博物館；1999年芝加哥藝術協會、洛杉磯派屈克畫廊、紐約亞米利歐·泰拉藝廊、法國巴黎傑瑞米·諾蒙藝廊；2000年義大利杜林的個展；2001年倫敦瑟本坦美術館的個展。席琳·奈沙特的創作帶有個人式細膩且獨特的風格，作品曾獲第48屆威尼斯雙年展的國際一等獎，以及光州雙年展大獎的肯定。

席琳・奈沙特，〈通道〉，錄像裝置，2001（資料來源：蛇形美術館提供）

之間的差異實在太大了，這種變化令人震驚，我從未想像過一個國家會如此意識形態化……」[2]

　　在曾經十分熟悉卻又變得陌生的家鄉，所體驗到的感情與文化衝擊，成了席琳・奈沙特創作源泉。她擅長將敘事情節運用於兩部投影機或數個螢幕同時展現的影像裝置，營造出強烈的視覺效果，尤其是影像中的男性與女性相互對照之鮮明主題，加上黑白影像的拍攝手法而受到藝評界推崇。為什麼在其作品特別著重女性議題，以及在穆斯林文化中的衝突論述？她表示：「我把作品看作女性主義和當代伊斯蘭的一種視覺表述……這種表述將某種虛構的東西和現實混合在一起，藉此希望告訴人們，現實生活遠比我們所想像的要真實的多……」[3]

[2] Lina Bertucci, 'Shirin Neshart: Eastern Values', in "Flash Art". (November/December, 1997), p.86.

[3] H. Charta, *Shirin Neshart*. (New York: Barbara Gladstone Gallery, 2001)

關於影像語言，席琳·奈沙特的攝影顯得獨樹一格，她經常將戰爭的訊息透過文字符號和黑白影像結合，以此構成一張張動人作品，作品如〈無言〉、〈阿拉真主的女人〉、〈無語〉（Speechless）、〈耳語〉（Whispers）等，影像中的婦女雙足夾著槍口，用阿拉伯語寫滿祈福詩句；或是裹著伊斯蘭黑色大方巾，臉上填滿一串串文字，這些介於小說敘述和文件之間的表現手法，使視覺產生強烈的對比效果，並探討文化差異下的性別禁忌。

談到席琳·奈沙特的雙幕影像作品〈動盪〉（Turbulent, 1998），在暗室空間的兩側分別置放大型螢幕，兩者相對立的黑白影片分別顯現一男一女歌者，藉由影像的鋪陳敘述，讓觀者緩緩進入歌者的內心世界，漸序地引發情緒的共鳴。事實上，尚未走近這件作品之前，觀眾已被一種楚楚歌聲所吸引，這種帶有深厚感情為基調的磁性曲風，正引領著現場所有觀眾進入迷醉的微醺狀態。此作的視覺張力十足，歌唱表現深受觀眾喜愛，席琳·奈沙特也因這件作品得到威尼斯雙年展金獅獎的肯定。[4]

此作被區分為各自獨立的兩個區塊，同時也區分男、女性別的隔離處境。一邊是男性歌者的演出，由索夏·亞薩瑞（Shoja Azari）擔綱，他猶如聲樂大師架勢般的演出，唱著十三世紀魯宓（Rumi）所做歌曲，這是伊朗傳統中神祕曲式的歌曲，處處充滿著熱情激昂與熱血沸騰的風格。當男歌者專注歌曲演唱時，歌聲如同被釋放出來的一陣旋風般，在一道狂瀑流瀉而釋放出的氛圍下唱出深情的內心世界，也讓舞台下的男性聽眾靜心傾聽，而後贏得全場熱烈的掌聲回響。

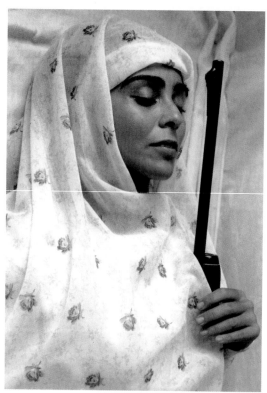

穿著伊朗傳統長袍的席琳·奈沙特（上圖）
席琳·奈沙特，〈無題〉，攝影，1996（右頁圖）（資料來源：蛇形美術館提供）

[4] 威尼斯雙年展大會創設於1895年，名稱出自每兩年一度假綠園城堡（Castello Gardens）所舉行的國際藝術展。成立之初，雙年展大會已成為獨立的團體，直接向意大利政府負責，並開始舉辦音樂節、國際戲劇節（1930年）、國際電影節（1932年）以及各項精心安排的活動和回顧展，經過不斷修正與發展，雙年展大會已成為現今世界上主辦當代藝術、文化活動的主要機構之一。到了1968年，政治動盪導致某些雙年展的活動遭到停辦。1973年大會進行改組，兩年後首辦國際建築雙年展。直至1988年1月23日，意大利政府正式通過法例，確立威尼斯雙年展大會的法律地位及訂定新的會章。威尼斯雙年展大會為一個特別的非營利基金會，在國際間享負盛名。1999年威尼斯雙年展獲獎名單包括：義大利獲「國家館獎」；Louise Bourgeois、Bruce Nauman獲「當代大師獎」；蔡國強、Doug Aitken、Shirin Neshat獲「國際獎」；Georges adeagbo、Eija-liisa Ahtila、Katarzyna Kozyra、Lee Bul獲「特別獎」。參閱威尼斯雙年展官方網站：＜http://www.labiennale.org/＞

席琳・奈沙特，〈耳語〉，攝影，1997（資料來源：蛇形美術館提供）

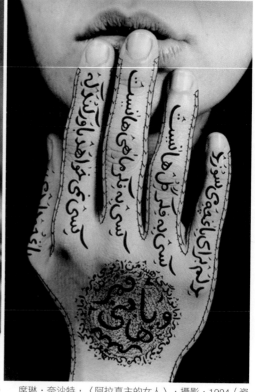

席琳・奈沙特，〈無言〉，攝影，1996（資料來源：蛇形美術館提供）

席琳・奈沙特，〈阿拉真主的女人〉，攝影，1994（資料來源：蛇形美術館提供）

此空間另一邊螢幕的影片，則由頗具天賦的作曲家蘇珊·黛珩（Sussan Deyhim）擔任女性歌者，一開始，她身上套著披風，背對著鏡頭不發一語，堅毅不拔的背影在舞台上靜默等待。當對面的男歌者結束演唱後，她才慢慢地迴轉自己臉龐，定位後於空蕩音樂廳裡唱出孤獨而縈繞於心靈的樂曲。女歌者沒有糾結和規則的音調，對著麥克風哼出嗡嗡、呼嚕、嚎啕、尖叫、嗚咽之聲，她的聲調早已脫離傳統演唱方式，沒有任何語言字句的描述，在複雜感情下所產生慟哭腔調並揉合著抑制已久的情緒，其聲音的豐富性已非筆墨所能形容，只能說她的歌聲猶如刺繡般，針針刺入人們心坎。

　　事實上，這件作品是針對道德規範和價值標準的制約轉換，特別是女性歌者在伊朗公開演唱是一種世俗禁規。回溯這段歷史，1924年，女歌者Qamar al-Moluk Vazirizadeh曾因在德黑蘭旅館（Tehran's Grand Hotel）的演唱會而招來死亡威脅，百般艱困遭遇莫不說明著女性地位受到歧視的窘境。因此，席琳·奈沙特借題發揮，揭露出女性神祕面紗下的身體、感官和聲音，是因為長期受到伊朗文化諸多衝擊。對照於這個原本只允許男性存在的競技場場所，這種公開演唱是屬於男人領土，然而，在男性歌手與男性觀眾呆若木雞的表情與靜肅場面下，襯托出女性沉默、貞潔

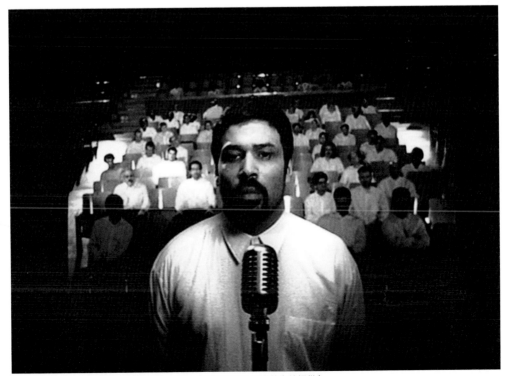

席琳·奈沙特，〈動盪〉，錄像裝置，1998（資料來源：蛇形美術館提供）

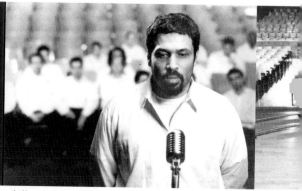

席琳・奈沙特，〈動盪〉，錄像裝置，1998（上跨頁圖）　席琳・奈沙特，〈癡迷〉，錄像裝置，1999（右頁下圖）（資料來源：蛇形美術館提供）

與獨具魅力的一面。當女人的聲音出現，如行雲流水般迴腸盪氣，其自由抒發的真情流露亦豈是饒舌、流言或喋喋不休的窠臼印象所能取代？

　　因而，性別的分離不僅是以黑色面紗遮住女人臉部而已，其實也是一種女人在公開場所的箝制表徵。所謂黑色面紗（Chador），是女人覆蓋住臉部和身體的工具，不僅止於宗教規範，女人的行動亦受到伊朗文化諸多限制，如同中國婦女經過十個世紀綑綁小腳的歷史，或印度婦女使用簾子為了不讓男人看見自己的身影一般，在神聖化或世俗概念下，女人的自由成為時代犧牲品。如此背景下的創作動機，席琳・奈沙特巧妙地以〈動盪〉來描述一個公開場合演唱的禁令，同時也以饒負節奏的原始聲音來打動人心，那首包括生氣、恐懼，訴願、悲哀的樂章，充滿強烈文化衝擊的情感是令人狂喜入迷，而且也是一首震撼人心的性別之歌。

第二節
性別與文化差異的界線

　　席琳・奈沙特的〈癡迷〉（Rapture, 1999），同樣的依性別而區分為兩個相互對立的錄像裝置。兩個黑白影像同時呈現於暗室空間裡，一邊的影片描述著男人世界，一百個男人的動作：他們滾動著地毯，同時也勁力於搏鬥、吼叫、推舉、搬運、攀爬、擊掌等肢體活動。黑白統一的服裝與堡壘場景，好像是男性受到如監禁

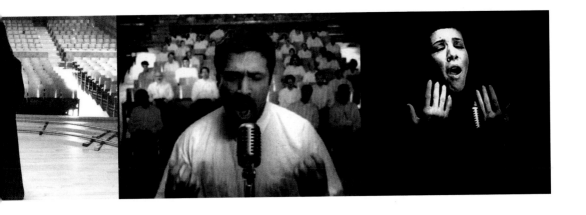

般的種種限制，他們長期生活於固定模式的框框裡。另一邊螢幕則是為數眾多的婦女，她們身穿傳統的黑色衣袍。首先，她們出現在海洋荒野的沙灘上，婦女們依序做出集體祈禱、擊鼓、叫喊等動作，鏗鏘有力的聲音劃破四周寂靜。稍後，其中的六位婦女緩緩地推著木船準備出海，她們在波濤洶湧的浪花拍打下，每個人充滿堅毅表情，雙手不斷緩緩搖著船槳而逐漸航向遠方。最後，男人在其身後，目視並揮別離去的女人，螢幕上兩種影像構成了對比性的逆轉手法。

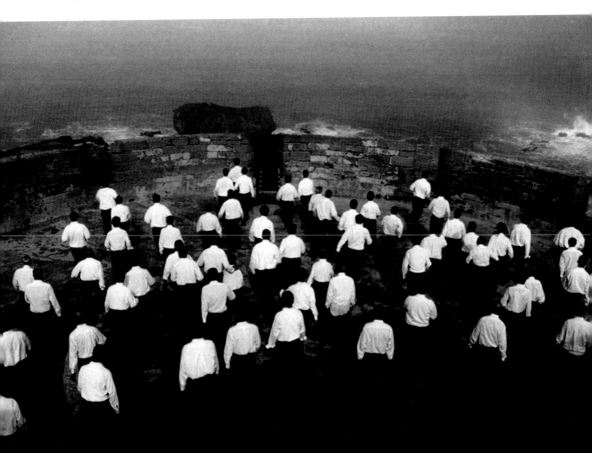

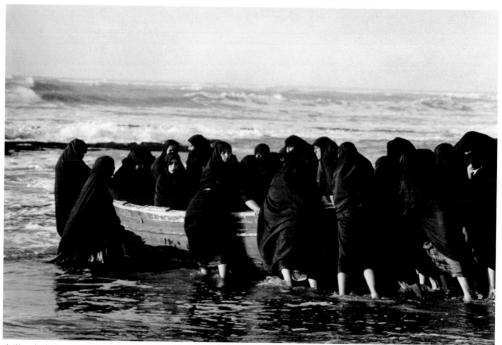

席琳・奈沙特，〈癡迷〉，錄像裝置，1999（左右頁圖）（資料來源：蛇形美術館提供）

　　有趣的是，就伊朗「女主內男主外」的傳統而言，男人才是合法的流浪者，男人應該出外打拼，女人則是家園的守護者。但是，席琳・奈沙特意有所指地點出婦女的冒險精神，她們勞力活動的身影並不亞於男性，特別是在性別錯置並列的情況下，女人被擺置於適當的位置時，亦有其無比力量。如此，〈癡迷〉透過一種慶典、儀式的過程，藉由兩性勞動的身體語言，調侃了性別錯位。姑且不論在於錯讀或誤解男性與女性之間的傳統迷思，或許這些群具有騎士精神的婦女們，她們正賣力地升起介於文化差異、性別認同、壓抑心靈的旗幟，最後也一槳一槳地划出對守舊、癡迷者的限制，隨著船隻，前往樂而忘憂的海洋世界。

　　另一件以黑白影片拍攝的作品〈熱情〉（Fervor, 2000），採用並列式投影螢幕，以敘述手法來呈現男女邂逅情況。影片中，藝術家明顯地拒絕運用蒙太奇剪接，刻意迴避將男子和女子放入同一螢幕中所產生鏡頭切換的鋪陳效果。同時以雙螢幕播放一男一女的行為紀事，藉以凸顯兩者的時間與空間錯位現象，雖說這是延伸觀者觀看的視角，卻也隱喻了伊朗政治與宗教的現實面貌。

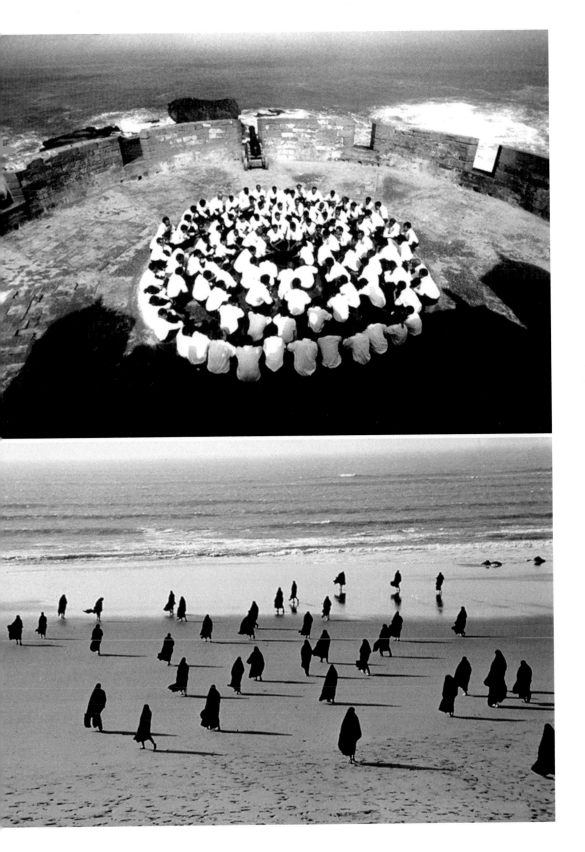

影片開始，鏡頭從高角度拍攝，一位身著白襯衣、深色長褲的男子，以及一位身披黑色長袍、頭巾的女子，兩人分別於各自的螢幕上沿著鄉間小道行走。之後，他們在路口相遇，兩人互相對視片刻後隨即轉身離開，各自走向自己路途。對於那片刻的對望眼神，席琳·奈沙特並沒有運用近鏡特寫來刻畫他們的面部表情，仍然運用遠距離長鏡頭表現他們身體的些微停頓和轉動，刻畫了兩位互不相見的男女。這種男性、女性並列共用一個空間的畫面，陸續出現在不同的情節遭遇，觀者看到這位男人和女人從同一扇門進入一個祈禱會場，在會場中，他們又立即被一個巨大的黑布幕分隔開來。如果〈熱情〉是作為社群裡出現抽象性的男女，當男子轉過頭來望著遠去的女子身影時，其近景特寫的影像語意彷彿告訴我們，這裡的男人和女人是完全互不關連，而且是被獨立出來的個體。男女相遇卻不相見，再次得到肯定但又立即被否定，有如伊朗之宗教情境和現實社會中常見的邂逅情景，等同於女人的黑色面紗阻隔了性別平等，即刻地製造出一種莫名的壓抑感，留下一個無限的想像空間。

無論是〈動盪〉或是〈熱情〉，其作品充滿著古典氣氛，亦如心思縝密的波斯繪畫，在其黑白、無對話的敘事影片裝置裡默默地注入簡潔的藝術語彙，而每一淡入淡出的影像銜接以及每一場景交錯的安排上，都具有獨到的精緻與準確性，令觀者置身於無聲影像的裝置情境，感受流連忘返的況味。在此，觀眾看到鮮明的性別差異，同時也可以看出在宗教信仰與事俗文化情境下，社會空間如何分離男女的兩性關係。最後，兩位男女始終沒有見面，呈現一種壁壘分明的內外差異，以及政治發言權的隱喻作用。

第三節
文化意涵的失語或寓言？

假如把沙漠當作是無人的疆界地帶，那麼這片無人的疆界豈不是一個地理上的實體，是它與社會、政治和美學共同構成的世界？換個角度來說，無人疆界不僅代表山巒、森林、沙漠等充滿神秘與人跡罕見的自然環境，也是那些處於都市深處的荒土和廢墟之中，有如邊境、戰地、難民營、垃圾區，甚至包括非法走私的通道。從社會政治層面來看，無人的疆界，也暗指第三世界國家的灰色地帶，容納著眾多的勞動人口、貧窮人口，任其面對命運的浮沉，人與人的關係越來越冷漠、脫序，甚至到了可

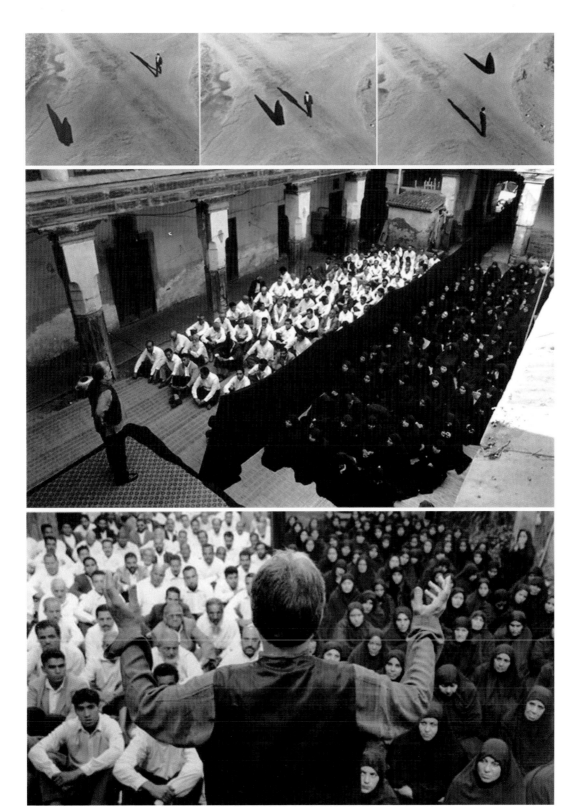

席琳・奈沙特，〈熱情〉，錄像裝置，2000（本頁圖）（資料來源：蛇形美術館提供）

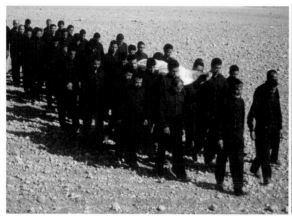

席琳・奈沙特，〈通道〉，錄像裝置，2001（左右頁圖）（資料來源：蛇形美術館提供）

悲的情境，彷如步上送葬的路徑，讓人感到十分憂傷。

上述情境猶如席琳・奈沙特於波斯灣沙漠所拍攝的〈通道〉（Passage, 2001），作品關注於從宗教角度所理解的生與死的臨界狀態，藉由伊斯蘭獨特的葬禮與下葬風俗，含蓄而真實的表現了女性在穆斯林文化中的特殊地位。[5]影片中呈現一片漫漫沙地，在此空曠的情境下刻意把時間與空間彼此交融為一體。這片無人疆界是地圖上的空白，席琳・奈沙特使用這種充滿著迷幻般的葬禮，以儀式性的慶典活動作為此影片的主軸，雖然說往生與喪葬代表著消逝的生命，在藝術家的鏡頭帶領下，把通往葬禮的路程逐一記錄，真實記載著崇高時刻中的瞬間，包含一種既原始又具新、舊、邊緣的伊斯蘭現實生活。席琳・奈沙特在這片荒野上尋找著素材，進而創造了一個權力的真空地帶；沙漠，一個與現存世界與反向運動的世界，那片空闊、沈默、暫停的土地，如何承受生命之輕？一個荒漠裡的葬禮，容忍著人類的孤獨，緩緩轉化為穿越時空的渴望，一種永遠無法到達的通道，竟是如此遙遠。

整體而言，回教文化豐富了席琳・奈沙特的藝術創作，特別是她對西方世界所迷戀的異國情調予以對等嘲諷，在深刻地紀錄所謂「東方」的神祕情境下，揭開一般人不熟悉的傳統激情。因此，藝術家的想像力，製造出多重螢幕的影像陳列，特別是裹著黑色長袍的婦女圖像，她們以武裝的樣貌猛烈攻擊著傳統守舊的伊朗訓規。換言之，長期以來，代表伊斯蘭教永恆的識別符號─「黑色面紗」（Chadors），是女權主義者爭脫不了的肉身束縛，也是揚棄不掉的禁令。

[5] Uta Grosenick, *Women Artists in the 20th and 21st Century*, (Italy: Taschen, 2001), pp.378-383；以及Uta Grosenick & Burkhard Riemschneider, *Art Now*, (Italy: Taschen, 2002), pp.332-335.

[6] 關於「買辦知識份子」之論述參閱高千惠，〈去英雄神話年代的前衛藝術所在〉，《藝術家》（2002年，8月號）：346-351。性別與東西方文化差異的藝術議題評論，參閱劉建華，〈邁進二十一世紀的首個文件展〉，《二十一世紀》（2002年11月號）。

　　然而，身為一位伊朗裔女性藝術家的席琳‧奈沙特，毅然從美國返回到自己的家鄉，尋找文化對立下的視覺符號，企圖建構出長久以來的壓抑情緒，不僅是為性別議題提出看法，也為沉默的社會空間提出一種關照。

　　相對於這種圍繞於性別與東西方文化差異的議題而言，權充使用「買辦知識份子」（Comprador Intelligentsia）的假設名詞下，席琳‧奈沙特的作品存心模糊回教女性處境，曾遭到藝評家威思霖（Janneke Wessling）直指「令人厭憎」痛評。[6] 然而，在全球化與後殖民所引發的文化、身份、政治等問題，其實早就滲入到當代藝術的領域之中，誠如策展人恩威佐（Okwui Enwezor）曾策略性地借用後現代主義的理論為棲生於西方都會的非洲藝術家辯護，認為他們被漠視的原因，正巧適度反映出西方國家拒變的自我中心世界觀。因此，無論是否有言過其實的矯情或「買辦」之爭，回到創作觀點的平台上，席琳‧奈沙特的視覺語言總是以自己血脈為依歸，真實地呈現一位曾經離開母親臍帶而回到其懷裡的諸多心語，其純熟的影像技巧與強烈的視覺張力，莫不給人一股震驚的性別棒喝與文化反思。

無人之地的 生命基調

» 馬克·渥林格
Mark Wallinger

> 「當藝術一旦成為教訓的工具時,我一點也不感興趣。然而,確切的說,藝術的趣味是在於藝術本身的真實與曖昧,特別是它讓觀者產生一種偏見時而陷入一種不安的狀態。」
> ——馬克·渥林格

第一節
失焦模糊的文字語意

　　馬克·渥林格（Mark Wallinger）[1]擅長使用文字符號作為創作的媒介,透過這些符號語彙闡述自己的創作理念。1994年,他參加一場民間的反動集會,刻意在遊行隊伍中舉起大英帝國的旗幟,並在旗幟的米字形圖騰中央書寫自己的名字,隨著人潮移動,讓這面旗幟與整批遊街隊伍的標誌產生一種唐突的對比。接著,他陸續發表〈31號海茲巷/坎伯新路/坎伯/倫敦/英國/大英帝國/歐洲/世界/太陽系/銀河

[1] 1959年出生於英國的藝術家馬克·渥林格(Mark Wallinger),先後畢業於倫敦雀爾喜藝術學院(Chelsea School of Art)和歌德史密斯學院(Goldsmiths College)。他的創作風格擅長使用各種媒材屬性,揉合主題式的意念訴求,成為英國中堅輩藝術家中的佼佼者。從1983年起,馬克·渥林格發表了十餘次的個展,每次的探討主題以泛政治性的諷喻、賽馬運動的迷思、宗教無神論到生命週期的範圍為主,而使用的創作的媒材則包括繪畫、雕塑、錄像與裝置等作品。他曾入圍1995年英國泰納獎,並於2001年代表英國國家館於威尼斯雙年展中展出錄像裝置作品,2007年摘取英國泰納獎桂冠。

[2] 馬克·渥林格和他的朋友們站在一群來自溫布利的足球迷中間,高舉聯合王國國旗,並且在上面書寫的「馬克·渥林格」於英國國旗中間。他們冒著打架的危險,此行為藝術擴及國民同一性辯論,亦穿越了足球粉絲和唯我論者組成的人流之中。

馬克・渥林格，〈31號海茲巷/坎伯新路/坎伯/倫敦/英國/大英帝國/歐洲/世界/太陽系/銀河系/宇宙〉（31Hayes Court, Camberwell New Road, Camberwell, London, England, Great Britain, Europe, The World, The Solar System, The Galaxy, The Universe），行為藝術，1994

系/宇宙〉（31Hayes Court, Camberwell New Road, Camberwell, London, England, Great Britain, Europe, The World, The Solar System, The Galaxy, The Universe, 1994）而引起眾人議論。[2]1997年，他在個展上再度玩起文字遊戲，他在畫廊的櫥窗表面貼了一句斗大標語〈馬克・渥林格無罪〉（MARK WALLINGER IS INNOCENT），白底黑字的強烈文字讓過往的民眾產生好奇，當然也引起不少返思，這個人到底扯上什麼官司，必須以醒目的標誌替自己辯解其清白？觀者又如何判斷藝術家的賞罰遊戲？

　　其實，這是馬克・渥林格使用語言符號的手段，藉由社會上黑白善惡的道德標準，彰顯出一個處在紛擾環境中的私人密語，只不過，在有限的視覺範圍下所能提供的矛盾誤差，有多少是屬於真實的捏造？相形之下，單純的生命個體處於全球化

馬克‧渥林格，〈馬克‧渥林格無罪〉（Mark Wallinger is Innocent），裝置，1997

過渡時期的體制下，是容易受到忽略而遭受犧牲。換言之，與其說這是馬克‧渥林格對社會體制的嘲諷，不如說這個符號語意根本就是一個揶揄，藉由個體處於無罪無罰的狀態，大膽探索觀眾的視覺反應，並考驗藝術表現是否可以用隱喻、反諷的語意給予新的定義。

如上所述，對於圖像語法的辨證，馬克‧渥林格似乎特別感到興趣。尤其對於英國最多觀眾的運動項目之一賽馬，而延伸對於馬匹的詮釋，連接到對於政治上的批判議題。[3] 例如〈皇家雅士閣賽馬會〉（Royal Ascot, 1994），此四幕錄像畫面，分別以皇家賽馬會固定於週二、三、四、五的賽馬盛事，呈現女王冰冷的微笑和刻板的捲髮、她側身帶著手套不斷揮手、愛丁堡公爵舉起大禮帽、演奏英國國歌等四個畫面。作品混合不同日期的女王特寫，出以及控制著賽馬場的審美和快樂，當魁梧的騎馬士進入體制慣性的爭論中，一種持續被討論的稅務體制（到1994年，英國女王和查理斯王子有義務納稅，而且白金漢宮必須對公眾開放）。整體而言，作品幾乎分辨不出是一種祕密的抗議，或是一個不能被理解的君主政體，在賽馬場的鏡頭串連下，表面上看似附加的日常事件，其概念卻隱藏著階級和血統之間的微妙聯繫，進而併湊成一場混亂而荒謬的權利讓渡。再如〈半兄弟〉（Half-Brother）與〈幽靈〉（Ghost）等關於馬匹詮釋之作，後者影像，他藉由一張十八世紀自然主義著名畫家喬治‧斯塔布斯（George Stubbs）的油畫〈獨角獸〉，進行分解而賦予新意，他在〈幽靈〉一作刻意以負片的影像以及黑白反差如X光片的圖像效果，將喬治‧斯塔布斯的獨角獸予以複製，藉由牠蹬腳飛奔的姿勢，予以檢視這隻勇猛野獸是否只能在神話或夢幻時刻才會現身，此刻則以戲劇性的象徵手法讓牠重返人間，其寓意式的想像空間，任憑人們恣意馳騁。

[3] 馬克‧渥林格混和賽馬與馬匹精神而延伸對於藝術與政治的聯想，此四足動物成為一種個人式獨特的視覺符號。在經銷商安東尼‧雷諾茲的組織下，他曾於1993年與朋友合夥購買了一匹賽馬。他把這匹馬命名為「真正的藝術品」，儘管這匹馬只跑了一場比賽就受傷，之後卻為他贏得了泰納獎提名。

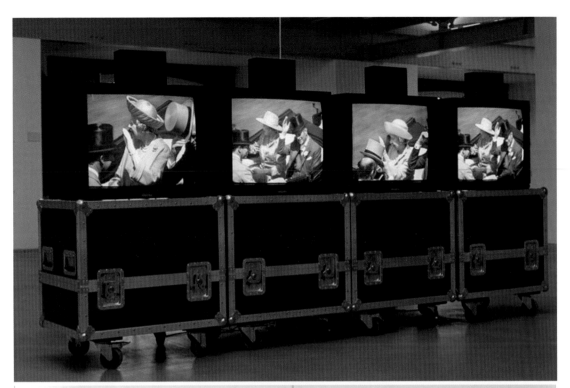

馬克‧渥林格，〈皇家雅士閣賽馬會〉（Royal Ascot），錄像裝置，1994（上圖）
馬克‧渥林格，〈半兄弟〉（Half-Brother），油畫拼貼，1994-5（下圖）（資料來源：白教堂美術館提供）

馬克・渥林格，〈幽靈〉（Ghost），影像輸出，2001（資料來源：白教堂美術館提供）

　　換個角度來說，馬克・渥林格細膩地觀察生活，也從日常生活與文字語意的對話中，發展一系列的創作。其錄像作品〈手術台上〉（On the Operating Table），畫面一開始出現手術台探照燈的特寫影像，讓參觀者彷彿是臥躺於此平台的人。一會兒燈亮、燈暗，手術台上端的探照燈從模糊到清晰，清晰後漸次模糊，於重複影像的背後同時出現著低沉噪音「I.N.T.H.E.B.E.G.I.N.G.W.A.S.T.H.E.W.O.R.D……」（剛・開・始・的・時・候・只・是・一・個・字）。燈光閃爍之餘，不免讓人清

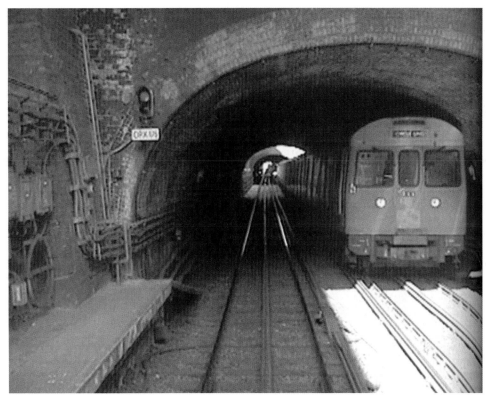

馬克·渥林格，〈當平行線遇上無限〉（When Parallel Lines Meet at Infinity）單頻錄像，1998（資料來源：白教堂美術館提供）

醒的意識受到干擾，於是，對焦後的視點開始產生迷惑，因為畫面停留在探照燈的特寫時，影像便繼續重複忽明又忽暗的效果。這種對於視差的感受，使人的視覺產生殘影，如馬克·渥林格另一件畫作，刻意使用紅與藍的印刷色，讓橫向的文字相互交疊，好比你的眼睛永遠也對不上焦距的視覺誤差，退後幾步，你可以辨識出文句的內容是「The eye is not satisfied with seeing nor the ear filled with hearing」（眼睛不滿足於所看到，耳朵也不滿足於所聽到的），最後觀者終於認清，這是藝術家製造的錯覺遊戲。

當然，人們總喜歡找尋一個能夠對焦的物體，以及找尋一種容易對焦的方式，猶如駕車時總要依照行進路線找尋目的地一般。但是，在馬克·渥林格的單頻錄像作品〈當平行線遇上無限〉（When Parallel Lines Meet at Infinity, 1998），讓觀眾的視線焦點再度面對另一種挑戰。影片一開始是地鐵行駛的畫面，鏡頭放在駕駛座前

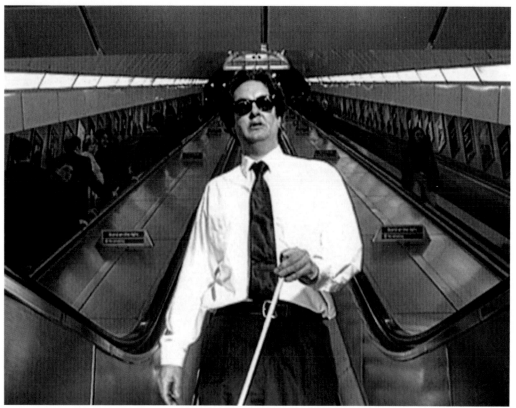

馬克・渥林格，〈天使〉（The Angel），單頻錄像，1998（資料來源：白教堂美術館提供）

端，視線掃瞄著列車出站、靠站以及月台上候車的男男女女。循環前進的影像讓觀者的視野不斷向前，藉這班列車穿梭於倫敦紅線的地鐵風光，然而，這也彷若進入一個沒有終站的時光燧道，重複地停靠與行駛，始終找尋不到最後的目的地。

第二節
降臨天使與生命救贖

　　與作品〈當平行線遇上無限〉的漫遊旅程相互對照，馬克・渥林格的〈天使〉（The Angel, 1997）則選擇以自己的身影參與另一趟遊蹤。他在倫敦地鐵車站所拍攝

[4] 「太初有道」：指宇宙未被創造之前，「道」已存在。「道」：約翰福音只在這序言裏如此稱呼耶穌基督。對希臘人而言，這「道」是指「思想」、它背後的「道理」「智慧」、表達出來的「話語」，以至宇宙間萬物所本的「道」。舊約聖經則記載：神的「話」和智慧，遠在未有世界之先就與神同在，是神藉以創造世界及向人啟示神旨的媒介。

[5] 〈入王國之門〉影片的配樂是Gregorio Allegri著名作品《彌賽亞》（Miserere）。依照馬克・渥林格的説法，這件作品的題目其實有兩層含義：抵達大不列顛之國，也是抵達天國，而警衛的角色就像是聖人彼得的身份一樣。

〈天使〉，錄像畫面裡他親自扮演成盲者的模樣，他帶著黑色墨鏡，隨著雙腳原地移動的步伐，一邊拄著拐杖一邊唱著歌，而此時電扶梯上的旅客成了最好的背景。換言之，馬克‧渥林格扮成盲人且朗誦著約翰福音中的序言：「太初有道、道與神同在、道就是神。這道太初與神同在……」。[4]同時，並且在倒著播放的影片，原本順著電扶梯下樓的盲人，搭配著背景中加冕儀式的韓德爾音樂，就像冉冉昇上了天空，把馬克‧渥林格送往頂端，進入了天堂。頓時，宛如天使飛翔於天際的氣勢，呼應著人間的救贖行動，得到了某種回應。

另一個從天上飛下來的象徵意涵是〈入王國之門〉（In Threshold to the Kingdom, 2000）。這件作品拍攝於於倫敦機場的入境大廳，影片描述成群的旅客在飛機著陸後進入境內的場景，藉由電動門開啟以及慢速播映的效果，這群彷彿是從天際降臨的天使們正魚貫式地進入人間。最後在彌賽亞聖歌的唱聲配樂下，他們徐緩的動作在玻璃門前現身，隨即背負行李而漫步揚長離去。[5]

馬克‧渥林格，〈入王國之門〉（Threshold to the Kingdom），單頻錄像，2001（資料來源：白教堂美術館提供）

馬克・渥林格，〈Ecce Home〉，大理石雕塑，1999（資料來源：白教堂美術館提供）

　　如果回應這些天使降臨的寓言啟示，那麼他的〈Ecce Home〉則是另一個人間版的聖像。這個題名為「Ecce Home」的雕像，原義即是由Pilate所說「看啊！這個人」（Behold the Man）的意思，語氣中帶有強烈審判耶穌以及讓牠受苦懲罰的意味。這尊人間版的聖像是一個耶穌雕像，以潔白大理石雕刻而成，牠有著一般常人的體態，臉龐表情十分祥和，緊閉著兩眼，雙手貼向臀部後方而被繩索捆綁，雙腳與肩同寬地垂直站立。這件潔白的大理石雕像，最早於1999年冬天陳列於倫敦特拉法加廣場上（Trafalger Square）的左翼台座上，隨後於威尼斯雙年展的英國館展示。有趣的是，相同的雕像出現於不同展示地點，像是聖潔不可侵犯的神祇，由神界轉入平凡的人間，牠在人潮圍觀中成為人群的一部份。換言之，馬克・渥林格將耶穌聖像的崇高性格轉變為平易近人的塑像，化為一般常人的身高與容貌，悠然地現身於平凡的人間。

　　再如其大型錄像裝置〈普羅米修士〉（Prometheus, 1999），以聲勢浩大的陣丈折服所有觀眾。藝術家在會場上設置一個主體區域，經由一扇自動玻璃門開啟後得以跨入諾大的挑高空間，此空間的正面牆上擺放一台電椅，牆壁左右兩邊則貼

上巨幅的黑白照片，這兩張影像內容分別是握拳手指，手指背上特別刺有明顯的「愛」、「恨」文字。同時，電動門的入口處也置放著圓形鋼圈，一大一小相互環繞、兩端通電，當觀眾拿起小鋼圈的握柄，可以循著大鐵環慢慢移動，當你不小心讓鐵圈相互碰撞，立刻產生刺耳的電擊聲響，其撞擊的位置，將不偏不倚地落在「愛」與「恨」的邊境。走出電動門，此空間的四周角落則陳列著電視螢幕，影像內容是一個男人坐立於電椅的畫面。這位遭受欺凌的男人正是普羅米修士的化身，他無辜似地端坐在電椅上，因被皮製繩索捆綁著全身而顯露疲憊表情。現代版的普羅米修士雖然遭受懲罰，受虐時仍吟誦著喃喃詩句，援引自莎士比亞「暴風雨」（The Tempest）的詩歌，

馬克・渥林格，〈普羅米修士〉（Prometheus），錄像裝置，1999
（資料來源：白教堂美術館提供）

他以緩慢且沙啞的聲音，重覆地念著死亡意象：

> 你父親躺在極深的海底（Full fathom five thy father lies）
> 他的骨頭已成為了珊瑚（Of his bones are coral made）
> 而他的眼睛也變成了珍珠（These are pearls that were his eyes）

馬克・渥林格，〈普羅米修士〉（Prometheus），錄像裝置，1999（主體裝置）（上圖）
馬克・渥林格，〈普羅米修士〉（Prometheus），錄像裝置，1999（裝置入口）（右頁圖）（攝影：陳永賢）

　　希臘神話裡的普羅米修士，因為大膽地向天神偷竊火苗而遭重懲，其接受的酷刑是讓老鷹啄食他的身體，直到他的內臟被掏食殆盡，最後遭到折磨而死。馬克・渥林格借用神話的寓言以古諷今，大膽揭露世界末日後的死亡審判，如同現實人生裡對愛恨情仇的複雜糾葛，歷經滄海桑田的你我都可能是這位普羅米修士，最後將面臨著愛、恨的殘酷煎熬。

　　此外，另一件作品〈荒漠福音〉（The Word in the Desert, 2000），他則親自到詩人雪萊（Shelley）的墳前，面對墓碑而低頭沉思，宛如一副懺悔模樣。值得注意的是，馬克・渥林格刻意將此影像變成上下顛倒，瓦解一般正常的觀看模式，不

　｜無人之地的生命基調─馬克・渥林格（Mark Wallinger）

過，這也讓人更清晰地看到雪萊墓碑底部的文字，特別是三行引述自莎士比亞「暴風雨」上的短文：

> 他絲毫沒有褪變（Nothing of him that doth fade）
>
> 經過重大變遷之後（But doth suffer a sea-change）
>
> 轉化為另一種豐饒（Into something rich and strange）

這是馬克・渥林格以冷調的寓言訴諸於影像轉化，他以雪萊落海致死和莎士比亞雋永詩詞情境相互聯結，加上他自己以盲者素服的形象參加私人悼念儀式，也許是上下顛倒照片的關係，如同預言了生命輪迴與名人崇拜，象徵著人間一切功成名就的璀璨光環，歷經滾滾紅塵後終將找尋一處塵土的歸宿，所有的愛恨情仇，也恐怕只是一絲令人懷念的追憶。

承上所述，馬克・渥林格對於降臨天使與生命救贖之信仰，表面上雖然近似嚴肅地要塑造出一個宗教儀式的氣氛，不過，在錯綜複雜的影像符號和話語中，並非直指宣揚宗教的嚴肅議題，而是回到人世間的信仰觀念，且咄咄提問在新時代環境下「道德」如何重新被回應。如同他另一件錄像作品〈劇終〉（The End, 2006）裡，刻意挑選出聖經裡人物的名字，這些名字按照在聖經裡出現的順序，轉變為影片後的字幕緩緩流過。在黑暗中的字幕，從太初的上帝、亞當、夏娃，到最後出現的耶穌之名，一切彷若真實世界中的演員，而整部聖經內容結構，僅是一部影片的劇本罷了。於是，令人陷入思索之際，假如西方宗教教義引領下的虔誠信仰，在快速變遷的世代更替裡，如何重回純粹而純真生活？隨著那一幕幕逐漸消逝的聖人之名，再次面對現實世界，最後人們是否期待下一個救世主的降臨？

第三節
弔詭的社會現象迷思

馬克・渥林格以藝術介入社會議題而聞名，作品〈空間裡的時間與容積〉以不

馬克・渥林格，〈荒漠福音〉（The Word in the Desert），攝影，190×130cm，2000（資料來源：白教堂美術館提供）

馬克・渥林格，〈空間裡的時間與容積〉（Time and Relative Dimensions in Space），不鏽鋼材質，2001（資料來源：白教堂美術館提供）

銹鋼材質翻製守望亭的造形，他引用英國著名電視劇《超時空奇俠》（Dr. Who）裡警察局特製的守望亭樣式，這是倫敦街頭常見的小建築。[6] 經由媒材的改變，觀眾可以在不銹鋼材質的鏡像表面找尋一種失落的記憶，因為它已不再是進出通報或巡邏警衛的守望亭，而是當下可以攬鏡自照、面對自我的一部機器，同時也添加了一份得以自我省思的意味。同時，這件造形簡單的視覺符號，正闡述了一個集體時代的夢想破滅。馬克・渥林格提出同一代英國人的保守情感，猶如在當時特殊的時代氣氛中，被迫地去反思祖國在殖民歷史中的角色，以及當時對於美伊戰爭的態度。因而，藉由這件作品仍舊替集體夢想，保留了一些空間；而這個曾經背負著自己夢想的時光機器，正如這座不銹鋼載體一樣，永恆且堅持地存在於一個消失了的社會現實，以及一個巨大失落感的鴻溝之間。

2007年，馬克・渥林格以作品〈大不列顛聲明〉（State Britain）於泰納獎掄元，並引起社會大眾熱烈討論。此作取材於真實的社會事件，從庶民布萊恩・霍

[6] 馬克・渥林格〈空間裡的時間與容積〉的主體造形，挪用了1950年代英國街頭常見的守望相助亭，其典故是：（一）在1950年代，這種守望相助亭幾乎在街角都可以發現它的蹤跡，當初設立的目的在於街坊的通訊中心，因為當時的無線電發報器和電話仍過於沉重而無法隨身攜帶，若有緊急事故發生時，居民到此向管區內的警察局報案。若守望相助亭需要和巡邏中的警察聯繫時，守望亭的屋頂上就會閃起藍光。直到1960年代末，這個守望亭才因為無線通訊的發展逐漸消失於街景中。（二）來自一部由英國BBC廣播公司製作的科幻電視影集「Dr. Who」（超時空奇俠）。這部經常被拿來與美國「星艦奇航記」相提並論的科幻片，從1963年播至1989年（2005年又被重新拍攝與播放），這部頗受歡迎的影集描述一個來自未來世界的神祕探險家Dr. Who和他的助手搭檔在時間和寰宇中穿梭，保護地球打擊邪惡力量的故事。在劇裡Dr. Who搭乘能任意穿梭時空的交通工具正是「空間裡的時間與容積」(Time and Relative Dimensions in Space, TARDIS為其縮寫)。（三）在影集裡，劇中的適合時光機（守望亭）在英國流行文化中佔有相當重要的地位，更塑造了英國好幾代人對於超越時間空間限制的想像和對於正義的概念。守望亭的外殼是平凡無奇，但它的內部卻別有洞天，Dr. Who的歷任助手每次進入守望亭時，總會被裡面寬敞的空間給震懾住，並能載人遨遊時空。關於「Dr. Who」，參閱英國BBC官方網站：<https://www.live.bbc.co.uk/doctorwho/dw>

[7] 馬克・渥林格〈大不列顛聲明〉（State Britain），取材自真實的反戰抗議活動。布萊恩・霍（Brian Haw）從2001年起駐守在英國國會大廈（Houses of Parliament），抗議英國政府對於伊拉克和阿富汗的外交政策。隨著漫長時間，這些用來抗議的示威布條、標語、圖片、新聞報章和物件，發展成了長達40公尺的抗議牆。這些近600件的物件中，包括其他民眾自發性製作的反戰宣言、奉獻的鮮花、玩偶和收集的相片。最後在2006年5月23日清晨時分，警察依據「嚴重有組織罪行及警察法」（Serious Organised Crime and Police Act）強制拆除了這片抗議場景。事實上，布萊恩・霍獨自發起的這項抗議，不是政治性的活動，並且不在意反對當時由布萊爾（Anthony Charles Lynton Blair）領導政府的中東政策。他強調：在伊拉克戰火下飽受苦難的居民和急遽升高的幼童死亡事件，應該受到重視。因而在抗議牆中展示了許多受戰爭蹂躪孩童的相片、玩具，以及「Stop killing our kids」、「Baby killers」等文字標語。雖然如此，這個抗議活動，仍舊讓當時支持伊拉克戰爭的英國政府尷尬不已，在2005年特別制定了「嚴重有組織罪行及警察法」，以此賦予內政部和警方特殊權力，同時規訂以國會廣場為圓心一千公尺半徑範圍，是不能有任何形式的抗議行為。參閱British daily，2007/01/23。

[8] 馬克・渥林格依照他在拍攝的照片，在泰德美術館(Tate Britain)的杜英畫廊（Duveen Gallery）裡，發表〈大不列顛聲明〉（State Britain）重建了布萊恩・霍（Brian Haw）當初的抗議活動。但展出地點卻是位在規定不得抗議的禁區圓周範圍，如此挑釁的展示活動，更令人側目。參閱泰德美術館網站：<http://www.tate.org.uk/britain/exhibitions/wallinger/>

（Brian Haw）因抗議英國政府對於伊拉克和阿富汗的外交政策，數年來延伸其街頭運動的示威布條、標語、圖片、新聞報章和物件等。[7]馬克‧渥林格轉移這個抗議活動至泰德美術館，花了半年的時間重新建構抗議牆被拆除前場景。從反戰抗議的標語海報、受創的嬰孩圖像、沾著血的衣服、破損的玩具熊、塗鴉等，乃至抗議者布萊恩‧霍在抗議期間泡茶的場景。巧的是，展出地點是英國新制訂「嚴重有組織罪行及警察法」的禁區範圍，因此他特別在美術館的地面畫上了一條分隔線，穿越過美術館延續了不見容於國家機器的異質聲音，強力諷刺法律的固執僵化和挑戰國家的權威。[8]因此，馬克‧渥林格一方面忠實重現一個歷史性的抗議場景，另一方面則透過藝術手法再次呈現在公眾面前，渥林格不僅質問了當代藝術社會的批判意識，也重新強調了當代英國的國族意義。

綜觀其歷年作品，他的創作特色包括下述三點：

第一、作品充滿了多樣多元的媒材，而且也充滿不同的文字符號或象徵意義，在其詭辯詮釋下，引述諸多聖經、寓言、國族意識等觀念，搓揉成為個人關注社會階級、皇室和國家主義等題材，從90年代開始運用豐富的創作技巧，那些技巧也成為作品意涵的延續。然而，其創作理念看似嚴肅，但仔細閱讀後仍可發現其特殊的諧謔趣味，甚至有犀利見血且撼人省思的一面。

第二、馬克‧渥林格的錄像創作，在拍攝處理與人物造形搭配下，其鏡頭運用與呈現效果往往帶有一種弔詭的氣氛，確實讓人難以理解其背後的思考途徑。或許

馬克‧渥林格，〈大不列顛聲明〉（State Britain），裝置，2006（上圖和下跨頁圖）（資料來源：泰德英國館提供）

是這種特立獨行的性格，始終堅持著經營一種對立性與矛盾感的視覺衝突，進而形塑出個人對於曖昧影像的掌握，如同他在創作自述中的聲明：「當藝術一旦成為教訓的工具時，我一點也不感興趣。然而，確切的說，藝術的趣味是在於藝術本身的真實與曖昧，特別是它讓觀者產生一種偏見時所陷入不安的狀態。」[9]

第三、回溯其創作脈路可以發現，他早期以「英國性」（Britishness）的創作觀自居，企圖打破一般種族與階級認同，之後便以多元的種族文化作為題材進行剖析。然而，後期作品與早期創作重心大相徑庭，他關注的是宗教和死亡的主題，同時受到英國詩人威廉·布萊克（William Blake1757～1827）的影響，他以生命輪迴、

宗教信念等哲學議題加以延續，從〈手術台上〉到〈當平行線遇上無限〉，企圖顛覆視覺美學的平衡感；從〈天使〉形象到〈普羅米修士〉的裝置，也嘗試以生命美學建構一個發人深省的神祕地帶。

　　整體看來，馬克‧渥林格作品中透露的弔詭氛圍，是社會存在的一種迷失現象，即使那個理想的烏托邦仍舊是虛幻之處，也是人世間錯綜複雜的實際面相。然而，藝術家敏銳的觀察與鋪陳手法，倒也為這個弔詭氣氛挹注一道曙光，令人產生多重臆測和寓意聯想。

[9] Tate Liverpool,"Mark Wallinger CREDO"(London: Tate Gallery Publishing Ltd, 2000), p.11.

8

點燃情緒的驚爆激點

》山姆·泰勒-伍德

Sam Taylor-Wood

「我對情感事件如何開端,以及人們如何探索不同情感和精神寄託的方式,他們彼此間的關連和環境因素等種種問題,特別感到興趣,也企圖探索其中難解之謎。」
——山姆·泰勒-伍德

第一節
自我迷戀的精神狀態

探討人格特質不免提到佛洛伊德(Sigmund Freud)對於人格的結構分析,包括本我(id)、自我(ego)、超我(superego)等三部分,從個體與生俱來的一種人格原始基礎開始,到自我的出現所必須面對及處理外在現實世界的需求,乃至超我功能中不被社會接受的衝動或攻擊等因素,均可使「理想自我」(ego-ideal)無法實現而遭受扭曲。也就是說,本我的初級歷程是一種「純綷的精神現實」,它對客

1 1967年出生於倫敦的藝術家山姆·泰勒-伍德(Sam Taylor-Wood),1990年畢業於歌德史密斯學院,1997年獲得威尼斯雙年展最具潛力年輕藝術家獎,1998年入圍英國泰納獎,曾於東京、紐約、西雅圖、華盛頓、巴黎、巴塞隆納、馬德里、倫敦等地舉辦多次個展,現居住於倫敦從事專業藝術創作。山姆·泰勒-伍德早期從攝影創作出發,之後致力於結合攝影和錄像的視覺美學,她的創作理念與思考主軸是以人們的情緒和內心感受為主,將圍繞在日常生活上的人類行為,經由細膩心思和抽絲剝繭般地影像處理,揭露人們情感脆弱與情感抒發的內在層面,被英國藝評家譽為「充滿感情創作的女性藝術家」。

觀現實沒有任何概念；而「次級歷程」，是一種現實的想法，控制認知及智力等高級心理歷程；超我則是來自社會環境中經由獎勵與懲罰的歷程而建立的傳統規範。由此，這三部分交互作用所產生的內在動力，支配了個人的所有行為。假如，這三部分的其中環節產生變數，是否意味著某人的人格特質，也有差異性的情緒反應？

山姆‧泰勒-伍德（Sam Taylor-Wood）[1]特別喜愛使用攝影與錄像的創作手法來表現不同的人物形象，藉由機械化的攝錄影器材來捕捉人們脆弱的心理狀態。她常將鏡頭下的人物安排在一個特定的情景中，以個體形式投入私密的情感世界，或者將

山姆‧泰勒-伍德，〈Fuck、Suck、Spank、Wank〉，攝影，145×106cm，1993

人們的情緒關係帶入一種迷戀與破碎之間的邊界，甚至處理個體處於孤立情境的狀態之中，這種屬於內在情緒管理的表徵是耐人尋味的，猶如藝術家在創作自述中談到：「我對情感事件如何開端，以及人們如何探索不同情感和精神寄託的方式，他們彼此間的關連和環境因素等種種問題，特別感到興趣，也企圖探索其中難解之謎。」

1993年，山姆‧泰勒-伍德在攝影棚裡拍下一張自拍照而曾引起廣泛討論，她原先穿著圓領衫、牛仔褲，搭配臉上的墨鏡。拍攝時，順手褪下牛仔褲至腳踝處，圓領衫上也刻意留下性愛文字如「Fuck、Suck、Spank、Wank」等書寫字眼，因而，這張如同鏡面反射般的影像，在半裸露身體與情色字眼的挑釁過程裡，反應出藝術家潛意識裡有意將人物表情與環境產生對比，塑造出一種弔詭的氣氛。之後，2001年她

再度為自己拍下和先前相彷的立姿肖像,這幅〈筆挺西服和野兔前的自拍照〉(Self Portrait in a Single Breasted Suit with Hare),站立於室內的白色大門前,穿著黑色西裝、白色襯衫與球鞋,左手握住拍照器,右手抓住一隻野兔的軀體,形成一種不可名狀的突兀氛圍。事隔八年的兩張自拍照,雖是同一位人物卻有著不同的心情,前者顯現出一種無懼無憂和無所謂的駭俗作風,後者則透露出一種自信與肯定的狀態(「野兔」可視為向藝術家波依斯致敬的解讀方式來看),兩相比較,即可看出作者刻意安排的影像語言和調侃趣味。

而人為的角色鋪陳與情緒關係,在其全景攝影的人物主體共構下,隨著三百六十度的場景而步步推移,其影像閱讀方法猶如中國傳統的卷軸形式,亦如劇場情境下的聚焦效果。她的〈五種革命者之秒數〉(Five Revolutionary Seconds, 1996)系列,分別在公寓住所的內部空間,營造出人們彼此間的神情反應與衝突,有的人物靜坐在沙發上閉目養神、有的側坐在迴旋樓梯上沉思冥想、有的在餐桌前顯現爭執場面、有的以一種無所謂的表情凝視著鏡頭、有的甚至於無視旁人存在而以裸露身體搔首弄姿,凡此百般姿勢種種風華盡收於此環場式的全景影像中,逐一細訴著差異的人格特質。再者,她的〈自言自語〉(Soliloquy, 1998)系列,將作品分為上下兩個部分,上端以單格影像主導現實世界裡的人物樣貌,下端則以全景影像,拍攝出如同夢境般虛幻而離奇的現場事件,有時荒淫、有時詭異、有時驚聳,現實和潛意識的影像相互交疊,令人無法分辨當下所處的分界點。

山姆・泰勒-伍德,〈五種革命者之秒數〉（Five Revolutionary Seconds,攝影,106×500cm,1996（上跨頁圖）

山姆・泰勒-伍德,〈筆挺西服和野兔前的自拍照〉,攝影,152×104.5cm,2001（右圖）（資料來源：黑沃美術館提供）

山姆・泰勒-伍德，〈自言自語〉系列，攝影，152×104.5cm，1998（上圖和右頁圖）（資料來源：黑沃美術館提供）

　　同時，她也將人物特有的神經質性格表現的更為淋漓盡致，例如〈歇斯底里〉（Hysteria, 1997）是以少女變化多端的情緒為主軸，少女臉部表情時而驚喜、時而悲憤、時而嚎啕啜泣，藉由五官作用展現出喜怒哀樂的面貌，是否喜極而泣或悲從中來，其豐沛感情自然溢於言表。而相對於感官表面上的情感，〈雷龍〉（Brontosaurus, 1995）則呈現一種處於自我封閉世界中的滿足需求。山姆・泰勒-伍德將畫面設置在一處閣樓空間，以定點定焦的拍攝手法，使觀眾能夠專心觀看閣樓

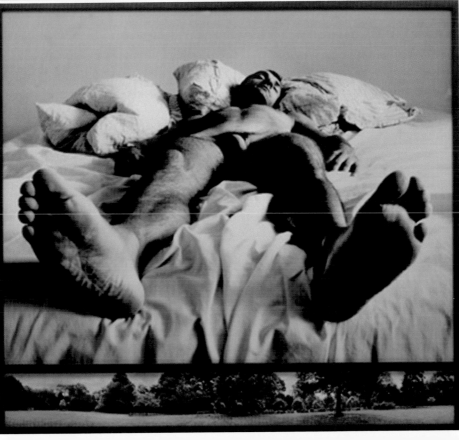

中的人物表情，是怎樣的人物主角吸引眾所目光？藝
術家安排人物獨處聆聽音樂的神情和動作，這位男子
在閣樓一角，頭戴耳機，赤裸身體，彷彿是隨著音樂
節拍而舞動肢體，其動作由靜緩、躍動、旋轉到左右
開弓的前趨與後移姿勢，因專心一致而忘卻身旁雜
務。盡情的舞蹈動作下，觀眾不自覺地也隨著舞者愉
悅的情緒而敞開胸襟，任其跳躍身影而放開心情。不
管影像中的人物是否真正聽到音樂，這種自得其樂的
幸福，顯然是無法被剝奪取代。

山姆‧泰勒-伍德，〈雷龍〉，錄像，10 mins，1995（下圖）
山姆‧泰勒-伍德，〈歇斯底里〉，錄像，16 mm，8mins，1997
（資料來源：黑沃美術館提供）（右跨頁圖）

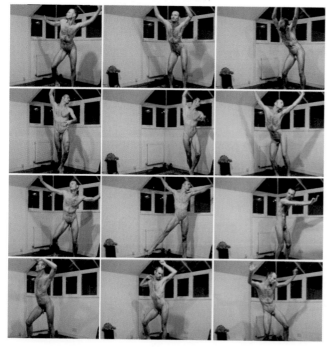

山姆‧泰勒-伍德在現代影像技術的幫助下，她將一種難以言狀的心理感受傳遞出來，透過個人與他人的肢體語言，轉換成另一種概念化的精神寄託。換言之，不管是在全景攝影對凝聚瞬間的掌握，或是錄像作品的節奏鋪陳處理上，她將創作視為一部電影的情節，其創作內容是必須製造某些緊張時刻，以帶給觀眾驚奇、驚訝的感受。因此，她特別採用一種鮮明且強烈的人物個性，尤其是人物性格中帶有歇斯底里、焦慮、狂喜、驚聳和破滅性的精神狀態，適切地反映出人世間種種的脆弱與不安。

第二節
人物性格與神格化界線

面對壓抑性格，一般人要如何處置？生活上的各種處境難免產生焦慮，佛洛伊德以臨床經驗歸納出七種常見的徵兆，包括（一）轉換反應（如歇斯底里）；（二）恐懼反應；（三）抑鬱；（四）妄想；（五）離解反應；（六）強迫觀念；（七）強制行為等，這些都是壓抑或焦慮過渡的後遺症。[2] 然而，如何將精神上的焦慮轉化為藝術語言？山姆‧泰勒-伍德的〈殺時間〉（Killing Time, 1994），以四幕的錄像裝置呈現一種面對空閒時的焦慮感。在德國歌劇的配樂下，螢幕中的四個人物看起來似乎和此歌劇有所關連，實際上一點也不，他們正以窮極無聊的態度打發著時間，恨不得時間可以快速流轉，因為他們實在不是善於自我獨處的高手，對他們而言，這是一種虛度光陰的煎熬。這件作品，可以看出人們的情緒以及他們熱情地表現與自己獨處的態度卻適得其反，反而展現其一種筆墨無法形容的焦慮，這種處於真空狀態般的被動姿態和時間流逝相互競走著，自我獨處「殺時間」像是球體環繞運轉一般，一直沒有終點，也像是一個無解方程式，靜默地等待他人的解答。

相對於單人空間的思緒，兩人以上的口角糾葛就顯得複雜許多。她的〈愚弄的模仿〉（Travesty of a Mockery, 1995），以兩個螢幕分別投影一位男人和女人相互爭執的場面，當女人在廚房烹飪之際，突如其的一陣爭吵劃破周遭的寧靜，一時間，男女兩人開始了他們的口舌戰爭。因為兩人憤怒的情緒，波及背景中的雜物，不一

[2] Jerry M. Burger著，林宗鴻譯，《人格心理學》（台北：揚智文化，1997），頁225-240。

山姆‧泰勒-伍德，〈殺時間〉（Killing Time），錄像，60 mins，1994（資料來源：黑沃美術館提供）

山姆‧泰勒-伍德，〈亞特蘭大〉（Atlantic），錄像裝置，16mm, 10 mins 25secs，1997（資料來源：黑沃美術館提供）

會兒從空中飛來碗盤、刀叉、蛋糕，甚至男人把女人拖曳其身體到另一個螢幕上的視覺範圍，肢體糾紛此起彼落。另一件作品〈亞特蘭大〉（Atlantic, 1997），山姆‧泰勒-伍德從小說題材得到靈感，三個投影螢幕中顯現一種強烈的戲劇結構，由極度失望的女人、神經質的男人，兩者藉由雙手、緊張情緒共構出身處飯店內的激動和顫抖，表現一種失常、帶有神經質的精神狀態。此外，在〈承受關鍵〉（Sustaining the Crisis, 1997）的雙幕作品中，影像以男子臉部特寫對應著女子走路的畫面，凸顯另一種無聲狀態下的緊張氣氛。這位女子沿著一條平凡的城市街道向前走來，她裸露上半身豐滿的乳房，注視著鏡頭沿路快步走著；而對面的一個螢幕則是一位年輕俊帥的男子表情，他的臉龐卻充滿著憂傷、敵意，甚至懷疑的情緒。進一步來看，或許這可以被視為一種性的報復或羞辱儀式，借用莎士比亞的戲劇鋪陳方法，沙姆雷特劇中以時間拉鋸作為隱喻，其中充滿著無限的恐慌。易言之，男人凝視著不斷行走的女人，之間產生莫名的情緒衝擊，令人好奇的是他們彼此的情誼變數為何？

山姆・泰勒-伍德，〈愚弄的模仿〉（Travesty of a Mockery），錄像，10 mins，1995（資料來源：黑沃美術館提供）

山姆‧泰勒-伍德，〈跳躍〉（The Leap），攝影，246×180cm，2001（左圖）（資料來源：黑沃美術館提供）
山姆‧泰勒-伍德，〈承受關鍵〉（Sustaining the Crisis），錄像裝置，16 mm，8 mins 55 secs，1997（右圖）

尤其是男子的表情，像是看到鬼靈或夢境中的事物一般，是否是某種不祥的預感？
而影像中，女人袒露的身體猶如未知的命運，像是一條無止盡的漫漫長路，頓時成
為顛頗路途上的困境，心神不安的步伐則毫無停歇。

　　根據佛洛伊德對於排解過度焦慮的解釋，他認為在過度焦慮的壓力下，自我被
迫採取極端的防衛機轉，其轉化的特性如壓抑、投射、反向、固著及退化，這些防
衛機轉有時是以否認、偽造、扭曲現實來進行，或是藉由人類的潛意識來執行。由
此來看，山姆‧泰勒-伍德在選擇轉化這類焦慮排解的方式上，著墨於視覺凝結於
瞬間的語言來闡述這個觀念。例如她的〈跳躍〉（The Leap, 2001），以男子裸露上
身，高速快門擷取他從樹上縱身跳躍的瞬間，忽然凍結所有的視覺干擾。此時，四
周顯得異常靜瑟，寂靜中顯現一股陰沉的弔詭氛圍。再如其〈禁止接觸〉（Noli Me

｜點燃情緒的驚爆激點—山姆‧泰勒-伍德（Sam Taylor-Wood）

山姆・泰勒-伍德，〈承受關鍵〉（Sustaining the Crisis），錄像裝置，16 mm，8 mins 55 secs，1997（資料來源：黑沃美術館提供）

Tangere, 1998），在一個長方形的螢幕上
呈現一位男性運動員影像，這位擁有健碩
體格的男子所展現的姿勢並不是運動場上
的體操動作，有趣的是，在藝術家刻意的
安排下，螢幕的正反兩面是這位體操選手
的倒立姿勢。因此，觀眾可以看到人物的
正面表情和背後的身體動作，再仔細觀
看，無不被這身結實肌肉和倒立時的喘息
聲所吸引，繼續凝視著運動員緩緩冒出的
汗珠和上下倒錯的身軀影像。默默喝采
時，仍然產生一種詫異，他為何不是一般
的正常的視覺影像而是以錯置的方式倒吊
於此？

　　相較於這類世俗性的體態表現，〈聖
母懷抱殉難的耶穌〉（Pieta, 2001），山
姆・泰勒-伍德有意化身為聖母的模樣，
輕輕撫慰人世間受創的軀體，她坐在一處
台階上，用身體和雙手的力量抱持著一
名赤裸上身的男子，有如聖母撫抱耶穌基
督的模樣，用愛和寬恕的表情，解除人間
的諸多憂慮和紛擾。如此，在塵歸塵、
土歸土的宿命下，性格與焦慮情緒將隨
身體的消逝而煙消雲散，在世俗與神格
化的邊界上亦是如此。這種寓言式故事
是發人深省的啟示，猶如〈靜物〉（Still
Life, 2001），盤中的水果彷彿是古典油畫
的幽雅構圖，其亮麗的色澤與氛圍是如此
嬌豔，但是隨著時間的推移而產生些許變

山姆・泰勒-伍德，〈禁止接觸〉（Noli Me Tangere），
錄像裝置，16 mm，3 mins 50 secs，1998（資料來源：
黑沃美術館提供）

山姆・泰勒-伍德,〈聖母懷抱殉難的耶穌〉(Pieta),錄像,35mm,1 mins 57 secs,2001(資料來源:黑沃美術館提供)

化,原本新鮮翠嫩的蘋果、桃子、梨子,緩慢地退去原有顏色,在時間的消長下轉化成腐敗、潰爛、發霉,乃至於消失。這個消退過程,帶有許多緊繃且含糊不清的情緒,也暗諭著操控與毀滅之間的存亡關係。

錯位的頹美與死亡意象

　　感情豐沛的山姆・泰勒-伍德毫不掩飾地呈現了個人對現實人生的種種遭遇，透過錄像媒體的呈現，精準地掌握住人際互動時所產生的溫暖、失落、憂傷、喜悅等錯綜複雜的反應，適時反應人生多變的情緒與無奈。

　　綜觀山姆・泰勒-伍德的攝影和錄像作品，令人聯想到德國作家托馬斯曼的小說與維斯康堤的電影《魂斷威尼斯》，片中描述一位中年落魄的音樂家阿契巴德到威尼斯療傷止痛，卻不幸陷入對貴族少年達秋的戀慕，終至染上瘟疫客死他鄉。這部電影表面上似乎在講一段迷戀而宿命的故事，實際上則將此一看似宿命的故事延伸到美麗與死亡之間的存在邊界，男主角阿契巴德被死神召喚的同時，遇見了今生難得巧遇的至美，也因而模糊了美與死的情愫。

　　以此延伸，這段遭遇有如哲學家海德格（Martin Heidegger）從「必死之人」來探究人生哲理一般，當人們每日渾渾噩噩地「活著」，卻永遠也探觸不到存在的本質根源[3]。以此推測，唯有瞥見自身「必死性」的人，其真切的存在感才有可能從死亡的深淵裏探出真知而被感動。這種撼動是因為生命本身既有的奧祕，以及發現生命真相的當下，那一刻，人們所擁有的德性、理智、生存技能等皆然癱瘓，一時間只能靜默感受此片刻的生死照拂。這有如《魂斷威尼斯》影片結尾，阿契巴德在馬勒「第五交響曲」的歌詠聲中，他在海灘上望著達秋絕美的身影而有的垂死前掙扎，心靈超脫哀戚而昇起一種寬慰之情，一個畢生追求完美的藝術家，終能在生命盡頭坦然卸除盔甲，朝向生命的另一終點而義無反顧，這也道盡人生頹美與死亡的意象，竟然如此弔詭，如此短暫。

　　由此看來，這種頹美與死亡的意像是山姆・泰勒-伍德創作的思考美學。藝術家透過攝影或錄像的美學來傳達人性感情與感官知覺的一面，其作品透露生活情景的敘述性，藉由後現代主義的諷諭性描述，點燃內在情緒與情感的驚爆點之後，不禁要問：什麼是美貌下的靈魂旅程？在自我靜止的身軀底層，是否成為如夢似幻的場域？脫離人世間的爭執、叫囂、質問，是否能泰然自若地消解其情緒的衝擊？

[3] 海德格（Martin Heidegger）在Gesamtausgabe,12, Vittorio Klostermann Frankfurt Am Main,S19的詩中描述：「我們把天和地、必死的和不朽的，在物的自物性中棲留的四重性的一些方面稱為：世界。在稱呼中，把被稱謂到的物呼喚到它的自物性中。稱謂中的物自物性地展開世界，在這一世界中，物棲留在那裏，並始終契合地棲留在那裏。物負載世界，並因此一負載而為世界。」必死之人通息於大地，大地承受神（不朽者）的滋養，天（地平線）規定了大地在沉浮的邊界上往返，也是神賦予的邊界的一重。參閱陳春文，〈語言的言說與物的分延〉，《蘭州大學學報》（2003年1月）。

山姆・泰勒-伍德，〈靜物〉（Still Lif），錄像，35 mm，3mins 44 secs，2001（資料來源：黑沃美術館提供）

　　如此，探測山姆・泰勒-伍德的創作精神，不僅藉由寓言的形式探索人類介於心理和身體之間的雙重疑問，同時也深入人類性格與生命旅程之間的議題。無論在情緒或情感掙扎的敏感地帶，藉由作品表徵意涵，掙脫了一種介於美麗與死亡之間的救贖原罪。

9

詭譎氛圍的
不確定性

》馬修·巴尼
Matthew Barney

「我的作品靈感來自於身體之運動，和對外界環境
的變化產生的自然抵抗，又導致了人身體肌肉的增
長。」
——馬修·巴尼

第一節
身體張力與體能極限

　　馬修·巴尼（Matthew Barney）[1]雖然不是從小學習藝術，但以異於一般藝術家
思考的模式，將創作表現具體地擴充至身體與媒體裝置等媒材上，作品混合了行
為、表演、攝影、錄像、裝置和影片等視覺語言，以時髦而亮麗、詭譎而唐突的表
現手法，形塑出一種失語狀態的、神祕的、顛覆的藝術語彙，成為繼美國藝術家安
迪·沃荷、傑夫·昆斯之後又一引領風騷的靈魂人物。誠如藝評家卡文·湯姆肯斯

[1] 1967年生於美國舊金山的馬修·巴尼（Matthew Barney），從小對熱愛體育活動，高中時期擔任摔角選手以及校內足球隊員，曾
獲州際競賽冠軍。1985年進入耶魯大學醫學系就讀，大二時期因個人興趣而轉至藝術系學習，此後開啟了他對藝術探索之路，
1989年從耶魯大學藝術系畢業後，便遷移居於紐約從事專業藝術創作。1991年他在洛杉磯的史都華特藝廊（Stuart Projects）舉
行首次個展，之後隨即於舊金山現代美術館發表個展而備受肯定，因而陸續受邀參加德國文件展、惠特尼雙年展、1996年榮獲第
一屆Hugo Boss藝術獎、2000年代表美國參加威尼斯雙年展並獲歐洲獎等殊榮。

馬修・巴尼，「懸絲系列5」（The Cremaster Cycle 5），錄像，1997

（Calvin Tomkins）在報紙藝評上讚許說：「自從1950年代的賈斯伯·瓊斯（Jasper Johns）以來，從來沒有一位年輕藝術家，能夠像馬修·巴尼一樣造成如此巨大的迴響。」[2]這段話足以顯示他已成為美國1990年代最具創作活力的藝術家之一。

顯然，馬修·巴尼早已受到國際藝壇諸多矚目是個不爭的事實，然而，他如何以自己的學習背景和醫學常識來詮釋藝術表現？如何從運動過程與身體行為來進行實際的藝術實驗？在動態體能與身體張力之間與創作平台，如何開創個人獨特的藝術觀點？這些提問，直接關連到他的已身經驗，以及創作媒材的選擇。當然，更重要的是，馬修·巴尼富含寓言玄機的影像語言，觀者又如何從他的圖像表徵與陳述意義等角度來解讀呢？

擁有豐富運動細胞的馬修·巴尼，高中曾經是球員和摔角選手，也擔任過四分衛足球隊的歷練，大學時期曾自修運動和醫學知識，特別是人們在體育和重量訓練過程中，如何以阻力造成傷害進而刺激肌肉成長的獨特理念，成為他日後藝術創作中不可或缺的概念之一。他初次以運動與藝術產生關連的創作，可遠溯於大學時期的作品〈掙脫〉（Drawing Restraint, 1988），這也是嘗試將創作與體能極限結合的處女作。此件作品以影像紀錄方式呈現，將自己拴住於彈力繩一端，在繩索的牽絆下身體奮力地努力向前衝，然後在預備的紙上留下一筆一筆痕跡，成為行動繪畫的雛形。接著在1990的〈球場穿戴〉（Field Dressing）中則展露出複雜的象徵語彙，例如展場中分別置放一塊黃色的摔交軟墊、一套由珍珠粉覆蓋表面的啞鈴、一個塗滿凡士林油膏的舉重板凳，以及在畫廊角落的四台電視機。

2 馬修·巴尼的創作歷程，參閱其官方網站＜http://www.cremaster.net/home.htm＞。

馬修・巴尼，〈球場穿戴〉（Field Dressing），行為藝術，1990（左頁圖）
馬修・巴尼，〈掙脫〉系列（Drawing Restraint），行為藝術，1988（攝影：Michael Rees）（本頁圖）

馬修‧巴尼，〈球場穿戴〉（Field Dressing），行為藝術，1990（左圖）
馬修‧巴尼，〈球場穿戴〉（Field Dressing），裝置藝術，呈現於紐約ps1，2006（右圖）

電視螢幕所呈現的影像分別放映四個單元錄像作品，包括藝術家自身裸體扮演魔術師哈利‧胡迪尼（Harry Heudini）；魔術師遭受足球名將詹姆‧奧圖（Jim Otto）攻擊，不斷猛烈拳擊其腹部；藝術家本人赤裸裸地攀爬於天花板與牆面，最後走進一個大冰庫，裏面擺放一具塗滿凡士林的舉重板凳；馬修‧巴尼穿上黑色長裙和高跟鞋，推著一個美式足球的訓練檔架等系列影像。[3]

　　從這些早期的作品概念可以看出，馬修‧巴尼試圖以過去對於身體運動的經驗轉移至視覺藝術的表現，他所詮釋的手法植基於自我身體觀點，在非劇情式與固定情節結構下，足以窺見其跳躍式的思考方式藉此不斷延伸。無論是喃喃自語的符碼象徵，抑或以顛覆傳統的影像手法，他以身體的耐力作為第一道思索，借此將體育活動與藝術創作的過程做平行對比，試圖把藝術家創作時所經歷的心路歷程予以實體化實現。

　　從圖像表徵而言，馬修‧巴尼執迷於肉體、凡士林油膏、洞穴與變形人物的轉譯，他以醫學、耐力與征服運動等隱喻來編織個人的視覺歷程，因而，許多藝評家甚至認為，馬修‧巴尼的作品是無法被分析，或者是根本沒有內容可以解讀。例如

3 參閱張心龍，〈從錄影藝術展望21世紀的前衛藝術〉，《典藏今藝術》。
4 張心龍指出：「馬修‧巴尼的作品就像國王的新衣，大家都在爭論巴尼的新衣，這件新衣其實是不存在的，但巴尼卻有本事令人信服他的新衣果然新穎迷人，縱然是他赤裸裸地出現在群眾面前，大家還是無法忽視他的魅力。」同前註。
5 尚新建、杜麗燕譯，《梅洛龐蒂：現象學與結構主義之間》（台北：桂冠圖書公司，1992），頁156。
6 Don Ihde, "Technology and the Lifeworld: From Garden to Earth", Indiana University Press, 1990.

藝評家傑瑞・薩爾茲（Jerry Saltz）苛刻地形容其象徵語言，誨澀之處對大多數人而言，只是一個美麗的迷團而不得其門而入；而張心龍則以國王的新衣來形容其作品，質疑它在誘人的喧譁之下，中心思想與藝術性本質的存在與否。[4]的確，馬修・巴尼作品顛覆傳統手法並具有強烈的個人行為概念，無論是一種虛構的痛苦，還是批判敵對對象的感官刺激，這些仍然引人好奇其創作的路徑與脈絡，是否在其新穎媒材之覆蓋下仍可嗅出些許潰腐的體味，抑或在痛苦的肉體掙扎過程中，留下令人淺嚐愉悅的伏筆？另一個角度來看，馬修・巴尼作品顛覆傳統手法，他以個人體能經驗轉移至錄像創作並具有強烈的詭異特徵。單就他的拍攝技巧和情節鋪陳並不足以檢視其內在的創作觀念，相對的，如何窺探他在視覺語言中的虛構章法，以及分析其影像所隱藏的符碼伏筆，不得不面對其視覺表徵所透露的身體行為及其極限體驗的影像進行推論。

第二節
詭譎的身體影像：懸絲系列之分析

　　回顧錄像藝術從1960年代至今，拍攝器材的便利性，讓藝術家得以在個人工作室拍攝一系列關於自我身體的影像。以攝錄影機、觀景窗、身體等三者之間所代表的層次感而言，猶如畫家的自畫像一般，藉由攝影機拍攝、取景的運用，藝術家與自己面對面，面對被拍攝下的身影而成為另一形式的動態畫像，並賦予身體與所處空間一個特別的測量方法。無論是身體測量或儀式性的身體表徵，均凸顯出身體知覺與科技體現彼此交錯的介面關係，亦如梅洛龐蒂（Maurice Merleau-Ponty）所指：「相互轉圜的存在肉身，都在可見性與不可見性的混融交錯中不斷發生。」[5]從現象學理解下的人類動作與在世存有狀態（Being in the World）來看，唐・伊德（Don Ihde）曾指出：第一人稱的身體，即是指第一層身體（Body One）；披覆在身體之中的經驗意涵，即為第二層身體（Body Two）。以此架構推論，現在橫跨於第一層身體和第二層身體之間的第三層向度，其向度就是科技媒體帶來的身體經驗向度，或可稱為第三層身體（Body Three）。[6]

藉此相互關係來探測馬修·巴尼錄像中的身體表現，攝錄器材與身體行為之關係亦可視為其第三層的身體意涵，它脫離了藝術家自身的身體表層，經由媒體呈現方式演繹為新的詮釋辯證。另一方面，藝術作品的影像本身，是創作者對於自由態度的追求，誠如高宣揚所述：「藝術的自由，是一種由其自身確定其方向的不確定性，因而也是一種自然而然地進行著自我確定的『不確定性』。」另外，從德希達的角度來看，這是一種由自身產生區別的遊戲，是無需藉由自身以外的任何他者，毋寧是其自身的「不確定性」而產生可能的區別，進而達到最高自由。[7]那麼，身體影像中的不確定性，是否指涉單一層次的視覺符號，或是背後潛藏其他。

2003年，馬修·巴尼受邀於紐約古根漢美術館開幕展覽，他以「懸絲系列」作品（The Cremaster Cycle）在美術館的螺旋形展示空間呈現，展出從1994年至2002年間的創作，包括素描手稿、立體雕塑、平面攝影、服裝配件、錄像等視覺物件，串聯出整體系列的創作原型與思考概念。[8]

因此，馬修·巴尼從身體與運動、肌肉與耐力、體能與極限等觀念切入創作領域，這系列作品是一種堆積性的建構模式，並不是逐年按照順序加以完成，而是如同跳躍運動般的現象。事實上，「懸絲系列」標題所指的「Cremaster」是一個醫學名詞，指懸吊睪丸上的一條薄肌，也是控制睪丸體溫的肌肉，當太冷或太熱之時，這條薄懸肌便會把睪丸拉上，使它靠近身體而調節成適當的體溫。[9]因此，藝術家所圍繞主題在於生殖器官的延伸，對於胎兒受孕後六週所處於一種無性別的狀態，體內隨著生殖線（Gonad）上升或下沉逐漸形成睪丸或卵巢生殖器官。這種無性階段的渾沌狀態對馬修·巴尼而言，是否代表著一種期待與未知可能性？判定性別本身的感知，是否也藉此宣告此可能性的死亡與終結？抑或是永遠沉溺於無性時期的妄想？

「懸絲系列」從作品完成年代的順序來看，馬修·巴尼最早完成的〈懸絲4〉（Cremaster 4, 1994）拍攝場景來自他是愛爾蘭血統的曼島（Isle of Man），這個歐洲島嶼也是六十年代舉辦汽車越野賽的聞名之地。在這件作品中，馬修·巴尼扮演一個長耳、半人半羊的動物，另外有三個女性舉重運動員所扮演的紅髮仙女隨侍身旁。畫面穿插兩個主要場景，包括白色房屋裏的人獸與仙女在無聲中梳妝或扭動身軀，以及時髦賽車在加速器的轟鳴聲中穿過原野飛馳而去。之後人獸合體的動

[7] Jacques Derrida,. Alan Bass, (Translator). *"Writing and Difference"*, University Of Chicago Press, 1980.

[8] 2003年2月21日，馬修·巴尼的「懸絲系列」（The Cremaster Cycle）受邀於紐約古根漢美術館開幕展出，是藝術家累積數年的創作，包括1994年發表的〈懸絲5〉、1995年的〈懸絲1〉、1997年的〈懸絲4〉、1999年的〈懸絲2〉、2002年的〈懸絲3〉等作品。關於此展覽之描述，參閱葉謹睿，〈談馬修·巴尼之睪丸懸肌系列〉〉，《典藏今藝術》（2005年5月號）。

[9] 腹內斜肌的最下部發出一些細散的肌纖維，包繞精索和睪丸，稱為提睪肌（cremaster），收縮時可上提睪丸。提睪肌雖屬骨骼肌，但不受意志支配。說明參閱《醫學百科》。

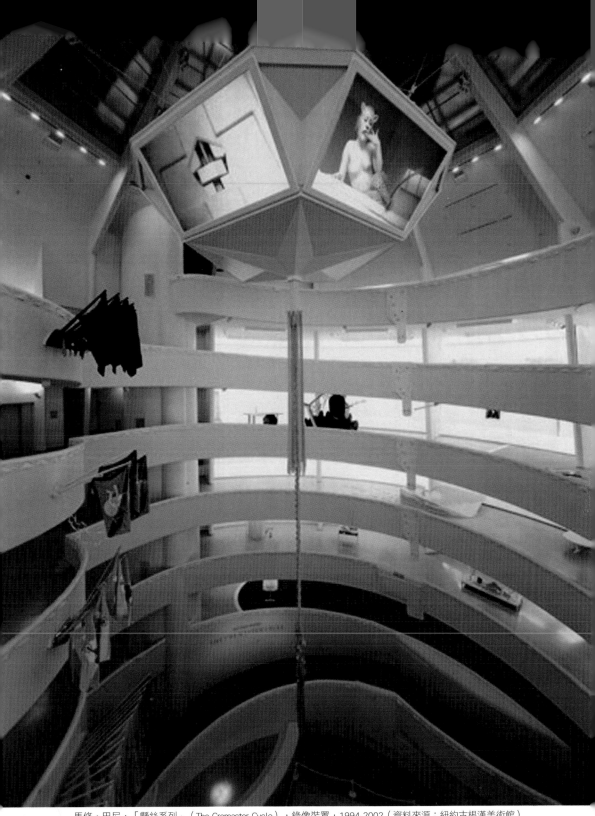

馬修・巴尼，「懸絲系列」（The Cremaster Cycle），錄像裝置，1994-2002（資料來源：紐約古根漢美術館）

物跳著踢踏舞，從樓板的小洞掉入水中，他艱難地在水底行走，再依序潛入洞口裡面游泳，稍後又爬進半透明的管子中。彷若巨型腸子的管道，裏面充滿濃稠的白色粘液，人獸不斷向上攀爬也不斷滑落，其表情和肢體動作的扭動，讓人感受極深痛楚。然而，洞口上方的地面，賽車正飛馳而過。整體而言，作品影像以低調冷峻與彩度濃豔為對比，意象上吸取北歐神祕怪誕的寓言，因而呈現一種光怪陸離的象徵意涵。正如藝評家詹姆斯‧林伍德（James Lingwood）所說：「作品中人類之島的神話和形象，源自於一種高度成熟的儀式、身體行為和象徵語言，卻構成了影片中那個虛幻的世界。」

　　按照作品完成先後來看，〈懸絲1〉（Cremaster 1, 1995）拍攝於愛達荷州野馬足球場，以此連結於作者出身於足球運動的背景。〈懸絲5〉（Cremaster 5, 1997）

把人們帶到布達佩斯過去的鎖鏈橋、巴羅克歌劇院和所謂新藝術運動的浴缸裡。〈懸絲2〉（Cremaster 2, 1999）場景在加拿大的北極圈，藉此緬懷他與父親共同旅行的童年回憶。而此系列作品最後完成的〈懸絲3〉（Cremaster 3, 2002），場景則選在紐約的克萊斯勒大樓（Chrysler），於此展現繽紛色彩的城市印象。然而，馬修‧巴尼闡述此系列創作概念，他說：「〈懸絲1〉是作品原始概念的觸發點；〈懸絲2〉是對此概念的駁回忖思；〈懸絲3〉是回歸於這個概念的迷戀階段；〈懸絲4〉是意識到即將來臨的惶恐與困惑；〈懸絲5〉則是分裂狀態，一種雙重的結束，把原始概念最終的死亡釋放出來，同時再繞回到睪丸薄懸肌的路徑之中。」這種獨特且複雜的架構，讓作品本體隨著思維辯證自然地演進，與其所探討的主題造成呼應關係。

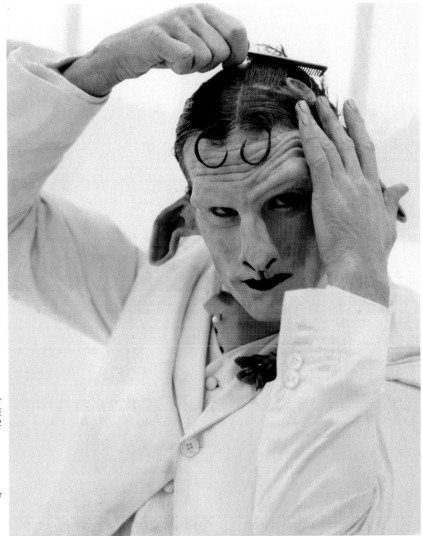

馬修‧巴尼，
「懸絲系列」
（The Cremaster
Cycle），錄像裝
置，1994-2002
（展出情形）
（左頁圖）

馬修‧巴尼，
「懸絲系列4」
（The Cremaster
Cycle 4），
錄像，1994
（右圖）

馬修‧巴尼，「懸絲系列1」（The Cremaster Cycle 1），錄像，1995（左頁上圖）
馬修‧巴尼，「懸絲系列5」（The Cremaster Cycle 5），錄像，1997（左頁下圖和上圖）

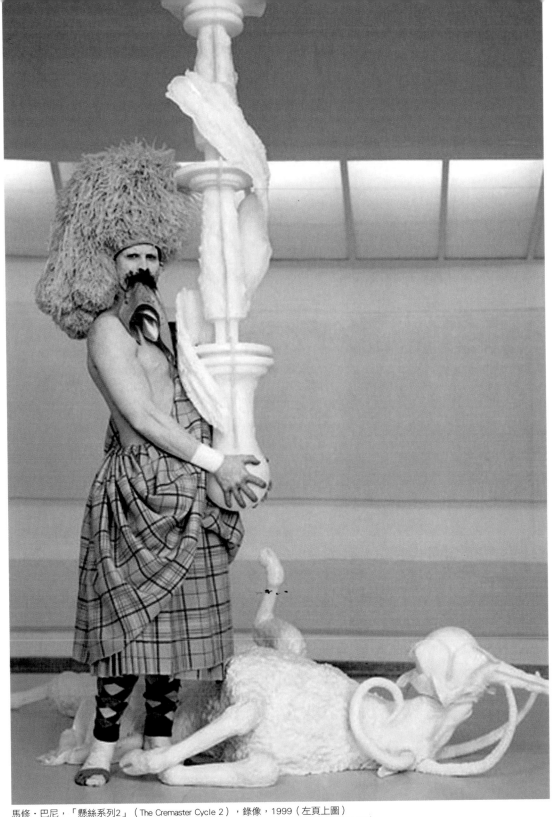

馬修・巴尼，「懸絲系列2」（The Cremaster Cycle 2），錄像，1999（左頁上圖）
馬修・巴尼，「懸絲系列3」（The Cremaster Cycle 3），錄像，2002（左頁下圖和上圖）

綜合上述，總長度共約七小時的五件錄像作品，馬修・巴尼以詭麗的場景、服裝與道具，搭建了一個眩人耳目卻又光怪陸離的幻想世界。其身體影像的語法可歸納為下列幾點：

一、創作觀念從生物學出發，經由一連串荒謬而怪誕的劇情，透露著一種回歸到無性狀態的企盼，其中利用大量的象徵物體，將個人成長過程以及對歷史回憶、神話故事和性心理學的認知，參雜在影像發展結構之中，最後糾結成為一個龐大而難以解讀的迷團。

二、影像底層的訊息不時透露出拒絕被決定性別的迷惑，卻又難以清晰地說出其曖昧關係，尤其在華麗而媚惑的外表下，時而加入與這些故事都似無關聯的劇情，讓人聚精會神地觀看著，卻又因無法理解而產生失焦的焦慮感。

三、「懸絲系列」架構出兩種漸進式的意涵，其一是顯性結構，作者將個人歷史融入作品結構裏，進一步打碎原本已經極度抽象的敘事情節。這種看似唐突的做法，無形中由敘事情節的角色釋放出來，最後讓場景與道具取而代之，成為傳遞情感的主要工具。其次則是隱性結構，執行拍攝的時間與地理位置，卻又形成了作者個人身體與歷史記憶的隱性架構，成為作品內層的潛在訴求。

馬修・巴尼〈懸絲系列〉（Cremaster）作品架構

作品名稱	作品概述	拍攝地點	完成年代
〈懸絲1〉（Cremaster 1）	連結於創作者本人，出身於足球運動的背景。	美國愛達荷州「野馬足球場」	1995年
〈懸絲2〉（Cremaster 2）	緬懷與回憶，追憶他以前與父親共同旅行的童年經驗。	加拿大之北極圈	1999年
〈懸絲3〉（Cremaster 3）	回到自己居住的紐約，展現繽紛色彩的城市印象。	美國紐約「克萊斯勒大樓」	2002年
〈懸絲4〉（Cremaster 4）	意識到即將來臨的未來，帶有惶恐、不安與困惑之感。	愛爾蘭「曼島」	1994年
〈懸絲5〉（Cremaster 5）	圖像象徵分裂狀態，一種雙重語意，包括原始之生與最終死亡的結束。	匈牙利布達佩斯「鎖鏈橋」、「巴羅克歌劇院」	1997年

（整理製表：陳永賢）

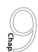

馬修・巴尼，「懸絲系列3」（The Cremaster Cycle 3），錄像，2002

極限體驗的意涵：掙脫系列之分析

　　如上所述，馬修·巴尼以誨澀的語法指涉自身經驗，而鋪陳之手法常讓人感到目眩而產生疑惑。不過，從藝術家對生物學研究的癡迷與執著來看，他不僅融合了個人記憶、歷史場景、神話寓言與身體機能等交雜的視覺架構，也將畫面捏造成一個不為人知的虛幻世界。然而，在其自我虛幻底層的結構下，不時出現一種與毅力、體能相互共存的信念，甚至彰顯個人式的極限體驗。

　　以身體意涵而言，藉由物質化機制的身體，並不是由主體自身去挖掘其血脈傳承，而是去思考主體的異質性生產過程。傅柯（Michel Foucault）在《規訓與懲罰：監獄的誕生》中認為「靈魂是身體的監獄」（the soul is the prison of the body），這意味著身體的思想、概念把身體給監禁起來，它來自身體的實踐過程，但也矛盾地反將身體綑綁在它的結構範疇中。他表示，「身體是事件銘刻的表面（被語言所追蹤，被理念消解）；是我（Me）被消解的焦點（身體想賦予實質統一性於此），也是一個永遠不融合的容積。」、「所有的東西都碰觸著身體：飲食、氣候與土壤，身體彰顯過去經驗的銘記」（Foucault 1994/1998），他所指稱「極限體驗」（Limit Experience）是身體去碰觸的存在體驗的極限與不可能，將經驗賦予撕裂主體本身，或否定、消解主體的任務。[10] 極限經驗不僅是身體釋放各種更多知識與權力的可能性，同時，極限經驗的追求，提醒一個馴化身體的經驗是如何的被知識和機構等範疇所拘限。

　　藉由身體極限體驗的角度來探測，馬修·巴尼對於雌雄同體者、身體愉悅和規訓策略的視覺主題，貼近傅柯以愛麗斯夢遊仙境的例子，指稱那隻貓消失卻留下一口露齒而笑的嘴在空中，這種身體逾越是無法指向根源的曖昧。以下討論馬修·巴尼物質化的客體化機制如何造成身體的極限體驗，並以「掙脫系列」作為分析。

　　接續「懸絲系列」的概念發展，馬修·巴尼另一創作「掙脫系列」（Drawing Restraint）則加入更多視覺符號和複雜的思維。[11]「掙脫系列」逐年累積，包括十四個單元，其中〈掙脫1〉到〈掙脫6〉猶如體能競賽運動，以重複跳躍或攀爬動作，

[10] 傅柯（Foucault, Michel）著，劉北成譯，《規訓與懲罰：監獄的誕生》，（台北：桂冠圖書，1992），頁120-150。

[11] 陳瀅如。〈象徵與符號的繁殖與轉換—馬修·巴邦「掙脫」系列〉。《藝術家》（2006年8月號，375期）：362-373。

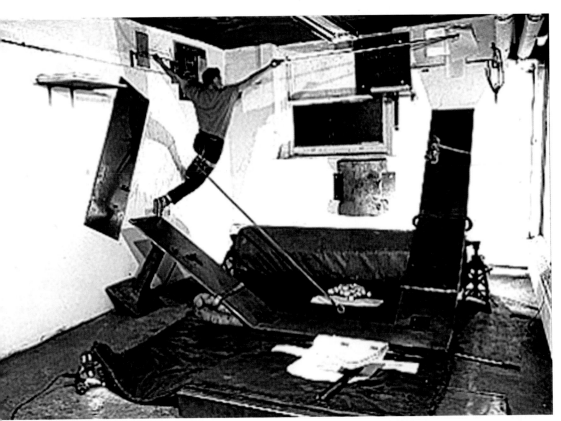

馬修‧巴尼,「掙脫2」(Drawing Restraint 2),行為藝術,1988

挑戰身體極度耐力考驗。馬修‧巴尼以此自我設限,將綁腿皮繩和工作室場景結合為一,採用自己身體彈跳動作與作畫姿勢融為一體。

〈掙脫1〉馬修‧巴尼於工作室地面設置綁腿繩具,他綁住自己的雙腳不斷面對牆面攀爬,而牆面的畫紙正是他的延展目標,藉此慣性動作向左右兩邊的方向靠近,重複地以雙手展現於紙上的作畫動作。〈掙脫2〉則在畫室裡加入更多束縛繩索和爬坡斜板等道具,這也迫使他在身體彈跳之間的難度更為明顯,讓手中握筆作畫的動作益形艱鉅。〈掙脫3〉將自己扮演成舉重選手,有趣的是,舉重器的一邊是金屬材質,另一邊則是以石蠟和凡士林所塑造的質感。如何在兩者重量不平均的情況下舉起重擔?這也成為馬修‧巴尼體能測驗的一大挑戰。而〈掙脫4〉他將自己扮妝為一位頭戴假髮、身穿小碎花連身裙的婦女造形,之後奮力在地上的直線上爬行,

期間亦不斷將舉重盤向前推移，過程中讓地上留下蠟筆移動的痕跡，成為行動繪畫紀錄。〈掙脫5〉則是一件公開表演作品，他手持投擲器往室內牆面連續丟擲三個陶盤，之後在落點處標示位置，然後以此範圍徒手作畫。同樣是在工作室場景中，〈掙脫6〉是他站立於跳床上用力躍起，同時手上拿著蠟筆，不斷藉由跳躍時與接觸天花板的瞬間動作，逐漸在天花板上畫出自己的肖像輪廓。

　　不同於上述幾件連作之身體極限的挑戰內容，〈掙脫7〉與〈掙脫9〉則分別添加敘述性影片的視覺結構。他的〈掙脫7〉以三螢幕錄像投影為裝置主體，影片內容描述一台禮車經由隧道開往紐約市中心，前座的小羊人玩弄著自己的尾巴，而後座有兩公一母的大羊人彼此搏鬥著，最後則衍生出相互剝皮的場面。馬修‧巴尼在畫

面元素刻意堆砌和融入一些矛盾、分裂的視覺經驗，例如賽車和自然的呼應關係、狂妄怪誕和當下現實的對比等，同時也導入一波一波敘述情節，將希臘神話故事搬到現實處境，猶如電影畫面在虛無、壓抑、離奇、誇張的視覺衝擊下，讓切割影像在唐突轉變中呈現現代版的寓言故事。〈掙脫8〉不含實際的身體行為，而是由平面式的玻璃展示櫃所組成，透明的玻璃櫃中展示著藝術家的手稿，包括多組鏡框圖像和展示櫃，這也是此系列中唯一的靜態作品。〈掙脫9〉是藝術家此系列的創作高峰，作品以影片方式呈現，保持其一貫的華麗與詭異調性。此作由馬修‧巴尼與愛妻碧玉（Björk）擔綱演出，內容描述日本一艘鯨肉加工船艦所發生的情節，當然這些並不是以平鋪直敘手法去演出劇情式的節奏，而是以兩個故事相互穿插而成。第一軸線影像是有關儀式性的遭遇，

馬修‧巴尼，「掙脫7」（Drawing Restraint 7），錄像，
1993

馬修‧巴尼，「掙脫6」（Drawing Restraint 6），行為藝術，1989

在船員、客人與婚禮的組合下，製造一種暨神祕又詭異的視覺衝突。第二軸線影像則是藉由固態凡士林的溶解，慢慢覆蓋男女身體，引發彼此陶醉而相互割取腿肉進食的畫面，最後兩人雙腿蛻變成鯨魚尾鰭並游入大海。片長總計一百四十五分鐘的影片，有如暴風雨中的搖盪船隻，不時傳達一種令人摒息且迷惑般的視覺震撼。

　　隨後，分別創作於日本金澤21世紀當代美術館的〈掙脫10〉與〈掙脫11〉，前者在美術館的玻璃屋空間，地上擺置傾斜式跳床，他藉由一小時的連續跳躍動作，

馬修・巴尼，「掙脫9」（Drawing Restraint 9），裝置，2005（左圖）
馬修・巴尼，「掙脫8」（Drawing Restraint 8），裝置，2003（右圖）

在彈跳之間以右手畫上鉛筆線條，一跳一躍地持續動作而畫出一條鯨魚的輪廓。後者則以攀爬岩壁的動作在挑高的展覽廳裡向上攀爬，牆面與天花板交界處是藝術家的作畫空間，畫出子宮、胃腸等器官的線條圖像。而創作於韓國三星美術館的〈掙脫12〉，依照美術館空間設計更為複雜的攀爬路徑。〈掙脫13〉、〈掙脫14〉於舊金山現代美術館完成，屬於特定場域的行為創作。於此，馬修・巴尼裝扮成麥克阿瑟將軍的模樣，在美術館內由下往上攀爬，而接近挑高的天窗處即是藝術家的作畫空間，最後留下一些圖繪痕跡。

整體而言，馬修・巴尼藉由自我的身體行為，從繪畫與雕塑連結到醫學與運動的創作觀念，基本上是透過行為藝術的理念轉譯至錄像思維的脈絡上。當觀者在觀看或閱讀其身體時，他的身體已不僅限於審美意義的對象而已，而是在其行為過程中與身體相關的所有因素，如他的姿態、

馬修・巴尼，「掙脫13」（Drawing Restraint 13），
行為裝置，2006

馬修‧巴尼，「掙脫9」（Drawing Restraint 9），裝置，2005

動作、表情、呼吸、活動、聲音、移動等，成為作品移置和延伸的構成要件，如維特根斯坦（Ludwig Wittgenstein）所說的「人的身體是靈魂的風景」般，緩緩切入一種儀式化的身體行動過程。因而，在「身體」與「場所」相互對照的關係下，無形中也解構身體形式之美醜、迷戀與體能耐力的極限挑戰，直接消解了人體唯美的根本差異。

馬修‧巴尼，「掙脫14」（Drawing Restraint 14），行為與裝置，2006

　　再者，馬修‧巴尼以個人式的「極限體驗」轉化為寓意命題，一個對內自省、自我觀察的身體成為社會規範的俘虜時，主體早已是規範思想的複製品，那個知識、權力侵入身體的社會化過程便不再為「經驗的」身體所經驗，甚至宣告肉體正式分化解消。馬修‧巴尼作品透露出先驗性的感知，其極限經驗讓身體跨出既有的知識和分類範疇，身體因而不再是個本質上固定不變的實體，經驗也不再只是標準化的公式，與社會中的思想體系同一的身體實踐，被認為是社會對身體的解放和救贖之後，不同於被社會歸類為「正常」的身體實踐，並對極限體驗的行為語言，不僅顛覆人們經驗的快感可能，並超越一般已知的知識範疇和更多元語意架構。

馬修‧巴尼〈掙脫系列〉作品架構			
作品名稱	作品概述	拍攝或完成地點	完成年代
〈掙脫1〉（Drawing Restraint 1）	腿部綁上繩具而不斷面對牆面攀爬，讓身體受到拉扯而延展至作畫之動作。	個人工作室	1987年
〈掙脫2〉（Drawing Restraint 2）	身體束縛繩索和爬坡斜板等道具，迫使他的身體彈跳與之間的難度更高。	個人工作室	1988年
〈掙脫3〉（Drawing Restraint 3）	將自己扮演成舉重選手，舉重器的一邊是金屬材質，另一邊則是以石蠟和凡士林所塑造的質感。	個人工作室	1988年

〈掙脫4〉 （Drawing Restraint 4）	將自己扮妝為一位頭戴假髮、身穿小碎花連身裙的婦女造形，奮力在地上的直線上爬行，過程中讓地上留下蠟筆移動的痕跡。	個人工作室	1988年
〈掙脫5〉 （Drawing Restraint 5）	他手持投擲器往室內牆面連續丟擲三個陶盤，之後在落點處標示位置，然後以此範圍徒手畫。	個人工作室	1989年
〈掙脫6〉 （Drawing Restraint 6）	他站立於跳床上用力躍起，同時手上拿著蠟筆，不斷藉由跳躍時與接觸天花板的瞬間動作，逐漸在天花板上畫出自己的肖像輪廓。	個人工作室	1989年
〈掙脫7〉 （Drawing Restraint 7）	畫面元素刻意堆砌和融入一些矛盾、分裂的視覺經驗，例如賽車和自然的呼應關係、狂妄怪誕和當下現實的對比等，同時也導入一波一波敘述情節，將希臘神話故事搬到現實處境，猶如電影畫面在虛無、壓抑、離奇、誇張的視覺衝擊下，讓切割影像在唐突轉變中呈現現代版的寓言故事。	影片外拍	1993年
〈掙脫8〉 （Drawing Restraint 8）	是由平面式的玻璃展示櫃所組成，透明的玻璃櫃中展示著藝術家的手稿，包括多組鏡框圖像和展示櫃，這也是此系列中唯一的靜態作品	展示空間	2003年
〈掙脫9〉 （Drawing Restraint 9）	與碧玉合作演出，內容描述日本一艘鯨肉加工船艦所發生的情節，以非直敘手法相互穿插兩個故事。第一軸線影像是有關儀式性的遭遇，製造一種暨神秘又詭異的視覺衝突。第二軸線則是藉由固態凡士林的溶解，慢慢覆蓋男女身體，引發彼此陶醉而相互割取腿肉進食的畫面，最後雙腿蛻變成鯨魚尾鰭並游入大海。	影片外拍	2005年
〈掙脫10〉 （Drawing Restraint 10）	在美術館的玻璃屋空間，地上擺置傾斜式跳床，他藉由一小時的連續跳躍動作，在彈跳之間以右手畫上鉛筆線條，一跳一躍地持續動作而畫出一條鯨魚的輪廓。	日本金澤21世紀當代美術館	2005年
〈掙脫11〉 （Drawing Restraint 11）	以攀爬岩壁的動作在挑高的展覽廳裡向上攀爬，牆面與天花板交界處是藝術家的作畫空間，畫出子宮、胃腸等器官的線條圖像。	日本金澤21世紀當代美術館	2005年
〈掙脫12〉 （Drawing Restraint 12）	依照美術館空間設計，做出更複雜的攀爬路徑。	韓國三星美術館	2005年
〈掙脫13〉 （Drawing Restraint 13）	裝扮成麥克阿瑟將軍的模樣，在美術館內由下往上攀爬，而接近挑高的天窗處即是藝術家的作畫空間，最後留下一些圖繪痕跡。	舊金山現代美術館	2006年
〈掙脫14〉 （Drawing Restraint 14）	同上。	舊金山現代美術館	2006年

（整理製表：陳永賢）

第四節
身體的記憶：存在與消失？

　　綜合上述，馬修・巴尼的身體有著一股強烈的傾向，他的作品反映了90年代後期國際當代藝術的一種趨勢，例如時髦光鮮的色彩裡夾雜著虛構與形而上的視覺精神，代表全球化時代廣受消費文化、國際資本主義體制和虛擬社會的箝制所影響。

然而，除了挑戰視覺的華麗與詭異的對比外，事實上在其冷漠的表現形式之外，他也提供一種對生活片斷、短暫快感的訊息，在現實主義的反彈之中，回應著人類以身體去重新思考自我的必要性，而這些視覺所呈現的意涵不斷地回歸到馬修・巴尼個人的身體記憶中。

對於馬修・巴尼錄像作品所潛藏的身體記憶為何？而存在與消失之間的詭異圖像又有何象徵意義？以作品陳述而言，其五件〈懸絲〉系列作品分別象徵了胚胎連續發展的不同階段，如受精卵分裂後的胚胎期、胚體所形成胎盤到發育中的胎兒等過程。[12] 他刻意將此無性時期的不同階段，從無性徵狀態的現象到性徵逐漸明確之分裂階段作為視覺鋪陳，並透過〈懸絲〉到〈掙脫〉以非敘述性的影像結構，暗喻胎兒在母體中的成長過程，並將自我回歸於一種充滿神祕色彩的生命源頭。而「掙脫系列」則是再度對自我認同進一步揭示其自身思維辯證的成長歷程，在自由心證底層，讓每單元作品的概念與角色盡情發揮，由個人式之萌芽、成熟乃至衰老的過程予以具體形象化。

承上所述，歸納馬修・巴尼錄像作品裡充滿了詭異圖像，以及隱藏著多重符碼，包括下列元素：

一、我們看見馬修・巴尼的身體是一種受限的、掙扎的、痛苦的、華麗的與愉悅的交織狀態，而看不見的部份，即是潛藏在第二層次的身體記憶，無論是他展演自己的身體狀態，或是自我囚禁、噤聲、限制的身體，足以羅列於他的身體記憶之中。再者，馬修・巴尼之身體記憶可說是片段的，它的出現可能是刻意地回想或是經由感官、聲音、影像等召喚而出現。誠如斯科特・麥奎爾（Scott McQuire）所述，記憶暗示著篩選、組織、敘述、立場，歷史等形像化而傳達其價值觀，於「保持性回憶」（Voluntary Memory）、「迸出性回憶」（Involuntary Memory）不同範圍下，藉著重覆以及沒有變化的自己，讓自我永遠保持相同的穩定回憶而不致造成偏執及僵化，相對的，記憶的存在也同時暗示著遺忘的存在。[13]

二、我們也看到馬修・巴尼的自我經驗使其記憶具有意義，他的身體經驗與身體記憶成為緊密結合的相互關係。然而現代快速變動的生活使得經驗結構改變，現代化使個人失去了「將感覺、資訊以及事件吸納為整合的庫存經驗的能力，致使經驗成了微渺的、難以言表的、充其量只算過度的片刻。」[14] 片段式的身體經驗經由

[12] 胚胎為生物個體生命初始的細胞型態，經由不斷分化、成熟，而發育成為新生物個體。參閱N. A. Campbell & J. B. Reece著，李家維等譯，《生物學》，（台北：偉明出版社，2002年），頁970-990。

[13] Scott McQuire, 'Visions of Modernity: Representation, Memory', "Time and Space in the Age of the Camera". London: Sage, 1998.

[14] John McCole, "Walter Benjamin and the Antinomies of Tradition". Ithaca: Cornell University Press, 1993.

無意識作用而產生，再度轉化至馬修‧巴尼的〈懸絲〉與〈掙脫〉作品中，尤其是這些系列影像沒有完整的故事和對話，只有一些怪誕的情節片斷、意象、聲音和狂妄的造形、道具、場景和人物的裝扮，引發其經驗累積的意識驟然出現。

三、馬修‧巴尼的身體經驗是在一種極耗體能耐力狀況下所產生的視覺符號，這也是他作品中強而有力的視覺焦點。如前分析，創作者鉅細靡遺地透露出他過去身體經驗中的種種，其意義經由身體記憶而建構，而他的身體經驗亦找回過去所失落的記憶。假如以傅科（Michel Foucault）的「極限體驗」來檢視這個概念，馬修‧巴尼的身體可說是強烈的耐力經驗，包括愉悅和痛苦……等，過程中產生所謂的越界（Transgression）的經驗或行為，試圖來突破既存的範疇或分類，進而改變自我認識與自我感受。易言之，極限體驗（Limit Experiences）即在現有知識（Conventional Bodies of Knowledge）界線之上或之外的體驗，借著肉體上的極端愉悅或痛苦的體驗，試圖跨越一些約定俗成的範疇或界線，突破知識範疇或限制而超越自我，並激發出改變後的自我，一種具有不同靈魂和肉體的範圍。因而，在這個嶄新的個體內，馬修‧巴尼無形中也逐漸形構了以自我為中心的「異托邦」世界（Heterotopia）。

如此，其詭譎氛圍中的不確定性意旨為何？在自身思維辯證下，觀者確實看到馬修‧巴尼以偶發方式揭露真實的綿延狀態，在其多半隱而不言的身體記憶情境下，所有華麗視覺只是個遮蔽的屏障，其實卻潛藏著更多重意識的意志執行。然而，藝術家的身體之存在與消失之間，同時提出一個「我」與「他者」的微妙關係，這正也是其作品所製造另一個相互封閉又開放的「異域」系統，進而顯露出詭譎氛圍狀態的不確定性，令人產生多重聯想。

馬修‧巴尼，「掙脫14」
（Drawing Restraint 14），行為與裝置，2006

雙人身體的隱喻符碼

» 史密斯/史都華德
Smith/Stewart

「錄像媒材有立即性的影像可供檢視，允許我們直接
看到攝製後的畫面，並直接控制當時進行的狀況。」
——史密斯/史都華德

第一節
象徵與轉化的身體概念

　　檢視西方歷史對於身體的界說與質疑態度，長期以來有著不同觀念介入，致使
身體的對應關係產生無數辯論。以中世紀的宗教與道德觀點來說，身體遭受壓制之
後而產生連串質疑，當身體的動物性泯滅後，身體能量亦曾遭受凍結。在某種意義
上，這是對身體壓制的結果，也是對身體固定形式和意義所展現的反芻。[1]假如，
宗教觀念把自身概分為身體和靈魂兩個部分，那麼兩者的二元論對立則產生一個相

[1] 參見馬克斯‧謝勒著，《死、永生、上帝》（台北：商周出版，2005）。
[2] 參見柏拉圖著，王曉朝譯《柏拉圖全集卷二》（台北：左岸文化，2003）。

互依靠的構架：身體是可見、靈魂是不可見；身體是短暫、靈魂是不朽；身體是貪欲、靈魂是純潔；身體是低等，靈魂是高尚；身體是誤謬，靈魂是真實；身體導致惡、靈魂通達善。無論如何，由此對立的比擬，靈魂抽離身體之後便是死亡，猶如柏拉圖對於身體消逝的看法，他認為哲學家一直是在學習死亡、練習死亡、一直追求死亡的狀態。因為，死亡不僅是身體的死亡，且是「靈魂與肉體的分離，處於死的狀態，即是肉體離開了靈魂、靈魂離開肉體而獨自存在。」[2]以距離永恆的想法，驗證身體在死亡的過程中被抽離，死亡也即刻讓身體消失。

　　然而，身體與靈魂的互屬關係是相當複雜，它和知識、智慧、精神、理性、真理等享有一種對於身體與自我的存在。於是，當意識戰勝身體的方式從笛卡爾觀念裡產生共鳴，將意識和身體劃分開來而成為獨立議題。直到梅洛龐蒂（Maurice Merleau-Ponty），身體不再是一種道德上的缺失，也就是意味著消失的身體，消失於心靈對知識的探求。同樣的，知識的探討使意識和身體因結盟關係，而使意識和外界、現實的外在自然世界發生了關係，兩者的倫理關係轉變成了意識和存在的謀合，其明顯的事實是：身體被置換了。之後的馬克思主義追隨者，如葛蘭西、盧卡奇、阿多諾、阿圖塞等人，意圖讓人性回到它的自由狀態，人性被理解為一種精神部分，顯現著身體和意識的敘事狀態。但是，當身體回歸到動物性關係時，是否等

史密斯／史都華德以身體行為作為創作形式，圖為作品呈現中的史密斯

同於回到權力意志？面對身體化的詮釋，如海德格（Martin Heidegger）所說：「動物性是身體化的，也就是說，它是充溢著壓倒性衝動的身體，身體指示所有衝動、驅力和激情中的宰製結構中的整體顯像。這些衝動、驅力和激情都具有生命意志，因為動物性的生存僅只是身體化的，它就是權力意志。」[3]

身體置換的理念不斷延伸，之後，羅蘭·巴特（Roland Barthes）認為：自我是主體的代名詞，身體則隱藏不現，儘管這個自我和主體是被動的。因此他將身體引進了閱讀中，在他的文本字裡行間所埋藏的不盡是「意義」而是「快感」；閱讀不再是人和人之間的精神交流，而是身體和身體之間的情色遊戲。[4]換句話說，拋開知識神話之後，在閱讀的核心位置，突顯了個人身體的特有稟賦。如此，從獨特的身體結構出發，對既定文本的解讀，變成了一場身體表演，通過語言的力量宣佈作者之死，再借助快感的力量來衝擊這個主體性。

此外，再從另一個觀點來看，傅柯（Michel Foucault）則將身體視為社會組織中紛亂的醒目焦點，因為社會上各式各樣的實踐內容、組織形式、權力技術和歷史悲喜等，都圍繞著身體而展開彼此角逐，身體頓然成為各種權力間被試探、挑逗、控制、生產的追逐目標。傅柯曾指出：「身體是被事件書寫的表層，是自我被拆解的處所，一個永遠被風化瓦解的器具。」[5]其目的即意圖根除意識型態在歷史中的主宰位置，關注於身體遭受懲罰的歷史，那是身體被納入生產計畫的一部份，也是權力將身體作為一個馴服的生產工具而進行改造的歷史。由此推論，當身體處在消費主義中的歷史，身體已被納入消費計畫中的歷史，權力讓身體成為消費對象的歷史之後，也是身體受到讚美、欣賞和把玩的歷史狀態。

由此觀之，身體從壓制、靈魂、意識、動物性、權力、閱讀、書寫、消費等辯解過程，從意識主體到知識起源、社會歷史、實踐訓練的內化消解，身體議題不斷地受到哲學家或社學家的思想演譯而成為不同論述的對象，同時也突顯其時代差異的精神特質。

史密斯／史都華德，〈承受〉（Sustain），
單頻錄像，1995

史密斯／史都華德，往來之間（Intercourse），錄像裝置，1993

兩人世界的身體影像

　　從身體論述與宗教、社會、歷史等關係的觀察，回到身體自我的部分來檢視。
當藝術創作者以自我影像作為呈現主題，如英國藝術家史密斯／史都華德（Smith/
Stewart）[6]擅長結合兩人實際行動的身體語彙，藉由兩人私密的行為表現，以細訴著
身體與媒體藝術間的彼此關連，進而彰顯個人對身體轉化的概念詮釋。

　　史密斯／史都華德以雙螢幕所呈現的作品〈往來之間〉（Intercourse, 1993），
採用嘴部特寫的影像為主，左方的人物將唾液吐出，右方人物則以張開嘴形的動作
接受。而〈承受〉（Sustain, 1995）則是藉由嘴巴吸吮動作，在橫躺的男性軀體上留
下一個接一個相當明顯的淤青痕跡，畫面中的人物在一開一合的循環姿勢下，訴盡
兩人私密程度，以及擁有極高默契的行為呼應。

[3] Ruediger Safranski著，靳希平譯〈海德格爾與戰後的法國哲學〉，收錄於《香港人文哲學》（1999年，第二卷第一期，5月）。

[4] 參見J. Culler著，方謙譯《羅蘭‧巴特》（台北：久大出版，1991）。

[5] 參見Anthony Giddens著，周素鳳譯，〈傅柯論性〉，《親密關係的轉變》（台北：巨流出版，2001）；何乏筆（Fabian Heubel），〈修身與身體：心靈的系譜與身體的規訓─試論阿多諾與傅柯〉，收錄於《文學探索》（1998年，15卷）頁47-73。

[6] 現居住於葛拉斯哥的藝術家史蒂芬妮‧史密斯（Stephanie Smith, 1968~）和愛德華‧史都華德（Edward Stewart, 1961~），1992年兩人結識於阿姆斯特丹，隔年起便以「史密斯和史都華德」（Smith/Stewart）為團體名稱，展開藝術創作的結盟關係並向藝壇發聲。出生於曼徹斯特的史蒂芬妮‧史密斯，畢業於倫敦史萊德（Slade）藝術學院；而出生於愛爾蘭貝爾法斯（Belfast）的愛德華‧史都華德則畢業於葛拉斯哥藝術學院，兩人創作採用錄像與媒體裝置等媒材，並嘗試結合行為藝術的元素，藉以深入探討性別與身體之間的迷思。他們的作品曾獲1996年蘇格蘭藝術協會榮譽獎，並於愛丁堡、利物浦、倫敦、巴黎、柏林等地畫廊展出，作品內容頗受人注目。

史密斯／史都華德，〈窒息〉（Gag），錄像裝置，1996（資料來源：英國當代藝術中心提供）

　　此外，〈嘴對嘴〉（Mouth to Mouth, 1995）一作，彷彿是來自水仙花傳奇的新意，畫面裡男子憋著氣，躺在水裡不斷冒出氣泡，直到產生愈來愈急促的水泡聲響，即暗示體內氧氣即將耗盡。此時，女子趨步向前，毫不猶疑地彎著腰，將臉部貼近水中，以嘴對嘴的方式傳送氧氣，用力呼氣給予對方極需的氣體。其實，影像中女人貼近的動作，像是鏡子的反射光影，她以反覆的姿勢來回到於充滿空氣之處，而潛入水中的男人則以待援的角色渴求生機。當凝視著這一幕在情境上的供需訊息，水底中的男人始終未曾現身，其解放式行為與水面鏡像，則令人聯想到拉岡（Jacques Lacan）的「鏡像結構」理念。拉岡強調鏡像的誤識結構與虛構性，當主體被「空間認同的誘惑」所劫持，以及能指的流動與表義的轉向發生時，是一種對於「我」的身分認同所提出的第一個問題。

　　關於呼吸的意像延伸，可以從〈窒息〉（Gag, 1996）再度探測。此作以雙幕投影呈現臉部特寫，鮮豔色彩的布料覆蓋於身體角落，影像裡的男女緩緩以手指將布料塞入嘴內，舌頭不斷攪動著，最後嘴裡填滿了這些材料而呈現嘔吐現象。同樣的，在〈呼吸空間〉（Breathing Space, 1997）雙幕影像中，也可以看到類似情景。史密斯／史都華德兩人把塑膠袋套住頭部，看不見的臉部五官和塑膠薄膜之間，突顯了呼吸狀態的急迫性，而瞬間產生阻絕聲響，亦立即震懾觀者的感官神經。延續

史密斯／史都華德，〈嘴對嘴〉（Mouth to Mouth），單頻錄像，1995（本頁圖）（資料來源：英國當代藝術中心提供）

史密斯／史都華德，〈呼吸空間〉（Breathing Space），錄像裝置，1997（資料來源：英國當代藝術中心提供）

相同概念，〈白色聲響〉（White Noise, 1998）與〈阻礙〉（Interference, 1998）則再度使用呼吸遭受阻礙的困境予以陳述，前者以臉部貼住枕頭表面，後者則在兩人相互憋氣與吐氣的過程中尋找氧氣來源。從上述作品之影像觀察，藝術家兩人藉由身體與呼吸概念轉換，試圖尋找身體可供模擬的可能狀態，其中卻不經意地讓一種反射介面浮現出來。這個鏡像訊息所提供的意涵，猶如盲目的身體區塊，透過一種接收容器—呼吸的聲音，傳達出兩者間的界線。如此，被包裹住的聲音是隱形的第三者，看到與聽到之間，以及一呼一吸的作用下，隱約透露著存在與死亡的訊息。

　　史密斯／史都華德不斷藉由自己的身體討論愛戀與承受之間的想法，雖然性別差異是屬於顯性特質，但他們仍熱中於自我如何認同的議題。以雙幕影像的〈雙者〉（Dual, 1997）為例，他們兩位如同表演者在鏡子前做出極為複雜的動作與表情，作品呈現你我是誰？其中的線索包括：她是左撇子，他是習慣以右手書寫，她的左手肘靠在他左手的上方，右手肘則放在他右手的下方，在他的左手位置書寫她的名字，同樣地，她的右手姿勢也正書寫他的姓名。最後桌面留下糾結纏繞的線條，的確令人難以辨識，然而這些簽名式的手寫即是他們的語彙，由兩人中的另一人分別書寫對方的名字，而產生自我／意識／身體／認同的辯解符碼。

史密斯／史都華德，〈白色聲響〉（White Noise），錄像裝置，1998（上圖）
史密斯／史都華德，〈阻礙〉（Interference），單頻錄像，1998（右三圖）（資料來源：英國當代藝術中心提供）

第三節
身體與自戀之間的迷思

　　為什麼採用錄像作為創作媒介？史密斯／史都華德表示，錄像媒材有立即性的
影像可供檢視，允許他們直接看到攝製後的畫面，並直接控制當時進行的狀況。事

史密斯／史都華德，〈阻礙〉（Interference），展出情形　　史密斯／史都華德，〈雙者〉（Dual），錄像裝置，1997

實上，他們也以此探測媒體藝術與行為藝術交互應用的可能性，錄像不只是一個媒介，也是一種便利於探究男女性別之間，關於困惑、爭執、極端、原罪等內在情緒的媒材。相對的，史密斯和史都華德的作品即是藉由錄像媒材作為表現手法，影像連結的「鏡像」（mirror-image）元素，有如主體站在鏡頭/鏡子前的影像，具有立即回饋的效果，同時也顯現出男女關係的隱喻表徵。

　　站在影像敘事的觀點上，這種立即性關係，其意義在於主體和影像反射（reflective）的關係意涵，影像持續接受於目擊者而成為凝視的焦點，尤其是屬於私密性的身體裸露成為公開性的對象時，史密斯／史都華德作品中所隱藏的侵略性語意，伴隨著目擊者／他者之介入而導讀成不同型態的詮釋範圍。這些具有痛苦的、自戀的、猛烈的身體影像，或許即刻被他者與自我的角色置換所消解，成為移情作用的關愛，甚至是精神批判的藉口。

　　無論如何，史密斯／史都華德的作品都彰顯一種符號意涵，由於兩人關係的影像與主題，足以反射出男性／女性之關係結構。從他們嘴對嘴到身體接觸的行為動作，無疑地增強了私密性的自我能量，同時也允許在性別概念下擴展開來，並從單獨的「我」增加深度而成為平行的兩人世界。換句話說，這兩種明確可辨的男女影像，彼此投射出相互冒險行為，這樣的實證，正好補充影像轉移至他者的情緒上，藉由他者的目擊能力，詳實地檢驗著同一空間與時間上的存在歷程，特別是沁入內

7 佛洛依德在《論自戀》中討論自戀，其原因包括三方面：（一）由觀察精神病發現的，力比多對象灌注撤回自身的情形。（二）藉由一般廣泛的病理學中的誇張扭曲現象，與性慾生活的研究，討論力比多撤回的情形與依戀對象的發生。（三）由兒童原始自戀的狀況，連結到閹割情節，及自我理想、自我認同、良心自尊的議題。參閱 Sigmund Freud, 'On Narcissism: An Introduction' (1914), XIV, pp. 69-102.

心所感受到的呼吸聲或掙扎力道，的確比錄像作品中的影像更加真實。

　　換個角度來說，史密斯／史都華德長期以來兩人以親密伴侶的關係從事創作，在藝術實踐與生活態度的結合下，他們以自身的行為、影像來表述兩者隱喻之相互關係。這種謀和的力度包含兩層意義：第一，從行為藝術發展的角度來看，藝術家的身體逐漸延伸為創作的承載場域時，所寓含的觀念除了以身體之名作為主體外，對於自我闡述的情節不免引來所謂身體愛戀的質疑。第二，以自身的身體愉悅或痛苦表徵來表達一份屬於內在情緒時，是否即是指涉為自戀內涵？再者，藝術家對於身體愛戀的程度，是否也可從影像中剖析而來？

　　如此，從自我身體與對自我愛戀的程度來看待自戀的話，其實「自戀」（Narcissism）一詞來自於古希臘淒美的神話：美少年那西斯在水中看到了自己的倒影，便愛上了自己，每天茶飯不思而憔悴致死，最後變成了一朵花，後人稱之為水仙花，用以表示一個人愛上自己的現象。1914年，佛洛依德首次發表自戀的議題，他在〈論自戀〉中認為：「自戀是一種尚未區分的精神能量，來自於力比多（Libido），這個能量最初用於自我，以及養育自己的女人。」[7]這裡所謂原始自戀的論點，是指一種來自自體性慾的滿足，它被當作一種自我保護之目的，且具有維繫生命活力的功能。換言之，在每一人的原始自戀結構中，首先將愛戀投向自己，隨後將其投向客體，母親作為孩子的第一個養育者，總是被當成是最初的投射者，因此，母親或母親替代者成了最早的愛戀客體。

　　以此觀察，自戀是否成為自我或客體間的差異性？其人格的結構特徵和移情作用是否產生關連？以藝術作為媒介的表達方式並非直接地以此判斷，但透過身體轉化的陳述過程，無論是透過影像呈現來檢驗理想化的自身形象，或是以自我身體的實踐過程，作品背後所隱含的思維與辯論，似乎多了一道模糊空間。

史密斯／史都華德，〈部分〉，錄像裝置

數位影音的漫遊疆界

» 克里斯·康寧漢
Chris Cunningham

「我完全不理會那些特殊技巧的後製效果……假如那些影像是令人折服的話,人們將不會停下來去思考他們所看到的;然而,當那些影像是一種欺瞞手法,自然地無法使人集中視覺的注意力。」——克里斯·康寧漢

第一節
震撼觀者的視覺神經

　　克里斯·康寧漢（Chris Cunningham）[1]是當代藝術風格中最具指標性的MV導演和動態影音創作者,曾為知名的實驗音樂工作者如Aphex Twins、Björk、Square pusher、Portishead、Leftfield等人製作電子音樂的影像,就連流行音樂天后瑪丹娜（Madonna）亦力邀他為其單曲〈冷酷〉（Frozen）之視覺影像跨刀,為影片留下強烈而獨特的藝術美感。

[1] 克里斯·康寧漢（Chris Cunningham）1970年出生於英國,成長於雷克希斯（Lakenheath）。早年曾經參多部電影製作,與他合作的電影導演包括克里夫·巴克（Clive Barker）的《魔界追魂》（Nightbreed）、大衛·芬奇（David Fincher）的《異形3》和丹尼·坎諾的《超時空戰警》（Judge Dredd）等。他的才華除了展現於大螢幕的影像製作外,和實驗音樂、流行歌手合作的MV影片亦是膾炙人口的佳作。假如流行音樂的傳播是一種社會大眾心態被動趨勢的晴雨錶,那麼克里斯·康寧漢的影片除了以愛情、性、冒險、奇遇、浪漫、享樂、奇蹟等為基調外,他也刻意製造出獨特的視覺效果,包括數位處理、3D電腦動畫、科技感十足的影音畫面,在緊張懸疑的劇情中緊密地結合音樂節奏,並展現其驚聳、怪誕、突兀、弔詭的特殊情境。克里斯·康寧漢的錄像作品曾獲邀2000年英國皇家藝術學院「啟示錄」（Apocalypse）專題展與49屆威尼斯雙年展,作品之精湛技術與深具內涵的影像表現受到藝文界高度讚賞,而其獨特的視覺風格亦被評為「強烈震懾觀眾的視覺神經」。

克里斯・康寧漢，〈收縮〉（Flex），錄像，35mm，12mins，2000（資料來源：威尼斯双年展大會提供）

身為一位影片藝術工作者，克里斯・康寧漢不僅熟悉音樂編曲，也在影音效果中製造一種特殊情境。不管是打光、拍攝、特殊後製、數位效果等專業技術苛求，並執意製造不具重複性的動態影像，如他強調，聲音和影像的結合如同人類的靈魂一般，具有思考與反省的能力。此外，克里斯・康寧漢亦參與了電影大師庫伯力克的遺作《大開眼戒》[2]拍攝工作，他以實驗意味濃厚的作品走向，在怪誕、狂亂、出其不意的風格中，展現個人獨到的影像觀點。

經常與克里斯・康寧漢密切合作的Aphex Twins

多年來，克里斯・康寧漢拍攝的作品，不僅結合流行音樂，並和頂尖歌手建構跨領域的合作關係，創造彼此雙贏

[2] 美國電影導演史坦利・庫柏力克（Stanley Kubrick, 1928－1999）最後一部作品《大開眼戒》（Eyes Wide Shut），劇情基礎來自亞瑟・史尼茲勒（Arthur Schnitzler）的小說《綺夢春色》（Traumnovelle），主要演員為湯姆克魯斯與妮可基嫚。他在完成此部電影四天後，在睡夢中因突發心臟病而與世長辭。庫柏力克著名作品，包括：《奇愛博士》（Dr. Strangelove or: How I Learned to Stop Worrying and Love the Bomb）、《2001太空漫遊》（2001: Space Odssey）、《發條橘子》（A Clockwork Orange）、《鬼店》（Shining）等，均是電影史上的經典之作。

局面。這些跨越90年代的經典音樂影像，例如貝絲‧吉本斯〈只有你〉，呈現人物悠遊水中的視覺效果；直角推進器樂團〈Come On My Selector〉描述東方式恐怖影像；Leftfield 樂團〈非洲的震驚〉（Afrika Shox）用身體部位不斷破碎及瓦解的黑人來表現西方社會的種族歧視；艾費克斯雙胞胎〈Come To Daddy〉小孩身體組合大人臉部的怪異模樣，以及〈Windowlicker〉裡豐胸肥臀的妙齡女子和粗獷男子間的動感對比；碧玉〈All is Full of Love〉相互親吻擁抱的孿生機器人；瑪丹娜〈冷酷〉（Frozen）身批黑紗在神祕湖邊的獨舞；以及創作〈收縮〉（Flex）裡的男女肉體交纏打鬥的畫面等，無不展現藝術家對於科技數位媒材的嫻熟應用，給予觀者一道深刻的印記。

　　整體而言，克里斯‧康寧漢在流行時尚中與實驗音樂接軌，另一方面也藉由這種遊走各領域的優勢，對音樂、影像、科技之間的藝術連結進行創造性的融合。然而，閱讀其影音作品之後，不禁令人好奇地想問，流行文化與前衛藝術間的界線在哪裡？克里斯‧康寧漢如何運用數位科技的技術卻不受其束縛？以及他如何在其視覺語彙中，營造獨特的超現實影像風格？

第二節
水中柔情與黑色幽默

一、水中柔情：貝絲‧吉本斯〈只有你〉（Only You）

　　英國知名的電子樂團Portishead，創團十年來均以飄渺、淒美而幽暗的風格著稱，歌手在典型的Trip-Hop節奏上，加入反叛離奇的歌詞而廣受樂迷青睞，一種遊走於前衛與時尚之間的音樂調性，釋放出緩慢、流暢、靈活的曲風中洋溢著Cool Jazz、Acid House以及電影配樂的韻味，成為充滿誘惑力的的黑色音樂。1994年發行首張專輯《人體模型》（Dummy），成功開創了Trip-Hop的輝煌時代，受到了各界好評外並獲得了頗富聲望的Mercury音樂獎。

　　Portishead樂團是由喬夫‧巴若（Geoff Barrow）於1991年所創，後來，喬夫‧巴若遇到了在酒吧唱歌的貝絲‧吉本斯（Beth Gibbons），兩人便展開長期寫歌譜曲的合

克里斯・康寧漢，〈只有你〉（Only you），MV影片，1997（本頁圖）

作關係，雖然兩人有著內向而羞澀的個性，卻能以音樂的才華搏得眾人喝采，特別是女主唱貝絲‧吉本斯經常以披散直髮和骨瘦的身形出現幕前，但她纖細帶有豐厚感情的嗓音，卻能在陰冷調性裡，顯露出慵懶與優雅的黑色韻味而形成個人特色。

克里斯‧康寧漢為Portishead樂團所製作的影像，也以這種黑色韻味注入屬於喬夫‧巴若式的音樂風格，在簡易的歌詞中，以歌聲呈現緩慢而優雅、流暢且靈活的抒情魅力。克里斯‧康寧漢拍攝的〈只有你〉（Only You）影像，以女主唱貝絲‧吉本斯為主調，採用水中攝影的方式，擷取女人和一位小男孩在水中相遇卻不相見的情境。故事腳本彷如水域世界的人魚情節，貝絲‧吉本斯在一條黑暗的小巷中唱歌，頭髮隨著水流而飄動，當音樂飄入水底而劃破四周寧靜時，靜瑟的氛圍下顯得異常詭異，直到一束光線直射水裡，再度泛起情感般的對話思緒。克里斯‧康寧漢精準地抓住歌者的內心世界，以水中漂浮的人物作為視覺語言，畫面一動一靜的對比下，觀者有如置身於虛幻而飄渺的異度空間，感受一種冷酷、迷茫的視覺美感。

二、黑色幽默：直角推進器〈Come On My Selector〉

英國實驗音樂創作者湯姆‧詹肯森（Tom Jenkinson）化名為「直角推進器」（Square pusher），他同時也是實驗電子音樂廠牌Warp旗下的代表人物，開創了一種獨特的Drum N Bass聲響而成為一代宗師。以「直角推進器」最具特色的第七張音樂專輯而言，湯姆‧詹肯森有意識地傳遞出了音樂偶像的菁華，這些實驗音樂大師如：John Cage、Miles Davies和Sun Ra等人。此專輯融合電子、爵士音樂的風格，其實驗音調有如硬核電子到都市叢林節奏般的魔力突變，而貝斯的彈撥獨奏也將爵士樂帶到一個滑稽的實驗領域之中，藉此宣洩創作者的感情。

在這種低限主義的音樂風格下，克里斯‧康寧漢刻意以日本的東方情調作為影像搭配，他在〈Come On My Selector〉影片中以日本一家精神病院為背景，腳本描述了一個日本小女孩和她的小狗，她們企圖從這所精神病院中逃亡出來，但在逃走前，她必須完成一個荒誕的計畫。什麼計畫如此令人好奇？就是小女孩必須把那頭小狗和守衛的腦袋對調，經由電腦與腦波切入的「換腦」的實驗計畫。

克里斯‧康寧漢巧妙地結合音樂與畫面的緊張節奏，加上日文字幕與人物角色的鋪陳效果，猶如一齣懸疑、驚悚、致命的劇情效果，不僅抓住觀者目光，也讓觀

化名為「直角推進器」（Square pusher）的湯姆・詹肯森（Tom Jenkinson）

者的心理感情頓時產生噤聲震撼，直到影片結束後才鬆了一口氣。全片的劇情和視
覺表現手法充滿了黑色幽默，最後以令人會心微笑收場。然而，這件作品在日本難
逃被禁播的命運，原因是片中部份情節含有歪曲精神病院的意識在內，令人感到惋
惜。

克里斯‧康寧漢，〈Come On My Selector〉，MV影片，1998（本頁圖）

第三節

破碎形體與怪誕景象

一、破碎形體：Leftfield〈非洲的震驚〉（Afrika Shox）

　　Leftfield是英國雙人樂團的名稱，團員包括達列和邦尼斯（Paul Daley & Neil Barnes），樂團從1989年成立開始，他們兩人都對變化無窮的鼓樂感興趣，並從事關於朋克、雷鬼、銳舞音樂的創作，而兩人真正合作實驗音樂是從〈永不忘懷〉（Not Forgotten）開始，這是一種無止無盡的拖音，強力節奏和重型的低音路線，後來成為了英國庫房音樂的開山之作，也因而宣佈了激進庫房音樂的誕生。1992年Leftfield註冊了自己的「硬手」（Hard Hands）唱片公司，當時英國還沒有太多的獨立舞曲廠牌，他們是箇中異數，用自己混音雷鬼和重型庫房音樂向傳統音樂的衛道者們發起宣戰之誓，其代表單曲如〈生活之歌〉（Song of Life）和〈減壓〉（Release the Pressure），一時間成為了俱樂部文化中最具原創精神的作品。1993年的作品〈開竅〉（Open Up），則以雷霆萬鈞的聲勢在全世界的舞廳裏引起廣大迴響；1995年推出首張專輯《左派》（Leftism），將混音雷鬼、地下庫房、人性techno和深邃的低音沉思混合在一起，驚世駭俗的表現深受好評並獲得了英國年度Mercury大獎。

　　擁有粗糙質感的techno曲子，反映了Leftfield對聲音間細小差別的迷戀，在1999年推出的單曲〈非洲的震驚〉（Afrika Shox）亦即是將簡約美學、抽象化取向的融合，成為年度最出色的舞池單曲，如作者自我描述說：「我們只是要做一些新的東

克里斯・康寧漢，〈非洲的震驚〉（Afrika Shox），MV影片，1999

克里斯‧康寧漢，〈非洲的震驚〉（Afrika Shox），MV影片，1999

西，一些想讓自己的工作永遠保持新鮮，同時，我們也要一些更生猛，更簡約的音樂。」

　　Leftfield的〈非洲的震驚〉由克里斯‧康寧漢擔任影像的詮釋者，他將影片的背景設在紐約大街，配合凝重、黑暗而帶有邪惡的音樂旋律，一位踽踽獨行的黑人孤獨地穿越馬路，在高樓大廈林立的街道中的對比下顯得相當突兀。然而，這位黑人像是被詛咒的遊民，他全身都變得像陶瓷一樣脆弱，只要被碰撞之後即產生不堪一擊的碎裂，撞上行人或路上燈具後便碎裂其肢體，最後在一部疾駛計程車的風速轉輪下，化為一堆塵土。

　　克里斯‧康寧漢採用超現實意味濃厚的黑白影像，製造出一種詭異不安的氣氛，雖然這位黑人角色的脆弱性經由數位後製處理，並非現實的狀況，然而在藝術家處理影像效果下，卻也透露出種族歧視與種族邊緣化問題，特別是在冷漠都市叢林中對照著弱勢族群，在男聲低吟、呢喃甚至尖叫的烘托下，大量採用打擊樂及鼓機合成的音樂聲中，黑人無助且無辜的表情，成為無情社會中最現實的標誌。

克里斯・康寧漢，〈Come To Daddy〉，MV影片，1997

二、怪誕景象：艾費克斯雙胞胎〈Come To Daddy〉

　　艾費克斯雙胞胎（Aphex Twin）是90年代最重要的電子音樂家之一，本名叫做李察・詹姆斯（Richard D. James），原本有個雙胞胎弟弟，不過在出生時卻即過世，因此取名Aphex Twin作為對孿生胞弟的懷念。艾費克斯雙胞胎小時候就曾經嘗試自己動手做樂器，那是他對於樂器公司製造出來的成品有許多不滿意，從十幾歲開始就在自己的房間裡不斷製造噪音、敲打樂器和發明一些奇怪的機器，十四歲時以合成器製造迷幻氛圍的實驗音樂，後來他被比利時一家有名的Techno廠牌R&S簽入旗下。1992年，艾費克斯雙胞胎以一首Didgeridoo的實驗音樂受到樂評家高度讚賞而大放異彩，並於樂壇掀起一陣旋風。如何製作這種混音效果而引起樂界共鳴？他說：「我試著去創造出一種令自己完全孤絕的狀態（An Isolated State），一種於近似夢境心智的活動而進行創作」他早期的作品被歸類在Intelligent Techno 範圍，中期作品則加入噪音的小品為主，最後以極簡、跨電子、前衛的音樂風格著稱，也被英國樂界冠上實驗音樂奇才的美譽。

克里斯‧康寧漢，〈Come To Daddy〉，MV影片，1997

　　克里斯‧康寧漢個人相當欣賞艾費克斯雙胞胎式樂風，尤其是〈Come To Daddy〉簡單悅耳的鍵盤旋律、瘋狂Acid聲效、環境音樂層次、人聲扭曲等特效，一種介於工業或電子的神經質節奏感，驅使他為艾費克斯雙胞胎規劃多種視覺設計和唱片封面，並成為藝術創作上的摯友。克里斯‧康寧漢在艾費克斯雙胞胎〈Come To Daddy〉的影片中，以恐怖影像為基調，描述一群天真無邪的小朋友在公寓建築的廣場上嬉遊，他們戴著艾費克斯雙胞胎的頭部面具四處閒晃，當他們正興高采烈地迎接爸爸時，突然從破舊的電視螢幕上出現一個瘦骨嶙峋的怪魔，不僅嚇壞站立一旁的老婦人，也將怪魔降臨前的情境模擬為怪誕、扭曲、沈鬱的景象，隨著強勁劇烈的音樂節奏而產生瞬間錯愕、突變的情境。

　　此外，克里斯‧康寧漢再度為艾費克斯雙胞胎製作另一單曲影片〈Window-

licker〉，故事腳本以音樂家的分身為主軸，畫面從一群男女與白色豪華轎車的邂逅開始，影像便陸續出現性別錯置的突兀感。妙齡女子的身上有著滿臉鬍渣的粗獷面貌，她們身穿三點式比基尼大跳豔舞卻露出奸邪而詭異的笑容，這一切帶有異常、複製、驚恐、弔詭的情境，不難看出是克里斯‧康寧漢刻意營造的視覺手法，看到後令人感到毛骨悚然之際，觀賞過程，卻也在群體的歌舞聲中，留下深刻的印象。

孿生機械與黑色絕美

一、孿生機械：碧玉〈一切充滿了愛〉（All is Full of Love）

　　克里斯‧康寧漢和流行歌手碧玉（Björk）合作的〈一切充滿了愛〉（All is Full of Love），影片中碧玉獨樹一幟的唱腔風格，搭配視覺藝術家製造的動畫情節，兩種媒材讓人在聽覺與視覺的感受上留下無比的震撼衝擊。號稱冰島音樂精靈的碧玉，她的〈一切充滿了愛〉選自其精華專輯《Greatest Hits》，這首歌曲如同歌者浪漫而神經質一般的感情，充滿著痛苦、美好、沉著、飄逸、幸福，甚至融合現實與未來、夢囈與潛意識交錯般的即興味道，擄獲聽者芳心。〈一切充滿了愛〉一開始以滾滾而來的低音吟唱，在無需前奏的段落裡就已讓人深覺驚喜若狂，緩緩地進入滾動的寬闊音域中更叫人拍案，有如遠處傳來的鶩鶩之聲，頓時間泉湧雲集而展現繞樑般的氣勢。

克里斯‧康寧漢，〈Windowlicker〉，MV影片，1999（本頁圖）

碧玉以一種獨特的聲音，吸引了全球億萬觀眾的目光，而藝術家克里斯‧康寧漢則為此音樂精靈注入一股嶄新且犀利的視覺美感。克里斯‧康寧漢為碧玉量身拍攝影片，〈一切充滿了愛〉以3D動畫技術描繪了兩個面貌清秀模樣的機械人，冰冷的機械人是碧玉的化身，她們在高科技實驗室裡成為試驗者的孿生機種。有趣的是，看似冷酷無情的機械人，在焊接、噴沙、熔漿的製作過程中突然甦醒，玲瓏有緻的金屬外表下卻有著真人般的五官表情和豐富情感，她們在克里斯‧康寧漢筆下彷彿是孿生天使，獨處於自我情感的真空密室卻毫無悸憚地表露真情，於是，兩位女機械人在吟詠歌聲的伴奏下，進行親吻、撫摸等連串的慰藉動作，而柔情似水的眼神裡，絲毫沒有憂懼之情。

二、黑色絕美：瑪丹娜〈冷酷〉（Frozen）

原本想一圓當芭蕾舞者夢的瑪丹娜，歷經模特兒、PUB鼓手、樂團，最後卻當上了歌手。1982年發行轟動舞池的首支單曲〈Everybody〉，之後便扶搖而上成為音樂排行榜的常勝軍。 1998年，由英國音樂鬼才威廉‧歐比特（William Orbit）製作的專輯《光芒萬丈》（Ray Of Light），將瑪丹娜的音樂事業推向另一個里程碑。之後以充滿Techno、Ambient等電音元素的作品，更突顯了個人風格，贏得大眾的喜愛及樂評的肯定。永遠走在流行時尚尖端的瑪丹娜，頂著入圍五十五項MTV音樂錄影帶獎（MTV Music Video Award）及包括聞名全球的「Video Vanguard Award」終身成就獎等十八座獎項的光榮紀錄，不管在歌唱、演戲，甚至經營唱片公司，每個角色她都成為最出色的談論聚焦。除此之外，瑪丹娜讓人眼睛一亮的驚人之舉，還包括她受邀擔任2002年英國泰納獎的頒獎人，當眾人無不期待這位超級巨星能為當代

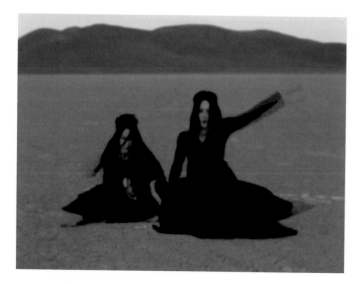

藝術留下歷史見證時，她卻出其不意地在頒獎典禮上使出國罵，強烈批評把藝術家當作評選對象是個不智之舉，口出穢言的挑釁行為嚇壞主辦單位，以及現場和

克里斯‧康寧漢，〈冷酷〉（Frozen），MV影片，1998

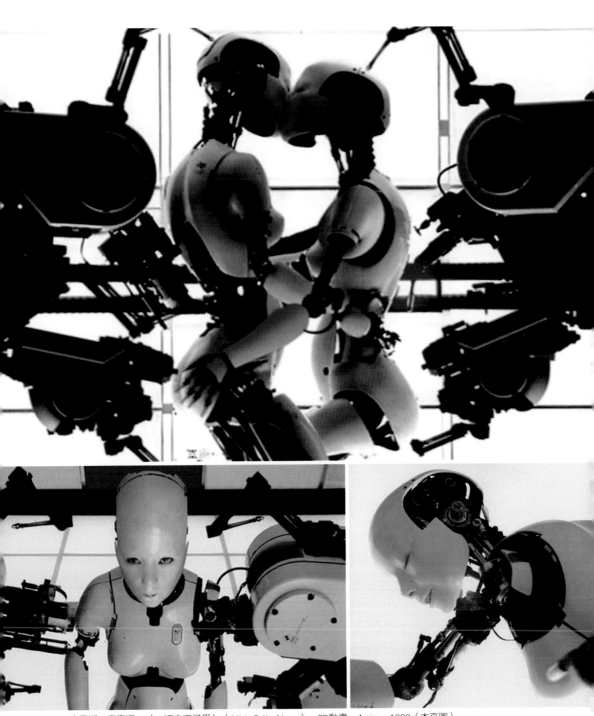

克里斯‧康寧漢，〈一切充滿了愛〉（All is Full of Love），3D動畫，4mins，1999（本頁圖）

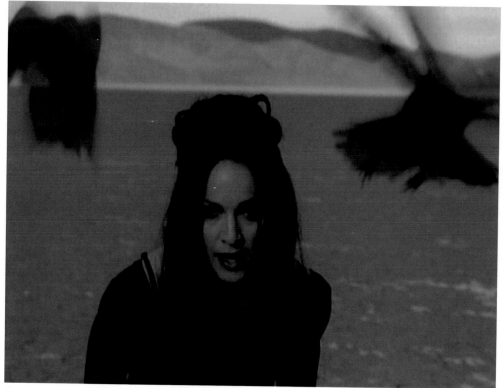

克里斯‧康寧漢，〈冷酷〉（Frozen），MV影片，1998

透過轉播收視的民眾。[3]

　　流行天后瑪丹娜的單曲〈冷酷〉（Frozen），選自專輯《光芒萬丈》，此曲曲風在人聲哼唱與層層圍繞的旋律中，有著溫柔般的抒情勸慰，飄渺動人的音階就好像是遠離塵囂後的浪子心聲，在一片廣闊無際的空間裡尋得最終歸宿。

　　克里斯‧康寧漢為瑪丹娜量身定作單曲〈冷酷〉的影片製作，他擷取歌曲內容作為故事架構，劇情則融入大量古印度文化元素，在蒼茫大地的襯托下，配合手背的印度彩繪和婀娜多姿的印度舞蹈，瑪丹娜頓時間成為飄蕩的黑暗女神。隨著驚心動魄的曲風和動感節奏，克里斯‧康寧漢採用數位處理手法將瑪丹娜幻化為騰空的女巫、倒地時變成群鴉飛舞、回眸時又變成一條黑犬，無不營造出詭異、神秘且哀怨的黑色氛圍。全片在音樂與電腦特技的搭配下，完美地呈現屬於瑪丹娜的形象美學，也建構出克里斯‧康寧漢獨特的視覺語言。

3 流行音樂天后瑪丹娜擔任英國2001年泰納獎頒獎人，她在頒獎典禮上批評時政，一時氣憤而口不擇言罵出髒話「motherfxxx」，這段插曲也透過電台現場轉播直接播送出去。[Channel 4，8: 00pm, 09 December 2001].

4 Harald Szeemann, "49. Esposizione Internazionale d'Arte"（Venzia: La Biennale Di Venezia, 2001), pp.262-264.

情慾抗衡與暴力美學

　　克里斯‧康寧漢除了在音樂影片的製作上發揮創意，受到廣大樂迷的喜愛外，他的錄像作品亦曾受邀於2000年英國皇家藝術學院「啟示錄」（Apocalypse）專題展、2001年威尼斯雙年展。其作品之精湛技術與深具內涵的影像表現，強烈震懾觀眾的視覺神經，並受到藝文界高度讚賞。[4]

　　其中，克里斯‧康寧漢的作品〈收縮〉（Flex, 2000），以三十五釐米拍攝，在十二分鐘的劇情鋪陳下讓人目不暇給，毫無喘息的片刻。影片在黝暗的背景下，描繪一男一女的裸體動作，經由兩人耳鬢嘶磨到情慾歡愉，展露兩性相互吸引情愫，接著，男女兩人爆發出激烈的肢體衝突，進而以暴力揮拳相向到兩敗俱傷，留下滿身鮮血和潸然汗珠。如此，在全然漆黑的空間裡，男女兩人彷彿置身於沒有重力、沒有空間、沒有時間的伊甸園裡。換言之，男女在一道光束的照明之下，開始了身體接觸和愛撫，隨後即展開肉體搏鬥，先是女方挑釁出手，而後男方出拳還擊。他們的肉體頓時轉化為獸性後，便處於喘息顫慄的交戰狀態。再沉寂一段時間，肉搏交戰後又轉化為性愛交媾，一來一往之間的交替動作，瞬間分離又合為一體，最後，在另一道光束的照射下漸漸化為雲煙。克里斯‧康寧漢從解剖學書籍中得到創作靈感，作品結合艾費克斯雙胞胎（Aphex Twin）的音效，鏡頭帶著詩意與詭異的氣氛，仔細刻畫男女肉體的碰撞，直接而大膽地將具有強烈意識的性與暴力美學突顯出來，視覺聳動之餘，給予肉體愛慾最大嘲諷批判。

克里斯‧康寧漢，〈收縮〉（Flex），錄像，35mm，12mins，2000（資料來源：威尼斯双年展大會提供）

另一件作品〈Rubber Johnny〉，其標題名稱是取自英國著名的保險套品牌，克里斯·康寧漢憑著他的天馬行空想像力與其詭異而荒誕的創作意念，花了六個月構思才完成腳本，而且親自飾演劇中畸形的男孩。影片中，用夜視鏡拍攝一位形貌變態，坐在輪椅上的Rubber Johnny是個身形過動、體態突變的小男生，被人關在陰暗的地下室而與外界隔離，只有一隻小狗陪伴他。在陰森綠光中，不斷以娃娃音喃喃自語，眼神也射出異樣的神經質，雖然他的頭部嚴重畸形，腦袋裡卻有瘋狂的想像力。到了影片後半段，甚至開始瘋狂地搞破壞，成為他在黑暗中自我娛樂的方法。這宛如幻覺或噩夢般的幽暗意境，甚至帶有蟄伏於周遭之驚慄性，夾雜著異形扭曲的惡態和急疾配樂，影音結構呈現出一股匪夷所思的夢魘快感。

〈Rubber Johnny〉所採用配樂，是Aphex Twin來自Drukqs專輯內節奏急疾的樂曲AFX. 27 V7，克里斯·康寧漢自認曲中的Bassline類似「橡皮筋」聲響，極符合此作的旋律。事實上，此作原是他為Drukqs專輯製作的三十秒電視廣告，而後延伸這件錄像創作。此外，在Rubber Johnny專輯裡也記載了克里斯·康寧漢對人體與解剖學的興趣，他以手稿繪本呈現一團若隱若線的畸型人體，如男性生殖器拼湊出一種抽象的情慾關係，卻在仍強烈地表現出其詭異風格。[5]

整體而言，克里斯·康寧漢的視覺語言成功地結合實驗音樂與流行音樂，他在愛情、性、冒險、奇遇、浪漫、享樂、奇蹟等流行文化的基調中，豐富了作為傳播媒介指南的晴雨錶，也拓展了個人獨特的影像美感。然而面對其獨特的影像語言，他毫不倚賴類似好萊塢式的特效處理，甚至帶有不屑的眼光，鄙視這種移花接木的視覺假象。他曾經在一場訪問中，表達個人對影像編輯特效與藝術表現的觀點，他說：「我完全不理會那些特殊技巧的後製效果……假如那些影像是令人折服的話，

人們將不會停下來去思考他們所看到的；然而，當那些影像是一種欺瞞手法，自然地無法使人集中視覺的注意力。」[6]

克里斯·康寧漢，〈Rubber Johnny〉，錄像，6mins，2005（左右頁圖）

　　再者，以流行音樂與視覺藝術密切的結盟關係而言，其內部思想事實上蘊藏著創新的冒險精神，其現代性基本特質也早已和傳統處於決裂狀態，此觀念和波特萊爾（Charles Baudelaire, 1821-1867）在探討現代性過程中發現了「絕對美」與「相對美」的辯證關係，猶如克里斯・康寧漢對現代性的詮釋，涵蓋其影像語法的特殊性，包括（一）與傳統斷裂及創新的情感；（二）將當下的瞬時事件加以英雄化態度處理；（三）將瞬時出現的關係具體實現於自身之中。[7]此三種觀點，基於「當下即是」的剎那，瞬間的唯一性使永恆的意義性在現實中呈現，也就是說，現代社會的流行文化所表現「瞬間即是」的結構，表明流行文化的確成為現代社會的精神體現。

　　在當代藝術表現的多元媒材中，克里斯・康寧漢跳脫一般人對影音結合流行音樂的偏見，不僅有效處理聽覺的節奏感和視覺張力的震撼性，此外，他的錄像藝術表現內涵，不僅形塑了個人風格，也開創了流行文化中所屬的現代性創造力。什麼是現代性的創造力？最後以米歇爾・傅柯（Michel Foucault）的話語作為結尾，他說：「具備真正的現代性態度，並不在於使自身始終忠誠於啟蒙運動以來所奠定的各種基本原則，而是將自身面對上述原則的態度不斷更新，並從中獲得在創造的動力。」[8]

5 參閱克里斯・康寧漢，〈Rubber Johnny〉專輯DVD與畫冊，2005。

6 Sarah Kent, "Chris Cunningham" in Harald Szeemann, "49. Esposizione Internazionale d' Arte" (Venzia: La Biennale Di Venezia, 2001), p.262.

7 劉悅笛，〈建構『第三種現代性』〉，《學術學刊》（北京：2006年，第9期）。

8 傅科從文藝復興時代的知識秩序開始討論，他認為：直至十六世紀末為止，「相似性」（resemblance）在西方文化內部中，一直扮演著構建性角色，相似性決定著對文本的註解、詮釋原則，相似性組織著符號的運作，便隱蔽或顯現的事物的知識得以形成，並控制了再現這些事物的藝術。傅科進一步解釋道，相似原則通過四種「相類方式」（similitude）組織起當時的知識秩序，分別為：「鄰近」（convenientia）、「仿效」（aemulatio）、「類比」（analogy）、「同感」（sympathy）。這四種相類方式表明現代世界如何自我說明、自我聯繫、自我反映，整個世界就在一個龐大的相似系統中建構。參閱于奇智，〈試論傅科的人文科學考古學〉，《哲學研究》（第3期，1998）：62-68；以及Foucault, Michel. "The order of Things：An Archaeology of the Human Sciences.", Unidentified collective translations. London: Tavistock, 1970.

參考文獻

Acconci, Vito. 'Some Notes on my Use of Video', "Art-Rite". Autumn, 1974.

Albera, Francois. 'Nauman's Kinematic Cinema', "Bruce Nauman", London: Hayward Gallery, 1998.

Ammer, Manuela. "Nam June Paik: Exposition of Music, Electronic Television, Revisited", Walther König, 2009.

Barney, Matthew. "Cremaster III", DVD. Jonathan Bepler, 2002.

Bertucci, Lina. 'Shirin Neshart: Eastern Values', "Flash Art". (November/December, 1997)：86.

Biemann, Ursula. Ed. "Stuff it—The Video Essay in the Digital Age". Institut fur Theorie der Gestaltung und Kunst Zurich(ith), 2003.

Broeker, Holger ed, "Gary Hill: Selected Works and catalogue raisonné", Wolfsburg: Kunstmuseum Wolfsburg, 2002.

Charta, H. "Shirin Neshart", New York: Barbara Gladstone Gallery, 2001.

Cunningham, Chris, "Rubber Johnny", DVD, 2005.

Derrida, Jacques (Author). Bass, Alan (Translator). "Writing and Difference", University Of Chicago Press, 1980.

Decker-Phillips, Edith. translated by Iselin, Marie-Genvieve., Koppensteiner, Karin. & Quasha, George. "Paik Video", Barrytown/Station Hill Press, 1998.

Elwes, Catherine. "Video Loupe", London: KT Press, 2000.

Foucault, M. and M. Blanchot, "Foucault/ Blanchot", NY: zone books. 1986.

Foucault, Michel. "The order of Things：An Archaeology of the Human Sciences", Unidentified collective translations. London: Tavistock, 1970.

Freud, Sigmund. Strachey, J. Trans, 'The Ego and the Id'. "The Standard Edition of the Complete Psychological Works of Sigmund Freud", London: Hogarth, 1923.

Freud, Sigmund. 'On Narcissism: An Introduction', XIV, 1914.

G. Hanhardt, John. "The Worlds of Nam June Paik", New York: Guggenheim Museum, 2000.

Grosenick, Uta. "Women Artists in the 20th and 21st Century", Italy: Taschen, 2001

Grosenick, Uta & Riemschneider, Burkhard. "Art Now", Italy: Taschen, 2002.

Hanhardt, John G. "The Worlds of Nam June Paik". New York: Guggenheim Museum, 2000.

Harrison, Charles. & Wood, Paul. "Art in Theory-1900-1990", UK：Blackwell Publishers Ltd, 1999.

Herzogenrath, Wulf. "Nam Jun Paik: There Is No Rewind Button for Life", Cologne, 2007.

Ihde, Don. "Technology and the Lifeworld: From Garden to Earth", Indiana University Press, 1990

Janus, Elizabeth and Moure, Gloria. "Tony Oursler", New York: Distributed Art Publishers, 2001.

Julien, Isaac. Mercer, Kobena and Darke, Chris. "Issac Julien". London: ellipsis, 2001

Kemp, Martin and Wallace, Marina. "Spectacular Bodies: The Art and Science of the Human Body from Leonardo to Now", London: Hayward Gallery, 2000.

Kellein, Thomas. & Stooss, Toni. "Nam June Paik: Video Time, Video Space", Harry N Abrams, 1993.

Kotz, Liz 'Video: Process and Duration', "Acting Out--The Body in Video: Then and Now", London: The Royal College, 1994.

Kunstmuseum Wolfsburg , "Gary Hill: Selected Works 1976 - 2001", Germany: Kunstmuseum Wolfsburg, 2001.

Lingwood, James. 'Keeping Track of Matthew Barney', London: The Tate Art Magazine, Summer, pp.52-53, 1995.

Manovich, Lev. "The Language of New Media", Cambridge: MIT Press, 2001.

McCole, John. "Walter Benjamin and the Antinomies of Tradition", Ithaca: Cornell University Press, 1993.

McQuire, Scott. "Visions of Modernity: Representation, Memory, Time and Space in the Age of the Camera". London: Sage, 1998.

Molesworth, Helen. "Image Stream", Ohio: Wexner Center for the Arts, 2003.

Moure, Gloria. Ed. "Vito Acconci: Writings, Works, Projects", Ediciones Poligrafa S.A., 2002.

Paik, Nam June & Hanhardt, John G. "The Worlds of Nam June Paik", New York: Distributed Art Pub Inc, 2003.

Paik, Nam June. Stooss, Toni. & Kellein, Thomas. Ed. "Nam June Paik: Video Time, Video Space", New York: Harry N. Abrams, Inc., 1993.

Paik, Nam June. 'Video 'n' Videology 1959-1973', "Everson Museum of Art", New York: Syracuse, 1974.

Paul, Christiane. "Digital Art". London: Themes & Hudsom, 2003.

Pamela and Richard Kramlich. "New Art Trust", New York: P.S.1 Contemporary Art Center, 2003

Rush, Michael. "New Media in Art". London: Themes & Hudsom, 1999.

———. "Video Art". London: Themes & Hudsom, 2003.

Szeemann, Harald. 49. "Esposizione Internazionale d'Arte", Venzia: La Biennale Di Venezia, 2001.

Tate Liverpool, "Mark Wallinger CREDO", London: Tate Gallery Publishing Ltd, 2000.

Taylor-Wood, Sam. "Sam Tayer-Wood Contact", London: Booth Clibborn, 2001.

Taylor-Wood, Sam. "Birth of a Clown", New York: Distributed Art Pub Inc, 2010.

The Fruitmarket Gallery, "Simth/Stewart", Edinburgh: The Fruitmarket Gallery, 1998.

Townsend, Chris. "The Art of Bill Viola", London: Thames & Hudson, 2004.

Wolfsburg, Kunstmuseum. "Gary Hill: Selected Works 1976 - 2001", Germany: Kunstmuseum Wolfsburg, 2001.

Bateson, Gregory著，章明儀譯。《朝向心智生態學》。台北：商周出版，2003。

Benjamin, Walter.著，許綺玲譯。《迎向靈光消逝的年代》。台北：台灣攝影工作室出版，1999。

Blanchot, Maurice著，林長杰譯。《黑暗托馬》。台北：行人出版社，2005。

Foucault, Michel（傅柯）著，劉北成譯。《規訓與懲罰：監獄的誕生》，（台北：桂冠圖書，1992），頁120-150。

Giddens, Anthony著，周素鳳譯。〈傅柯論性〉。《親密關係的轉變》。台北：巨流出版，2001。

H.-G. Hans-Georg Gadamer（漢斯-格奧爾格‧加達默爾）。《真理與方法》。台北：時報文化，1995。

Hill, Gary著。《大開眼界：蓋瑞‧希爾錄像作品選輯1976-2003》。台北：台北當代藝術館出版，2003。

J. Culler著，方謙譯。《羅蘭‧巴特》。台北：久大出版，1991。

Jerry M. Burger著，林宗鴻譯。《人格心理學》。台北：揚智文化，1997。

Kristeva, Julia著，彭仁郁譯。《恐怖的力量》。台北：桂冠，2003。

Macdonell, Diane著，陳璋津譯。《言說的理論》。台北：遠流出版，1995。

P. Bourdieu著、林志明譯。《布赫迪厄論電視》。台北：麥田出版2002。

Plato著，王曉朝譯。《柏拉圖全集卷二》。台北：左岸文化，2003。

Ruediger Safranski著，靳希平譯。〈海德格爾與戰後的法國哲學〉。《香港人文哲Stam, Robert等著、張黎美譯。《電影符號學的新語彙》。台北：遠流出版，1997。

Scheler, Max（馬克斯‧謝勒）著。《死、永生、上帝》。台北：商周出版，2005。

Thomas Mann著，蔡靜如譯。《魂斷威尼斯》（Der Tod in Venedig）。台北：小知堂，2001。

Turner, Graeme著、林文淇譯。《電影的社會實踐》。台北：遠流出版，1997。

Zingrone, Frank著，楊月蓀譯。《媒體現形：混沌時代瀕臨意識邊緣》。台北：台灣商務印書館，2004。

于奇智。〈試論傅科的人文科學考古學〉。《哲學研究》（1998，第3期）。

台北市立美術館。《龐畢度中心新媒體藝術》。台北：台北市立美術館、典藏藝術家庭出版，2006。

何乏筆（Fabian Heubel）。〈修身與身體：心靈的系譜與身體的規訓—試論阿多諾與傅柯〉。《文學探索》（1998年，15卷）：47-73。

李文吉譯。《紀實攝影》。台北：遠流出版，2004。

余瓊宜。〈More Than Television—白南準的錄像裝置與錄像雕塑〉。《2004國巨科技藝術國際學術研討會論文集》（台北：國巨文教基金會、國立台北藝數大學出版，2004）：108-121。

呂佩怡。〈用高科技回歸人性—談比爾‧維歐拉的強烈情感個展〉。《典藏今藝術》（2004年2月）。

巫祈麟。〈蓋瑞希爾之非正面問答與他的黑色表演〉。《破報》（2003年8月）。

尚新建、杜麗燕譯。《梅洛龐蒂：現象學與結構主義之間》。台北：桂冠圖書公司，1992。

高千惠。〈去英雄神話年代的前衛藝術所在〉。《藝術家》（2002年，8月號）：346-351。

張心龍。〈從錄影藝術展望21世紀的前衛藝術〉。《典藏今藝術雜誌》（2002年6月，第117期）：84-86。

郭力昕。《書寫攝影—相片的文本與文化》。台北：元尊文化，1998。

葉謹睿。〈30而立的錄影藝術—從比爾‧維歐拉新作《在日光下前行》談錄影藝術風潮〉。《典藏今藝術》（2002年12月）：81-83。

葉謹睿。〈談馬修‧巴尼之「睪丸薄懸肌系列」〉。《典藏今藝術》（2005年5月號）。

陳春文。〈語言的言說與物的分延〉，《蘭州大學學報》（2003年1月）。

陳儒修。《電影理論解讀》。台北：遠流電影館，2002。

陳瀅如。〈象徵與符號的繁殖與轉換—馬修‧巴邦「掙脫」系列〉。《藝術家》（2006年8月，375期）：362-373。

陳永賢。〈靈光流匯：科技藝術展作品評析—兼論錄影與科技藝術在當代藝術思潮中所扮演的角色〉。台北市立美術館編。《現代美術》（2003年4月，第107期）：60-69。

———。〈暗室裡的火花—倫敦‧台北Random-Ize國際錄影藝術賞析〉。《藝術家》（2003年5月，第336期）：220-225。

———。〈台灣新生代錄像藝術觀察〉。《藝術家》（2003年6月，第337期）：272-277。

———。〈英國當代錄像藝術新趨勢〉。《藝術家》（2003年7月，第338期）：154-159。

———。〈錄像藝術中的身體與行為表現〉。《藝術家》（2003年11月，第342期，152-157。

———。〈黑色力量—英國黑人藝術家的創作觀點〉。《藝術家》（2004年11月，第354期）：400-408。

———。〈2004年泰納獎風雲錄〉。《藝術家》（2005年1月，第356期）：344-351。

———。〈身體與行為為錄像藝術創作之探討〉。《藝術欣賞》（2005年7月，第1卷第7期）：35-43。

———。〈互動式媒體藝術創作觀念之探討〉。國立台灣藝術大學編。《藝術學報》（2005年10月，第77期）：51-66。

———。〈遠距傳輸的攝影之像—保羅‧瑟曼的新媒體藝術〉。《藝術家》（2006年5月，第372期）：404-411。

———。〈英國當代藝術六十年〉。《藝術家》（2007年3月，第382期）：286-293。

———。〈試論錄像藝術的發展歷程與創作類型〉。《藝術評論》（2007年5月）：第17期：81-112。

———。〈數位奇觀與新互動倫理—當下數位藝術的發展及可能性〉。《藝術家》（2007年9月，第388期）：162-167。

———。〈禪的思維與新媒體藝術—以台灣當代藝術為例〉。國立台灣藝術大學編。《藝術學報》（2007年10月，第81期）：53-69。

———。〈居無定所？當代錄像藝術VS.居所文化〉。《藝術家》（2008年12月，第403期）：298-303。

———。〈自我意識與鏡中肖像—以台灣當代錄像藝術為例〉。《當代科技與錄像藝術》。台北：鳳甲美術館出版，2009。

陶濤。《電視紀錄片創作》。北京：中國電影出版社，2004。

鈴木大拙著，徐進夫譯。《鈴木大拙禪論集》。台北：志文出版社，1986。

楊久穎譯。《麥克盧漢與虛擬世界》。台北：果實出版，2002。

賴香伶主編。《慢》。台北：財團法人當代藝術基金會、台北當代藝術館出版，2006年。

劉美玲。〈白南準的世界〉。《藝術家》（2000年4月，第299期）：170-173。

劉悅笛。〈建構「第三種現代性」〉。《學術學刊》（北京：2006年，第9期）。

劉建華。〈邁進二十一世紀的首個文件展〉。《二十一世紀》（2002年11月號）。

龔卓軍。〈身體與科技體現之間：媒體藝術的現象學〉，收錄於《2004國巨科技藝術國際學術研討會論文集》。台北：國巨文教金會、國立台北藝術大學出版，2004。

網站資料

白南準（Nam June Paik）官方網站：http://www.paikstudios.com/

比爾‧維歐拉（Bill Viola）官方網站：http://www.billviola.com/

蓋瑞‧希爾（Gary Hill）官方網站：http://garyhill.com/

湯尼‧奧斯勒（Tony Oursler）官方網站：http://www.tonyoursler.com/

馬修‧巴尼（Matthew Barney）官方網站：http://www.cremaster.net/

德國新媒體藝術資料庫：http://www.medienkunstnetz.de/

台灣數位藝術知識與創作流通平台：http://www.digiarts.org.tw/

台灣國際錄像藝術展資料庫：http://www.twvideoart.org/

專有名詞英譯

Opera Sextronique	性科技劇場
Paik/Abe Synthesizer Paik/Abe	電視合成器
Paper Tiger Television	紙老虎電視公司
Paul Daley & Neil Barnes	達列和邦尼斯
Performance Art	行為藝術
Peter Campus	彼德・坎普斯
Pierre Huyghe	皮耶・雨格
Raindance Corporation	美國盛宴公司
Richard Serra	理查・塞拉
Robert Morris	羅伯特・莫里斯
Robert Zagone	羅伯特・紮貢
Roland Barthes	羅蘭・巴特
Russel Connor	羅素・寇諾爾
Sam Taylor-Wood	山姆・泰勒-伍德
Samuel Beckett	山繆・貝克特
Scott McQuire	斯科特・麥奎爾
Shirin Neshat	席琳・奈沙特
Shelley	雪萊
Shoja Azari	索夏・亞薩瑞
Shuya Abe	阿部修也
Smith/Stewart	史密斯/史都華德
Steina & Woody Vasulka	瓦蘇卡夫婦
Steps to an Ecology of Mind	朝向心智生態學
Steve McQueen	史提夫・麥昆
Sussan Deyhim	蘇珊・黛珩
Square pusher	直角推進器
Taka Iimura	達卡・利姆拉
Trafalger Square	特拉法加廣場
The Cremaster Cycle	懸絲系列
The Roaring Twenties	電波漫遊二十世紀
The soul is the prison of the body	靈魂是身體的監獄
The Tempest	暴風雨（詩）
The Myth of Sisyphus	薛西弗斯的神話
Tony Oursler	湯尼・奧斯勒
Transgression	越界
Ture Sjolander	圖雷・肖蘭德
Valie Export	娃莉・艾斯波爾
Vanessa Myrie	凡妮莎・米瑞
Video Art	錄像藝術
Videofreex	弗里克斯錄影集團
Vito Acconci	維托・阿康奇
Voluntary Memory	保持性回憶
Walid Rddd/The Atlas Group	瓦利・拉德/圖鑑團體
W. E. B. Dubois	杜伯
William Blake	威廉・布萊克
William Orbit	威廉・歐比特
Wolf Vostell	沃爾夫・佛斯特爾
Woodstock	胡土托
Wulf Herzogenrath	伍爾夫・赫爾索根哈特

本書圖片資料由威尼斯雙年展、

法國龐畢度藝術中心、

英國泰德現代館、

泰德英國館、皇家藝術學院、ICA、

Hayward Gallery、Serpentine Gallery、

Saatchi Gallery、

South London Gallery、

Anthony D'offay等單位提供，

作品圖像歸藝術家所有；

藝術家肖像畫面截取：陳永賢。

國家圖書館出版品預行編目資料

錄像藝術啟示錄 The Apocalypse of Video Art /
陳永賢 著 --
初版. -- 臺北市：藝術家，2010.11〔民99〕
224面；17×23公分. --

ISBN 978-986-282-004-9（平裝）

1.錄影藝術　2.現代藝術　3.藝術評論　4.個案研究

950.7　　　　　　　　　　　　　99020774

錄像藝術啟示錄
The Apocalypse of Video Art

陳永賢 著

發行人 / 何政廣
主編 / 王庭玫
編輯 / 謝汝萱
美編 / 曾小芬

出版者 / 藝術家出版社
台北市重慶南路一段147號6樓
TEL：（02）2371-9692～3
FAX：（02）2331-7096
郵政劃撥：01044798 藝術家雜誌社帳戶

總經銷 / 時報文化出版企業股份有限公司
桃園縣龜山鄉萬壽路二段351號
TEL：（02）2306-6842
南部區域代理 / 台南市西門路一段223巷10弄26號
TEL：（06）261-7268
FAX：（06）263-7698
製版印刷 / 欣佑彩色製版印刷股份有限公司
初　版 / 2010年11月
再　版 / 2014年4月
定　價 / 新臺幣380元

ISBN 978-986-282-004-9（平裝）

行政院新聞局出版事業登記證局版台業字第1749號

財團法人｜國家文化藝術｜基金會
National Culture and Arts Foundation 贊助出版